스파이 그리기

HOW TO DRAW SPY

긴장감 넘치는 화려한 첩보 액션 연출법

이토 류타로·이이 아카리·daito·JUNNY 외 10인 지음

묵

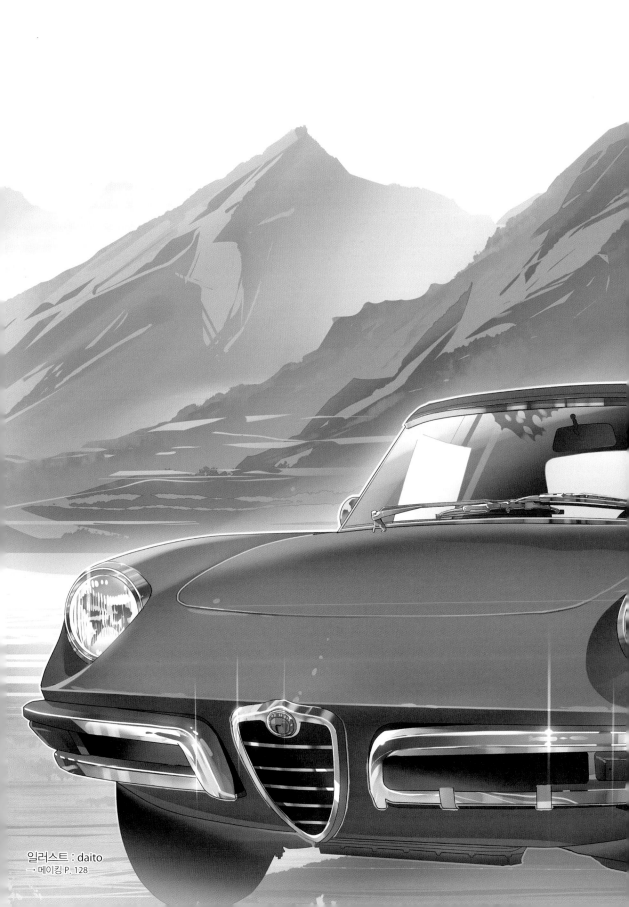

일러스트 : daito
→ 메이킹 P. 128

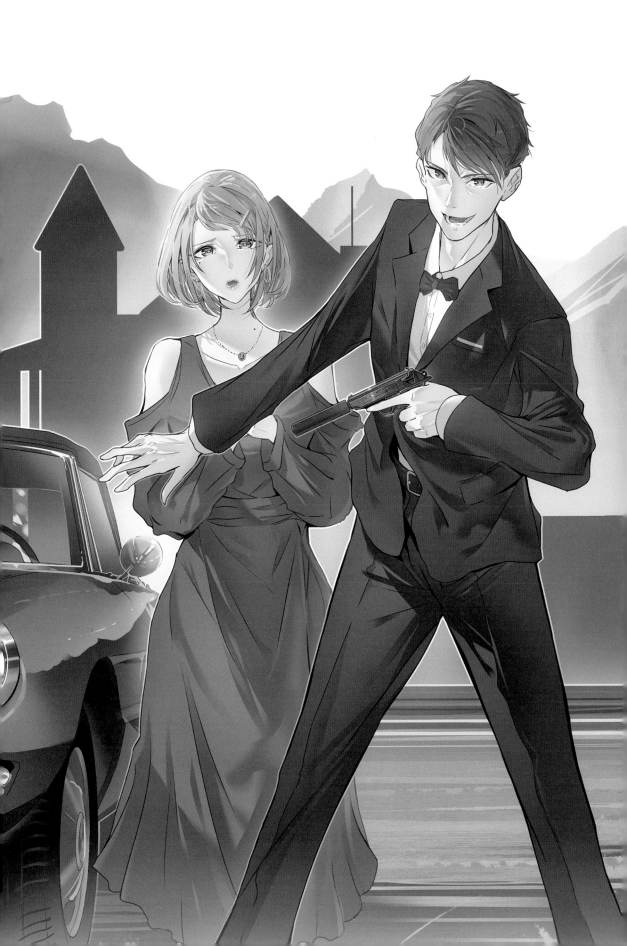

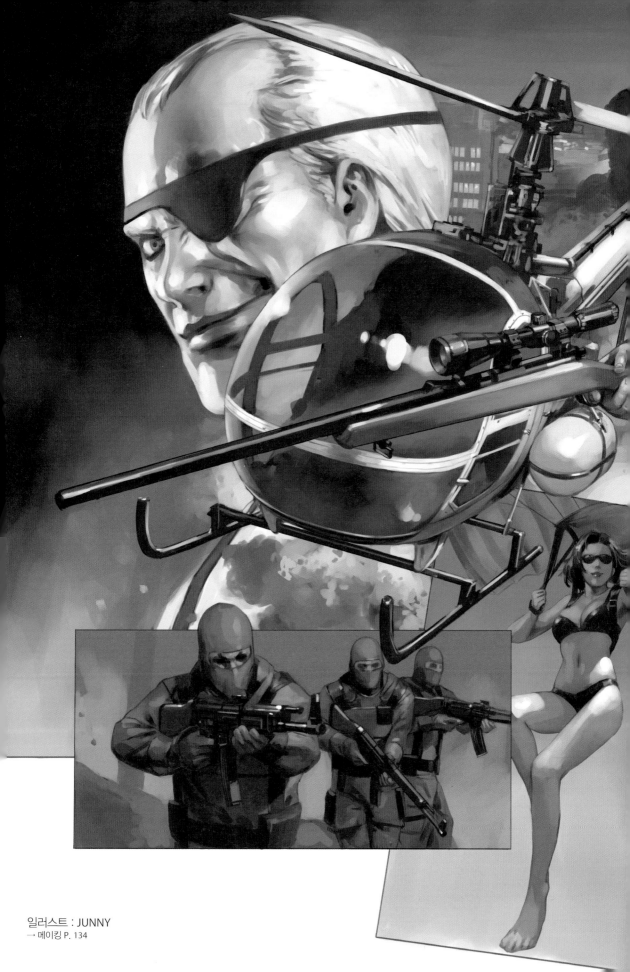

일러스트 : JUNNY
→ 메이킹 P. 134

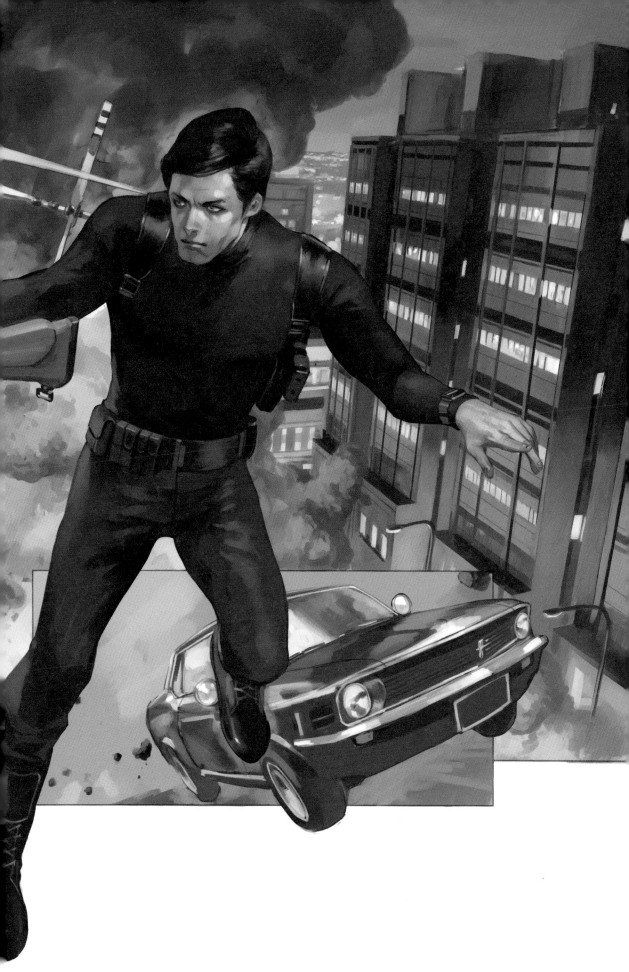

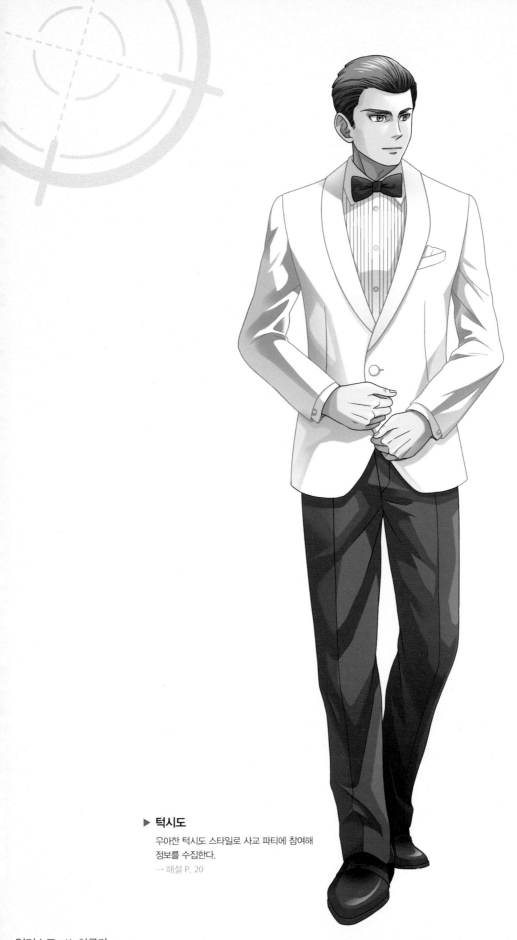

▶ **턱시도**
우아한 턱시도 스타일로 사교 파티에 참여해
정보를 수집한다.
→ 해설 P. 20

일러스트 : K. 하루카

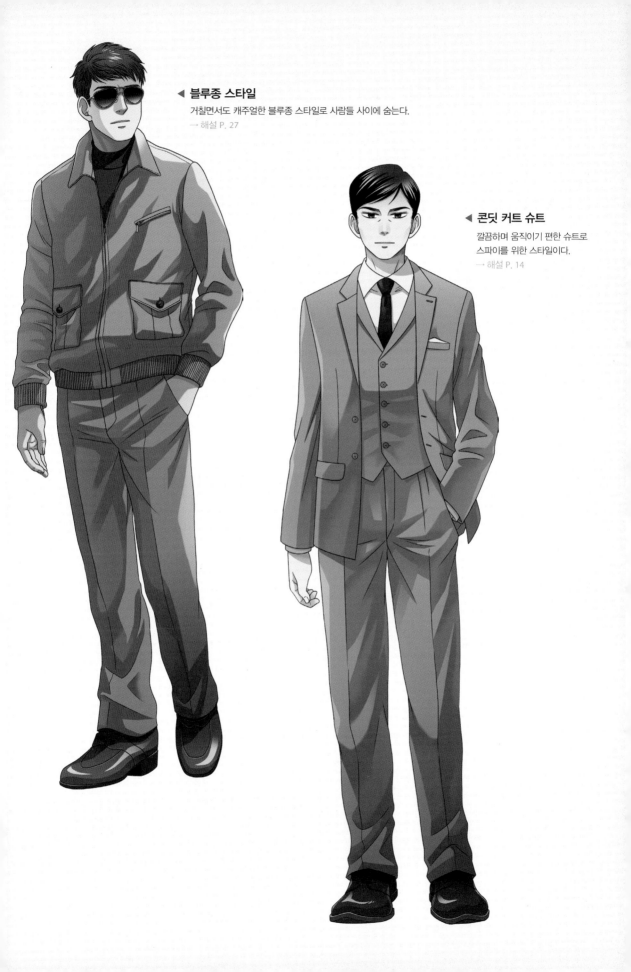

◀ 블루종 스타일
거칠면서도 캐주얼한 블루종 스타일로 사람들 사이에 숨는다.
→ 해설 P. 27

◀ 콘딧 커트 슈트
깔끔하며 움직이기 편한 슈트로
스파이를 위한 스타일이다.
→ 해설 P. 14

스파이가 활약한 시대

제2차 세계대전이 끝난 후 세계는 평화를 찾았다고 생각했다. 그러나 머지않아 동서 간 대립이 겉으로 드러났다. 이 대립은 무력으로 싸우지 않는 전쟁, 즉 '냉전'이라 불렸다.

직접 충돌하는 전쟁이 아니었으니 당연히 물밑에서 치열한 싸움이 벌어질 수밖에 없었다. 특히 적 진영의 정보를 입수하는 것이 매우 중요했다. 이러한 정보전에서 최전선에 선 이들이 바로 '스파이'다. 냉전은 스파이의 활약이 돋보인 전쟁이기도 했다.

끊임없이 전쟁을 이어 온 인류 역사에서 스파이는 수천 년 전부터 존재했다. 적의 병력이나 공격 작전을 알아내기 위해 적지에 파견된 이들이 역사의 그림자에 숨어 있었다. 일본을 예로 들면 가마쿠라 시대부터 에도 시대까지 파괴나 암살 등의 임무를 수행했던 전투 집단인 '닌자'가 이에 해당한다.

근대에 들어서면서 국가 간 관계도 점점 깊어지고 있다. 따라서 정치, 외교, 전쟁에 있어 국제 정보가 굉장히 중요해졌다. 상대국의 상황을 파악하면 외교 교섭을 조금 더 유리하게 진행할 수 있다. 또한 전쟁이 일어났을 때 상대국의 전투 능력이나 무기 등의 상세한 정보를 입수하면 전략적으로 우위에 설 수 있다. 이처럼 정보를 둘러싼 물밑 싸움이 치열해지면서 정보를 차지하기 위해 활동하는 스파이의 국제적인 무대가 준비되었다.

19세기 말, 프랑스군의 알프레드 드레퓌스 대위가 스파이 혐의로 고발당했다. 널리 알려진 '드레퓌스 사건'이다. 이 사건으로 인해 프랑스와 독일이 은밀한 신경전을 벌이면서 스파이를 통한 정보전을 펼치고 있다는 사실이 밝혀졌다.

제1차 세계대전에서는 네덜란드 출신의 무희였던 마타 하리가 이중 스파이 혐의로 프랑스군에 처형당하는 사건도 일어났다. 프랑스와 독일 사이를 오가며 스파이로 활동했던 여성이다.

영국 작가 아서 코난 도일이 만들어 낸 《셜록 홈즈》의 세계관에도 스파이가 나온다. 작중에서 명탐정 셜록 홈즈가 영국 해군의 암호를 훔치려는 스파이를 붙잡기도 한다.

이처럼 역사와 창작물에 나오는 스파이는 오래전부터 사람들의 관심을 끌었다.

냉전기에 세계에서 벌어진 사건	1950년	1951년	1954년	1955년	1956년	1957년	1958년	1961년	1962년	1963년	1964년	1966년	1967년
	6·25 전쟁 발발	샌프란시스코 강화조약 체결/미일안전보장조약 체결	일본 자위대 발족	베트남전쟁 발발/바르샤바 조약기구 결성	제2차 중동전쟁(수에즈 위기)	소련 세계 최초 인공위성 스푸트니크 1호 발사	유럽 경제 공동체(EEC) 창설	베를린 장벽 건설	쿠바 미사일 위기	인도-중국 국경 분쟁/부분적 핵실험금지조약	도쿄 올림픽 개최/팔레스타인 해방기구(PLO) 결성	중국 문화대혁명 시작	동남아시아 국가연합(ASEAN) 결성

8

1939년부터 1945년까지 이어진 제2차 세계대전은 인류에게 유례없는 큰 전쟁이었다. 막바지에는 대량살상무기와 핵폭탄이 투입되기도 했다. 전쟁이 끝나면서 평화가 찾아왔다고 생각한 것도 잠시, 미국과 소련의 대립이 극명하게 드러났다. 양국이 핵무기를 보유하고 있었기 때문에 다음 전쟁에서는 인류가 멸망할 수도 있다는 우려가 커졌다. 이는 역설적이게도 전쟁에 제동을 걸었다. 그러나 미국과 서유럽 자유주의 국가 VS 소련과 동유럽 공산주의 국가의 대립 구도에는 변함이 없었다. 직접 무력을 행사하지 않는 이른바 냉전이 벌어진 것이다.

미국과 소련이 냉전을 벌이는 가운데 가장 중요한 싸움이 정보전이었다. 어떻게 적군의 정보를 입수할 것인지, 어떻게 정보 유출을 막을 것인지. 또는 거짓 정보를 유출해 적군을 혼란하게 만들거나 정보의 진위를 확인하는 방법 등 정보에 관한 진실 공방이 펼쳐졌다.

냉전이 한창이던 1950~70년대는 동서 간의 정보전도 더욱 치열했다. 이때는 스파이가 어둠 속에서 가장 왕성하게 활약한 시기였다.

신분을 숨기고 적국에 잠입해 중요한 정보를 입수하고 거짓 정보를 퍼뜨리며 혼란을 일으키는 위험한 임무를 수행했다. 이처럼 베일에 싸인 스파이들의 활약이 창작자들의 감성을 자극해 소설이나 영화에서 화려하게 그려지면서 사람들에게 인기를 얻게 되었다. 대표적인 작품으로 영국 작가 이안 플레밍이 쓴 《007》 시리즈가 있다. 실제로 스파이로 활동했던 플레밍이 자신의 경험을 토대로 만들어 낸 스파이 캐릭터가 '007' 제임스 본드다. 소설을 시작으로 영화까지 제작되면서 세계적인 인기를 얻었다. 《007》 시리즈가 인기를 끌면서 수많은 작품이 만들어졌으며, 스파이가 등장하는 첩보 액션은 오락 장르의 하나로 자리 잡았다.

진실과 거짓의 혼동 속에서 로맨틱한 영웅이 된 스파이. 이 책에서는 스파이가 가장 왕성하게 활약했던 1950~70년대를 위주로 현실과 픽션을 조금씩 섞어 시각적으로 소개한다. 스파이가 등장하는 작품을 감상하거나 창작하는 데 있어 이 책이 기초가 되었으면 하는 바람이다.

이토 류타로

	
1968년	제3차 중동전쟁(6일 전쟁) / 유럽 공동체(EC) 결성(EU의 전신)
1969년	핵확산방지조약(NPT) 체결
1970년	중국-소련 국경 분쟁
1972년	일본 세계박람회 개최
1973년	제1차 전략무기제한협정 체결
1975년	제4차 중동전쟁(욤 키푸르 전쟁)
1978년	베트남전쟁 종결
1979년	이란 혁명 시작
1980년	중국-베트남 전쟁 / 소련-아프가니스탄 전쟁
1985년	이란-이라크 전쟁
1986년	플라자합의
1989년	체르노빌 원자력 발전소 사고
1990년	몰타 회담(냉전 종결) / 1989년 혁명(국가들의 가을)
1991년	독일의 재통일 / 소련의 붕괴

CONTENTS

CHAPTER 01
THE FASHION OF A SPY
스파이의 패션

CHAPTER 02
ACTION POSES OF A SPY
스파이의 액션

이 책의 구성

예시 자료

첩보 액션 장르에 등장하는 1960~70년대 패션, 무기, 자동차 등에서 대표적인 것을 소개한다.
특히 패션에 관해서는 부위별로 상세하게 설명한다.

▶ **CHAPTER 01／CHAPTER 03／CHAPTER 04**

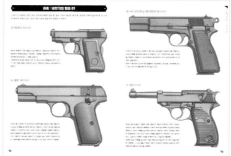

액션 포즈

스파이들이 펼치는 격투나 총격전 등 다양한 액션을 상황별로 해설한다.
움직임에 따라 생기는 옷의 주름이나 늘어난 모습을 정확하게 표현했다.

▶ **CHAPTER 02／CHAPTER 03**

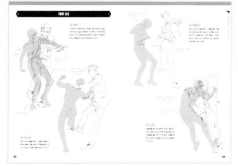
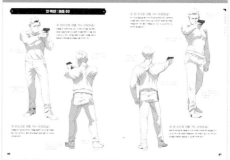

일러스트 메이킹

스파이들이 애용한 '발터 PPK'를 소개하며 권총 그리는 법을 설명한다.
또한 표지에 사용된 일러스트 메이킹도 상세하게 설명한다.

▶ **P.070-071／P.128-137**

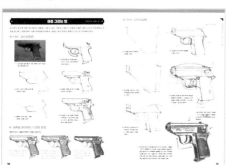
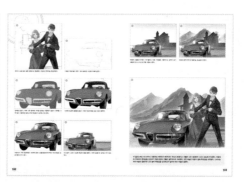

CHAPTER 01

THE FASHION OF A SPY

스파이의 패션

두 차례에 걸친 세계대전이 끝나면서 세계에는 평화가 찾아왔다. 사람들의 생활에도 여유가 생겨 다양한 스타일의 패션이 탄생했다. 어둠 속에서 활동하는 스파이들도 순조로운 임무 수행을 위해 당시 유행하던 스타일을 몸에 두르고 사람들 사이에 섞여 들었다. 1960~70년대 스파이의 패션을 소개한다.

슈트 01

스파이는 최대한 사람들의 일상에 녹아들기 위해 그 시대에 유행하는 슈트를 입는다. 잘 만들어진 슈트는 어떤 계급과 직종에서도 의심받지 않고 호감을 얻기 쉽다. 슈트는 첩보 활동을 위한 기본 스타일이라 할 수 있다.

⊕ 콘딧 커트 스타일

스파이의 비주얼 이미지를 만든 영화 《007》 시리즈에서 숀 코너리가 연기한 최초의 제임스 본드는 '콘딧 커트'라 불리는 슈트를 입고 등장한다. 이는 1960년 전후에 유행한 스타일이다.

내추럴 숄더, 좁은 라펠, 투 버튼, 허리 라인이 살짝 들어간 싱글 재킷, 턱이 있는 테이퍼드 팬츠가 기본이다. 똑같이 영국에서 만들어졌지만 중후한 분위기를 풍기는 새빌 로 스타일에 비해 움직이기 편하고 자연스러운 느낌을 준다.

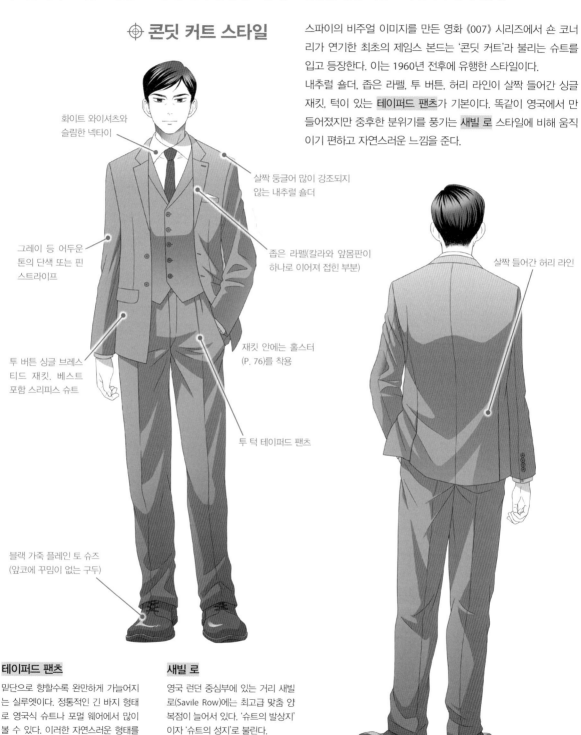

화이트 와이셔츠와
슬림한 넥타이

살짝 둥글어 많이 강조되지
않는 내추럴 숄더

그레이 등 어두운
톤의 단색 또는 핀
스트라이프

좁은 라펠(칼라와 앞몸판이
하나로 이어져 접힌 부분)

투 버튼 싱글 브레스
티드 재킷. 베스트
포함 스리피스 슈트

재킷 안에는 홀스터
(P. 76)를 착용

투 턱 테이퍼드 팬츠

블랙 가죽 플레인 토 슈즈
(앞코에 꾸밈이 없는 구두)

살짝 들어간 허리 라인

테이퍼드 팬츠

밑단으로 향할수록 완만하게 가늘어지는 실루엣이다. 정통적인 긴 바지 형태로 영국식 슈트나 포멀 웨어에서 많이 볼 수 있다. 이러한 자연스러운 형태를 소프트 테이퍼드라고도 한다.

새빌 로

영국 런던 중심부에 있는 거리 새빌로(Savile Row)에는 최고급 맞춤 양복점이 늘어서 있다. '슈트의 발상지'이자 '슈트의 성지'로 불린다.

⊕ 아메리칸 스타일

아메리칸 트래디셔널 스타일은 영국 스타일을 입기 편하게 실용적으로 개량한 슈트다. 20세기 초에 확립된 색 슈트에서 비롯되었다. 어깨 패드가 없거나 얇은 내추럴 숄더와 옷에 다트가 없는 넉넉한 품의 실루엣이 특징이다.

1960년대 미국 드라마《첩보원 0011》에 등장하는 첩보원은 아메리칸 스타일을 기반으로 60년대 유행을 반영해 가볍게 변형한 슈트를 착용하고 있다.

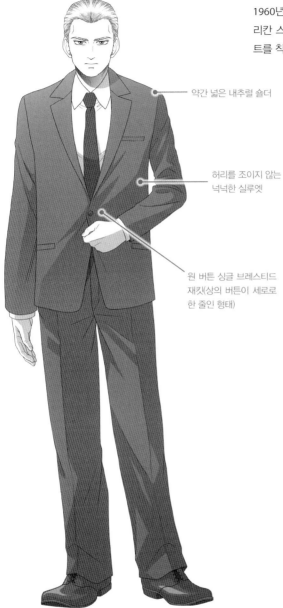

약간 넓은 내추럴 숄더

허리를 조이지 않는 넉넉한 실루엣

원 버튼 싱글 브레스티드 재킷(상의 버튼이 세로로 한 줄인 형태)

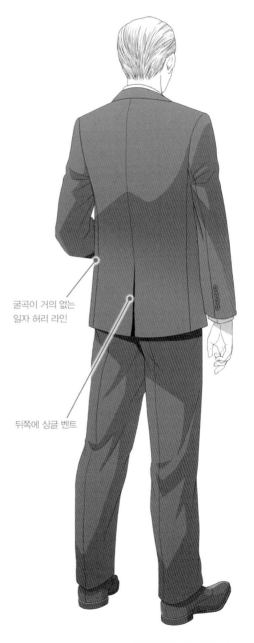

굴곡이 거의 없는 일자 허리 라인

뒤쪽에 싱글 벤트

이하 본문에서 ▨로 주석을 표기

슈트 02

⊕ 전통적인 브리티시 스타일

맞춤 제작 방식인 비스포크로 유명한 슈트의 성지, 새빌 로에서 비롯된 영국 신사의 정통 스타일이다. 단단한 어깨 패드가 들어간 숄더와 느슨한 가슴 부분에서 허리까지 곡선을 그리는 입체적인 스타일은 잉글리시 드레이프라고도 불린다.

새빌 로의 최고급 맞춤 양복점을 무대로 한 스파이 영화 《킹스맨》(2015)에는 완벽한 브리티시 스타일을 몸에 두른 요원이 등장한다. 더블 브레스티드와 피크트 라펠로 더욱 위엄 넘치는 모습을 연출할 수 있다.

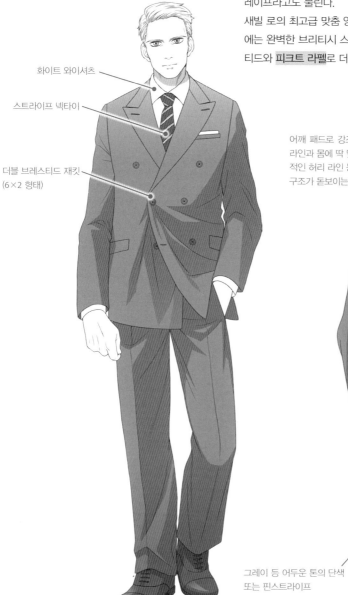

화이트 와이셔츠

스트라이프 넥타이

더블 브레스티드 재킷
(6×2 형태)

어깨 패드로 강조한 숄더 라인과 몸에 딱 맞는 입체적인 허리 라인 등 탄탄한 구조가 돋보이는 스타일

그레이 등 어두운 톤의 단색 또는 핀스트라이프

비스포크

영어 'bespoke'에서 유래했다. 테일러(재단사)가 고객과 충분한 대화를 나누며 옷을 맞춤 제작하는 것이다. 맞춤 제작한 옷을 말하기도 한다. 새빌 로의 양복점은 비스포크가 대표적이다.

피크트 라펠

칼깃. 피크트(peaked)는 뾰족하다는 뜻으로 라펠(아랫깃)의 끝이 위를 향해 뾰족하게 솟아 있는 형태를 말한다. 더블 브레스티드 재킷은 피크트 라펠이 일반적이다.

⊕ 60년대 브리티시 스타일

1960년대는 전통에서 혁신으로 변화하던 시대다. 전통적인 브리티시 스타일에도 변화의 바람이 불었다. 잉글리시 드레이프가 가진 아름다움은 그대로 유지한 채 라펠과 V존은 더 좁아지고 전체적인 실루엣도 슬림해졌다. 다시 말해 더욱 젊어 보이고 현대적인 스타일이 된 셈이다. 드라마 《첩보원 0011》을 원작으로 한 영화 《맨 프롬 U.N.C.L.E》(2015)에서는 주인공 CIA 요원이 60년대 분위기를 자아내는 비스포크를 맵시 있게 소화하고 있다.

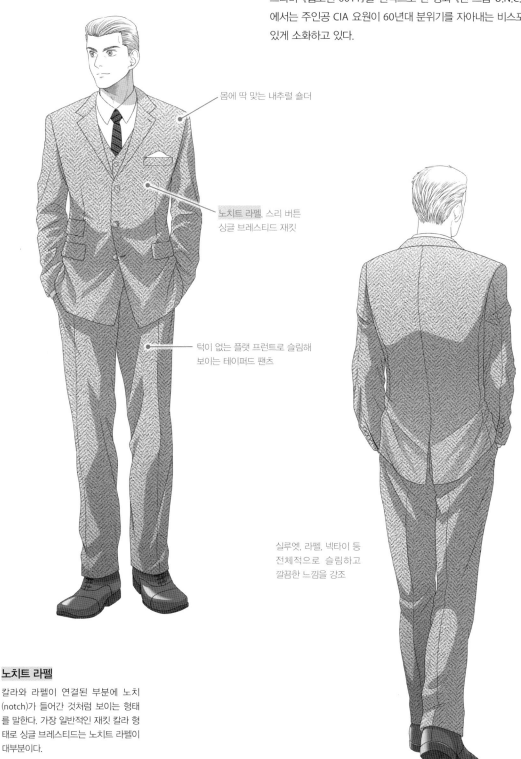

몸에 딱 맞는 내추럴 숄더

노치트 라펠, 스리 버튼 싱글 브레스티드 재킷

턱이 없는 플랫 프런트로 슬림해 보이는 테이퍼드 팬츠

실루엣, 라펠, 넥타이 등 전체적으로 슬림하고 깔끔한 느낌을 강조

노치트 라펠

칼라와 라펠이 연결된 부분에 노치(notch)가 들어간 것처럼 보이는 형태를 말한다. 가장 일반적인 재킷 칼라 형태로 싱글 브레스티드는 노치트 라펠이 대부분이다.

⊕ 모즈 스타일

모즈는 스윙잉 런던(Swinging London)을 상징한다. 그들이 선호했던 좁은 V존과 노치트 라펠의 싱글 재킷, 내로 타이, 노턱 팬츠를 조합한 슬림해 보이는 슈트다.

명배우 마이클 케인은 영화 《국제 첩보국》(1965)에서 검은 뿔테 안경을 착용하고 타이트한 실루엣을 가진 스파이 역할을 시니컬하게 연기했다. 그는 모즈를 상징하는 인물이 되었다. 조지 레이전비 또한 《007과 여왕》(1969)에서 슬림한 스타일의 슈트를 선보였다. 이러한 스타일로 제임스 본드의 이미지가 조금 더 스타일리시하게 바뀌었다.

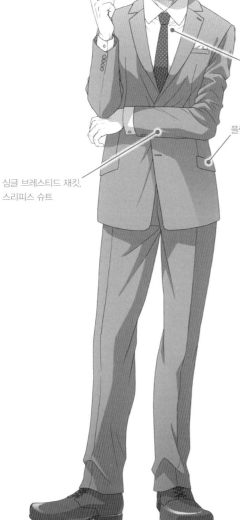

좁은 V존과 슬림한
노치트 라펠

플랩 포켓

싱글 브레스티드 재킷,
스리피스 슈트

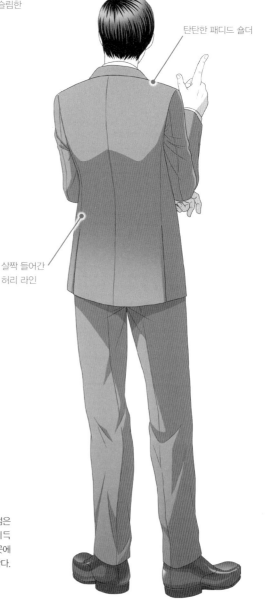

탄탄한 패디드 숄더

살짝 들어간
허리 라인

모즈

모던즈(moderns)에서 유래한 말로, 1960년대 런던 도시 지역을 중심으로 젊은이들에게 유행한 라이프스타일을 말한다. 또는 이러한 스타일을 따르는 사람들을 뜻하기도 한다.

스윙잉 런던

패션, 음악, 영화 등을 중심으로 젊은 분화가 새롭게 떠오르며 열기기 가득했던 1960년대 런던의 모습과 곳곳에서 꽃을 피운 스트리트 문화를 뜻한다. 스윙잉 식스티스라고도 한다.

⊕ 70년대 스타일

1970년대에는 남성 패션이 다양해졌다. 슈트는 파리 스타일의 영향을 받은 세련된 디자인으로 발전했다. 콘케이브 숄더와 크고 넓은 라펠, 타이트한 허리에서 밑단이 퍼지는 재킷, 넓은 넥타이, 무릎에서 부드럽게 넓어지는 플레어 실루엣의 트라우저즈가 유행했다.
70년대 로저 무어가 연기한 3대 제임스 본드가 바로 이 스타일을 통해 우아하면서 화려한 매력을 뽐내고 있다.

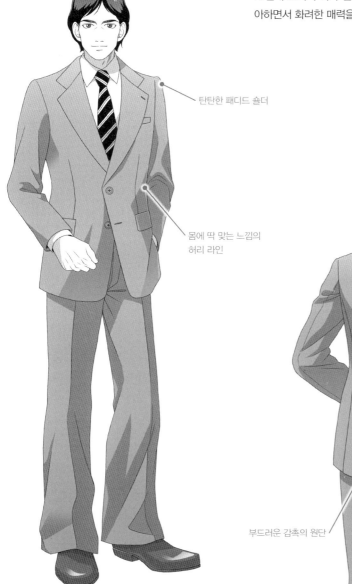

탄탄한 패디드 숄더

몸에 딱 맞는 느낌의 허리 라인

부드러운 숄더 라인

여유와 부드러움이 느껴지는 실루엣

부드러운 감촉의 원단

플레어 실루엣의 트라우저즈

콘케이브 숄더

콘케이브(concave)란 오목하다는 뜻이다. 가운데가 움푹 들어가 있고 어깨 끝이 높이 올라간 활 모양의 숄더 라인이다. 프랑스로 대표되는 유러피안 슈트에서 주로 볼 수 있다.

트라우저즈

영국에서 바지를 통틀어 이르는 말이다. 미국에서는 팬츠(pants)나 슬랙스(slacks), 프랑스에서는 판탈롱(pantalon)이라고 한다. 재킷과 같이 입는 테일러드 팬츠를 가리키기도 한다.

스파이의 타깃은 대부분 정치권이나 상류층이다. 따라서 파티나 행사 등에도 당당하게 입장해야 한다. 화려한 무대야말로 그들의 전쟁터다.

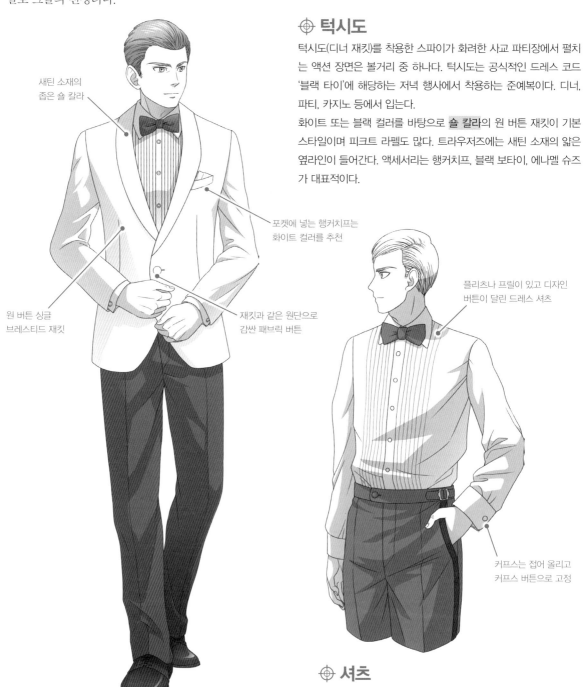

새틴 소재의 좁은 숄 칼라

원 버튼 싱글 브레스티드 재킷

포켓에 넣는 행커치프는 화이트 컬러를 추천

재킷과 같은 원단으로 감싼 패브릭 버튼

플리츠나 프릴이 있고 디자인 버튼이 달린 드레스 셔츠

커프스는 접어 올리고 커프스 버튼으로 고정

⊕ 턱시도

턱시도(디너 재킷)를 착용한 스파이가 화려한 사교 파티장에서 펼치는 액션 장면은 볼거리 중 하나다. 턱시도는 공식적인 드레스 코드 '블랙 타이'에 해당하는 저녁 행사에서 착용하는 준예복이다. 디너, 파티, 카지노 등에서 입는다.
화이트 또는 블랙 컬러를 바탕으로 숄 칼라의 원 버튼 재킷이 기본 스타일이며 피크트 라펠도 많다. 트라우저즈에는 새틴 소재의 얇은 옆라인이 들어간다. 액세서리는 행커치프, 블랙 보타이, 에나멜 슈즈가 대표적이다.

⊕ 셔츠

포멀한 스타일의 드레스 셔츠다. 윙 칼라 또는 레귤러 칼라가 대부분이며 가슴 부분에 섬세한 주름이 들어간 디자인이 기본 스타일이다. 블랙 보타이를 위쪽으로 묶고 더블 커프스는 접어서 커프스 버튼으로 고정한다.

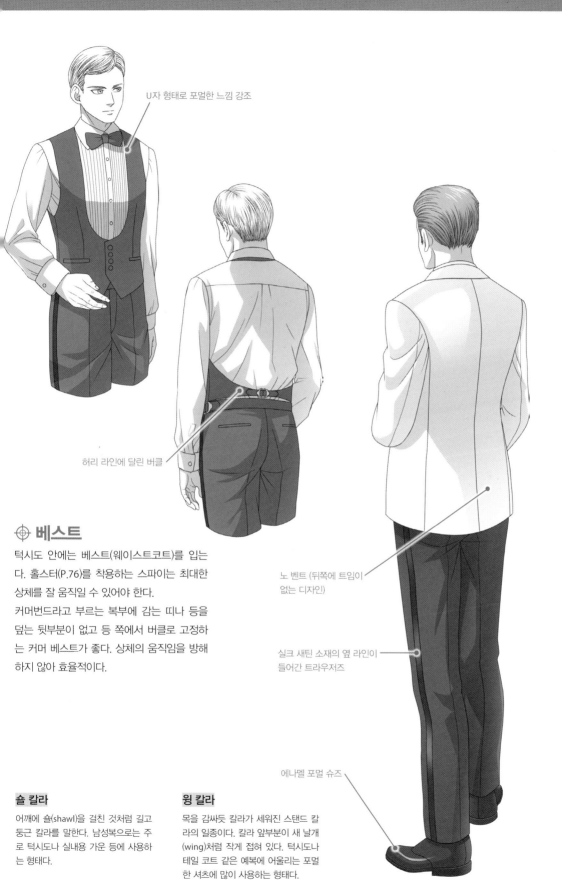

U자 형태로 포멀한 느낌 강조

허리 라인에 달린 버클

노 벤트 (뒤쪽에 트임이 없는 디자인)

실크 새틴 소재의 옆 라인이 들어간 트라우저즈

에나멜 포멀 슈즈

⊕ 베스트

턱시도 안에는 베스트(웨이스트코트)를 입는
다. 홀스터(P.76)를 착용하는 스파이는 최대한
상체를 잘 움직일 수 있어야 한다.
커머번드라고 부르는 복부에 감는 띠나 등을
덮는 뒷부분이 없고 등 쪽에서 버클로 고정하
는 커머 베스트가 좋다. 상체의 움직임을 방해
하지 않아 효율적이다.

숄 칼라

어깨에 숄(shawl)을 걸친 것처럼 길고
둥근 칼라를 말한다. 남성복으로는 주
로 턱시도나 실내용 가운 등에 사용하
는 형태다.

윙 칼라

목을 감싸듯 칼라가 세워진 스탠드 칼
라의 일종이다. 칼라 앞부분이 새 날개
(wing)처럼 작게 접혀 있다. 턱시도나
테일 코트 같은 예복에 어울리는 포멀
한 셔츠에 많이 사용하는 형태다.

⊕ 테일 코트

테일 코트(연미복)는 가장 격식 있는 예식이나 만찬회, 연극, 음악회 등 저녁 행사에 참석할 때 착용하는 예복이다. 드레스 코드를 '화이트 타이'로 지정하면 테일 코트가 필수다. 기본적으로 블랙 컬러이며 재킷의 뒷자락이 제비 꼬리처럼 길게 갈라져 있다. 페이싱 실크로 감싼 피크트 라펠이 특징이다.

허리에 절개가 있는 더블 버튼 재킷은 잠그지 않는다. 옆 라인 두 개가 들어간 트라우저즈, 스타치트 부점을 단 윙 칼라 셔츠, 화이트 보타이, 행커치프, 멜빵, 칼라가 달린 베스트를 함께 착용한다.

페이싱 실크로 감싼
피크트 라펠

윙 칼라 셔츠와
화이트 보타이

화이트 베스트

블랙 또는 네이비
더블 버튼 재킷

옆 라인 두 개가 들어간
트라우저즈

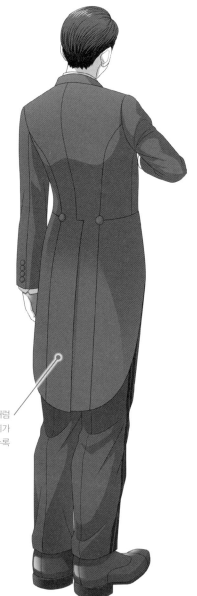

뒷자락이 제비 꼬리처럼
갈라짐. 밑단은 가운데가
가장 길고 옆으로 갈수록
짧아지는 곡선

페이싱 실크

테일 코트나 턱시도 등 포멀 웨어에 사용하는 라펠 장식을 말한다. 꿩택감이 있는 실크나 새틴 원단을 라펠에 붙인다.

스타치트 부점

셔츠의 가슴 부분에 같은 천을 겹쳐 단단히 풀을 먹인 것을 말한다. 원래는 테일 코트를 착용할 때 훈장 등을 고정하는 지지대 역할을 했다.

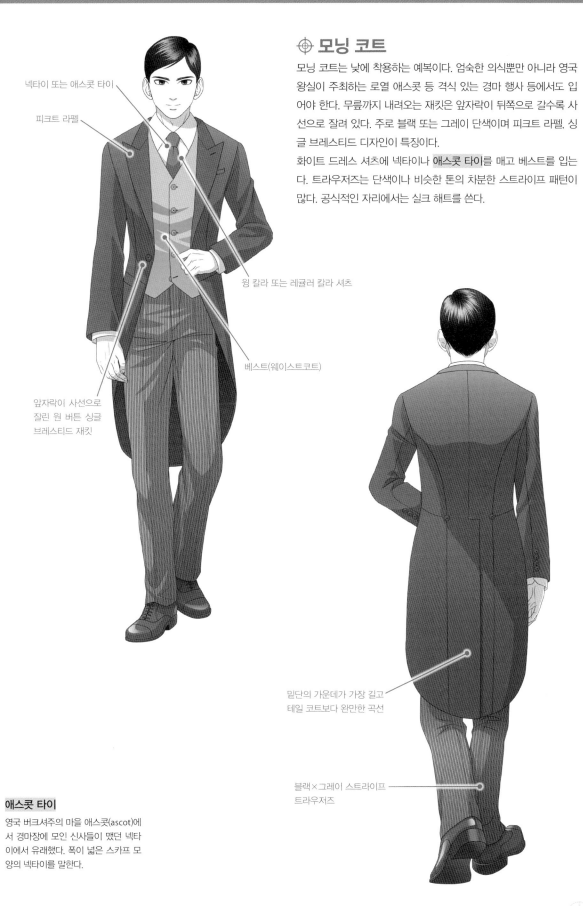

⊕ 모닝 코트

모닝 코트는 낮에 착용하는 예복이다. 엄숙한 의식뿐만 아니라 영국 왕실이 주최하는 로열 애스콧 등 격식 있는 경마 행사 등에서도 입어야 한다. 무릎까지 내려오는 재킷은 앞자락이 뒤쪽으로 갈수록 사선으로 잘려 있다. 주로 블랙 또는 그레이 단색이며 피크트 라펠, 싱글 브레스티드 디자인이 특징이다.

화이트 드레스 셔츠에 넥타이나 애스콧 타이를 매고 베스트를 입는다. 트라우저즈는 단색이나 비슷한 톤의 차분한 스트라이프 패턴이 많다. 공식적인 자리에서는 실크 해트를 쓴다.

넥타이 또는 애스콧 타이

피크트 라펠

윙 칼라 또는 레귤러 칼라 셔츠

베스트(웨이스트코트)

앞자락이 사선으로
잘린 원 버튼 싱글
브레스티드 재킷

밑단의 가운데가 가장 길고
테일 코트보다 완만한 곡선

블랙×그레이 스트라이프
트라우저즈

애스콧 타이

영국 버크셔주의 마을 애스콧(ascot)에서 경마장에 모인 신사들이 맸던 넥타이에서 유래했다. 폭이 넓은 스카프 모양의 넥타이를 말한다.

아우터

방한복으로 입는 것은 물론이며 비밀 장비를 숨겨두기에도 딱 좋은 옷이다. 코트 안쪽에서 권총이나 칼을 꺼내 적을 암살하는 장면을 흔하게 볼 수 있다. 코트는 스파이에게 있어 갑옷 역할을 한다.

⊕ 체스터필드 코트

테일러드 스타일의 격식을 갖춘 체스터필드 코트는 슈트와도 잘 어울린다. 역대 제임스 본드들이 입은 옷으로 영화에서 종종 볼 수 있다. 정통 스타일은 적당히 허리가 들어간 입체적인 실루엣이다. 칼라를 블랙 벨벳으로 장식한 노치트 라펠과 플라이 프런트로 제작된 싱글 브레스티드 재킷이 우아한 기품을 자아낸다.

여유로운 관록을 표현하려면 피크트 라펠과 더블 브레스티드 디자인도 좋다. 가죽 장갑과 함께 착용하면 더욱 돋보인다.

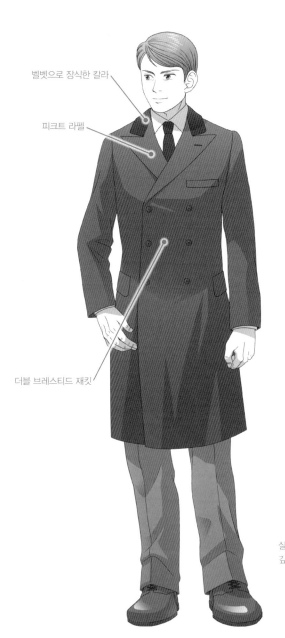

벨벳으로 장식한 칼라

피크트 라펠

더블 브레스티드 재킷

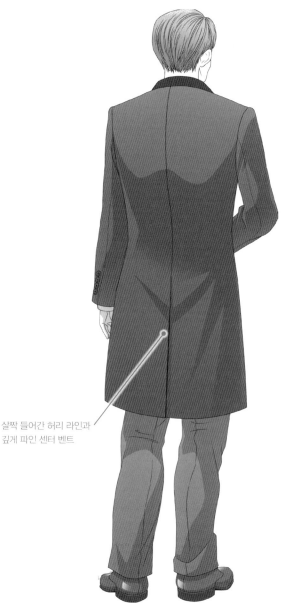

살짝 들어간 허리 라인과
깊게 파인 센터 벤트

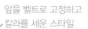 ## 트렌치 코트

하드보일드한 이미지를 가진 트렌치 코트 역시 스파이가 즐겨 입는 옷이다. 영화 《고독》(1967)에서 고독한 암살자 역을 맡은 알랭 들롱의 스타일이 대표적인 예다.

기본에 충실한 카키 컬러의 트렌치 코트는 다소 품이 넉넉한 실루엣이다. 밑단이 펄럭이지 않도록 버튼과 벨트로 단단히 고정한다. 칼라를 세우고 모자를 깊숙이 눌러 써서 얼굴과 표정을 자연스럽게 가릴 수 있다. 무릎까지 내려오는 길이는 남성의 클래식한 매력을 강조한다.

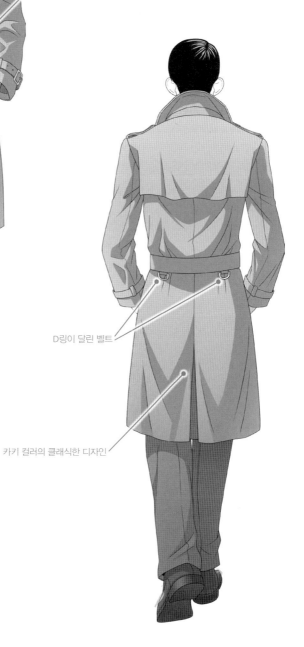

앞을 벨트로 고정하고 칼라를 세운 스타일

D링이 달린 벨트

카키 컬러의 클래식한 디자인

쇼핑몰, 주택가, 휴양지 등 어디에 있든 스파이는 일상생활을 완벽하게 연기한다. 이때도 잠입이나 전투 등 위급한 상황에 대처할 수 있도록 움직이기 편한 옷을 입는다.

◈ 캐주얼 슈트

스파이는 항상 비즈니스 복장으로 세계 곳곳을 돌아다닌다. 따라서 여름철이든 휴양지에서든 기본적으로 슈트를 입고 있다. 고급 리넨을 비롯해 코튼과 서머 울 등 산뜻한 느낌을 주는 소재를 선택한다. 오프화이트, 베이지, 라이트그레이 등 비교적 밝은 컬러로 시원한 느낌을 연출한다.

깔끔한 노치트 라펠의 싱글 브레스티드 디자인과 슬림한 실루엣도 경쾌한 느낌을 주는 포인트다. 리조트 웨어라면 파스텔 컬러의 셔츠나 행커치프, 파나마 해트와 함께 스타일링해도 좋다.

경쾌한 느낌을 주는 슬림한 실루엣

모자를 매치한다면 파나마 해트(P. 31)를 추천

영국 스타일의 사이드 벤트

기본 스타일은 비즈니스 슈트와 비슷함

⊕ 블루종 스타일

첩보 활동을 위해서는 번화가 등에서 노동자 계급의 사람들 사이에 섞이기도 한다. 이때는 슈트보다 캐주얼한 스타일이 어울린다. 입고 벗기 편한 집업 블루종이 대표적이다. 이너로는 셔츠나 터틀넥 니트를 입는다.

적당히 깔끔한 아이템을 매치하면 청바지와 운동화의 조합보다 스파이 이미지와도 잘 어울린다. 영화 《맨 프롬 U.N.C.L.E》에서 볼 수 있는 울 소재의 슬림한 슬랙스나 치노 팬츠에 처커 부츠 등을 추천한다. 헌팅 캡과 함께 스타일링하면 완벽하다.

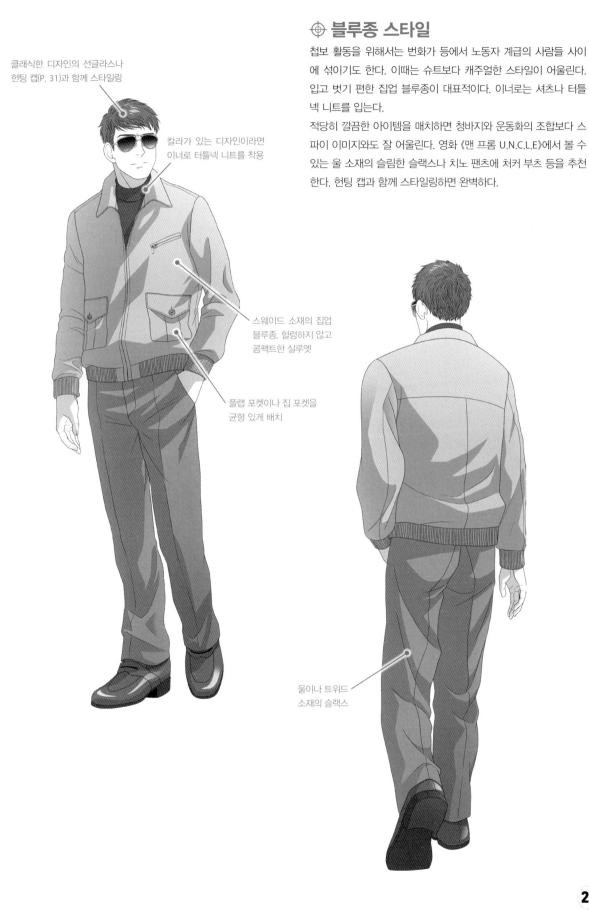

클래식한 디자인의 선글라스나
헌팅 캡(P. 31)과 함께 스타일링

칼라가 있는 디자인이라면
이너로 터틀넥 니트를 착용

스웨이드 소재의 집업
블루종. 헐렁하지 않고
콤팩트한 실루엣

플랩 포켓이나 집 포켓을
균형 있게 배치

울이나 트위드
소재의 슬랙스

⊕ 비치 스타일(쇼트 팬츠)

매력을 어필하는 남성을 연기하려면 해변에서도 너무 편해 보이지 않는 세련된 스타일이 필수다. 쇼트 팬츠 수영복에는 티셔츠가 아닌 고급스러운 리넨이나 코튼 소재의 오픈 칼라 셔츠를 매치한다. 부드러운 톤의 스트라이프 또는 깅엄 체크로 레트로한 리조트 분위기를 연출할 수 있다. 영화 《007 선더볼 작전》(1965)에서 숀 코너리가 보여 준 비치 스타일이 대표적이다.

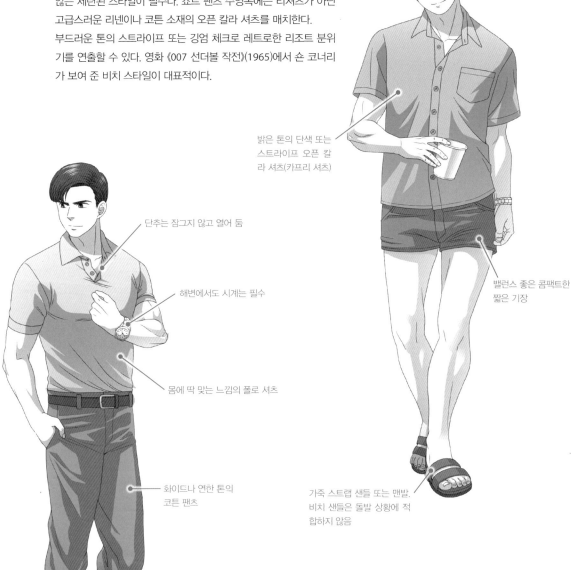

밝은 톤의 단색 또는 스트라이프 오픈 칼라 셔츠(카프리 셔츠)

단추는 잠그지 않고 열어 둠

해변에서도 시계는 필수

몸에 딱 맞는 느낌의 폴로 셔츠

밸런스 좋은 콤팩트한 짧은 기장

화이드나 연한 톤의 코튼 팬츠

가죽 스트랩 샌들 또는 맨발. 비치 샌들은 돌발 상황에 적합하지 않음

⊕ 비치 스타일(코튼 팬츠)

해변이나 선착장에서는 코튼 팬츠에 오픈 칼라 셔츠 또는 폴로 셔츠를 매치한다. 캐주얼하면서도 기품이 느껴지는 마린룩이다.
폴로 셔츠는 단련된 육체를 돋보이게 하는 타이트한 실루엣이 좋다. 임무 수행 중인 스파이니 만큼 손목에는 다이버 워치를 착용한다. 신발은 데크 슈즈나 에스파드리유(밑창을 삼베로 만든 캔버스화)가 어울린다.

스포티

당연한 말이지만 스파이는 만능 스포츠맨이다. 모든 종목에 정통하고 유니폼도 완벽하게 잘 소화한다.

◈ 승마복

상류층의 취미인 승마는 우아한 기품이 필요하다. 해킹 재킷이라 불리는 전통적인 체크무늬의 트위드 재킷이 기본 스타일이다. 타이트한 허리에서 밑단이 아래로 퍼지는 플레어 라인, 슬랜트 포켓, 깊게 파인 센터 벤트가 특징이다. 허리가 넉넉한 승마용 팬츠 조드퍼즈와 롱부츠를 착용하고 목 부분에 애스콧 타이를 매면 영국식 승마 스타일이 완성된다.

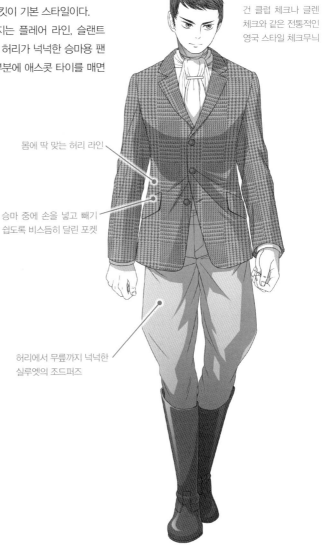

건 클럽 체크나 글렌 체크와 같은 전통적인 영국 스타일 체크무늬

몸에 딱 맞는 허리 라인

승마 중에 손을 넣고 빼기 쉽도록 비스듬히 달린 포켓

허리에서 무릎까지 넉넉한 실루엣의 조드퍼즈

몸에 딱 맞는 집업. 안에 터틀넥 니트를 껴입어도 됨

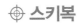

타이트한 스키 팬츠. 전체적으로 슬림한 실루엣

◈ 스키복

설산을 무대로 한 박진감 넘치는 스키 액션은 《007과 여왕》을 비롯해 스파이 영화에서 빼놓을 수 없는 장면이다. 이 영화에서 제임스 본드 역을 맡은 조지 레이전비는 타이트 한 블루 컬러의 스키 슈트를 멋지게 잘 소화했다. 요즘의 스노 보더와는 다른 클래식한 품격이 느껴지는 옷이 스타일리시한 스파이의 이미지와 잘 어울린다.

모자

패셔너블하게 꾸밀 수 있을 뿐만 아니라 얼굴을 가릴 수도 있다. 모자는 스파이에게 있어 중요한 아이템이다.

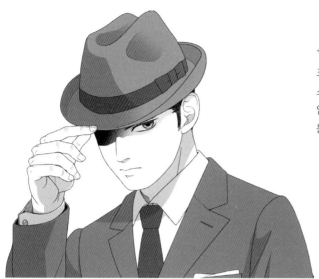

⊕ 트릴비

크라운이 낮고 챙이 좁은 중절모(소프트 해트)를 말한다. 펠트 소재 특유의 포멀한 느낌이 있으면서도 콤팩트한 형태라 부담 없이 쓸 수 있다. 역대 제임스 본드들은 블랙, 브라운, 그레이 등 다크 컬러의 트릴비를 슈트에 맞춰 착용했다.

크라운

⊕ 페도라

트릴비와 마찬가지로 부드러운 펠트 소재의 모자다. 하지만 비교적 크라운이 높고 챙도 넓어서 더욱 클래식한 느낌을 준다. 영화 《고독》에서 트렌치 코트에 그레이 페도라를 깊게 눌러 쓴 알랭 들롱이 좋은 예다. 댄디즘의 미학이 느껴지는 스타일이다.

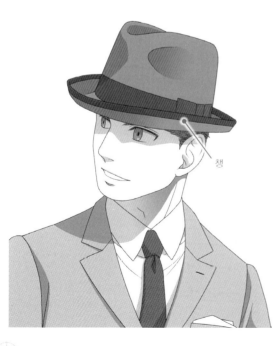

챙

⊕ 홈부르크

딱딱한 펠트로 만든 중절모다. 위를 향해 말려 올라간 챙의 가장자리를 꾸민 디자인이 특징이다. 슈트 스타일에 세련된 품격을 더해 준다. 멋쟁이로 알려져 있는 영국의 에드워드 7세가 이 모자를 쓰면서 유행하기 시작했다. 이후 영국 신사들로부터 오랫동안 사랑을 받아 왔다.

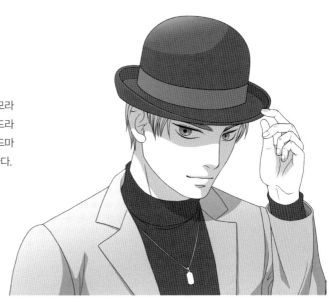

⊕ 볼러

둥근 크라운과 위를 향해 말려 올라간 챙이 특징이다. 중산모라고도 불리는 딱딱한 펠트 소재의 모자다. 1960년대 영국 드라마 《어벤저스》에서 패트릭 맥니가 연기한 스파이의 트레이드마크였다. 현재는 보기 드물어 클래식한 스타일을 연출하기 좋다.

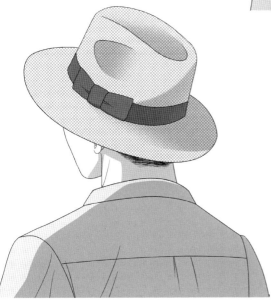

⊕ 파나마 해트

식물 섬유를 소재로 한 밀짚모자의 일종이다. 그중에서도 주로 에콰도르산 파나마풀을 장인이 손으로 엮어 만든 고급품이다. 내추럴 컬러의 중절모 형태가 대부분이다. 촘촘한 모자의 반짝이는 광택이 아름다워 여름철 캐주얼 슈트와 잘 어울린다.

⊕ 헌팅 캡

원래는 상류층이 사냥용 모자로 착용했지만, 현재는 일상적으로 많이 착용한다. 캐주얼한 복장에 어울리면서도 기존 캡이나 비니에는 없는 품격을 갖추고 있다. 눈 주위에 그림자가 지도록 깊게 눌러 쓰는 것이 스파이의 방식이다.

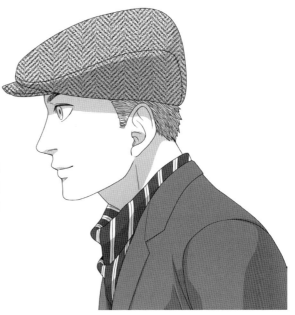

제임스 본드

《007》 시리즈

영국 비밀정보부(MI6) 소속의 첩보 요원이다. 영국 스코틀랜드 출신이며 나이는 30대 후반으로 추정된다. 이튼 칼리지를 졸업하고 옥스퍼드 대학교에서 동양학을 전공했다. 중국어와 일본어를 비롯한 10개 국어 이상을 구사한다. 또한 온갖 격투기에 능하며 특히 이튼 칼리지 시절에 익힌 유도를 가장 잘한다.

제2차 세계대전에서는 해군 장교로 참전해 해군 중령까지 진급했고 전쟁이 끝난 뒤 MI6에서 스파이로 활동하기 시작했다. MI6 훈련 시설에서 다양한 훈련을 통해 뛰어난 사격 기술을 익혔다.

MI6에서는 최우수 클래스에 속하는 소수의 요원에게 00(더블오) 코드 번호를 부여한다. 제임스 본드는 그중에 하나인 007(더블오세븐)이다. 00요원의 특권은 이른바 '살인 면허'를 가진다는 것이다. 임무 수행을 위해 필요하다고 판단할 경우 살인을 허가하며 정부에서 보장해 준다.

본드는 늘 단독으로 행동하며 신사적이다. 정확한 판단력과 뛰어난 전투 능력, 어떤 위험에 처하더라도 흔들리지 않는 사명감을 지니고 있다. 요원으로서 최고의 자리를 지키며 어떤 어려운 임무라도 당연하다는 듯이 반드시 성공한다. 살인 면허를 가졌기에 임무를 위해서라면 주저 없이 사람을 죽인다. 하지만 속으로는 괴로워하는 모습도 보인다.

MI6의 보스 M(MI6의 수장은 반드시 이 이름으로 불림)도 본드를 절대적으로 신뢰하며, 항상 가장 어려운 임무에 파견한다. 대부분 세계 평화의 근간을 흔드는 거대한 음모를 저지하는 임무다. 그러니 실패는 용납될 수 없다. 따라서 막중한 사명을 가진 본드를 내보내는 MI6도 최대한 백업을 아끼지 않는다. MI6에서 Q라고 불리는 천재, 부스로이드 소령이 발명한 특수하고 기발한 수많은 비밀 장비를 아낌없이 제공하는 모습에서도 알 수 있다. 본드는 비밀 장비의 성능이나 효과를 순식간에 파악해 능숙하게 사용한다.

간간이 보이는 다정한 미소가 본드를 더욱 매력적인 인물로 만든다. 많은 여성이 그런 본드에게 매혹된다. 하지만 본드가 여성에게 진정한 사랑을 쏟는 일은 드물다. 이는 본드가 가진 나름의 직업 윤리이자 스파이로서의 숙명일 것이다.

등장 작품

소설 (작가: 이안 플레밍)
《007 시리즈》 장편 12편, 단편집 2편 (1953~1966)

영화 (주연: 숀 코너리)
《007 살인번호 Dr. No》 (1962)
《007 위기일발 From Russia with Love》 (1963)
《007 골드핑거 Goldfinger》 (1964)
《007 선더볼 작전 Thunderball》 (1965)
《007 두 번 산다 You Only Live Twice》 (1967)
《007 다이아몬드는 영원히 Diamonds Are Forever》 (1971)
《007 네버 세이 네버 어게인 Never Say Never Again》 (1983)

영화는 20여편이 있으며 배우 여섯 넝이 제임스 본드를 연기했다. 시리즈는 계속 진행 중이다.

글 : 이토 류타로 / 일러스트 : 나가이와 다케히로

CHAPTER 02

ACTION POSES OF A SPY

스파이의 액션

스파이는 주로 슈트를 입고 사람들의 일상 사이에 숨어 있다. 아무렇지도 않은 행동에도 긴장감이 감돈다. 일단 임무가 시작되면 당연히 슈트를 입은 채 격투를 벌이게 된다. 스파이의 다양하고 화려한 액션 포즈를 살펴보자.

⊕ 걷기

스파이는 모든 행동에서 항상 주변 상황을 관찰하며 경계하는 것이 기본이다. 아무렇지 않게 그냥 걷는 것처럼 보여도 경계를 늦추지 않는다. 또한 긴장감을 사람들이 알아채지 못하게 하는 것도 중요하다.

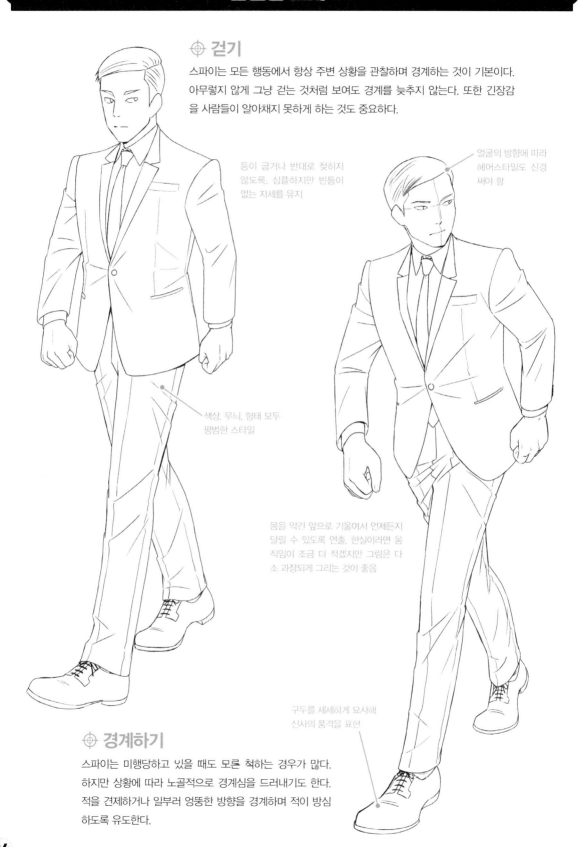

등이 굽거나 반대로 젖히지 않도록, 심플하지만 빈틈이 없는 자세를 유지

얼굴의 방향에 따라 헤어스타일도 신경 써야 함

색상, 무늬, 형태 모두 평범한 스타일

몸을 약간 앞으로 기울여서 언제든지 달릴 수 있도록 연출. 현실이라면 움직임이 조금 더 적겠지만 그림은 다소 과장되게 그리는 것이 좋음

구두를 세세하게 묘사해 신사의 품격을 표현

⊕ 경계하기

스파이는 미행당하고 있을 때도 모른 척하는 경우가 많다. 하지만 상황에 따라 노골적으로 경계심을 드러내기도 한다. 적을 견제하거나 일부러 엉뚱한 방향을 경계하며 적이 방심하도록 유도한다.

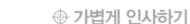

역시 빈틈이 적은 자세. 선화
로는 알기 어렵지만 오른팔
과 왼발이 살짝 뒤에 있으며,
마무리 단계에서 그림자를
넣어 원근을 표현

시선의 방향도 중요

⊕ 가볍게 인사하기

인사할 때도 대부분 가벼운 인사로 끝낸다. 크게 움직
이거나 목소리를 내지 않도록 주의하고 최대한 눈에
띄지 않도록 한다. 주변 사람들에게 어떤 인상도 남기
지 않도록 행동하는 것이 스파이의 기본이다.

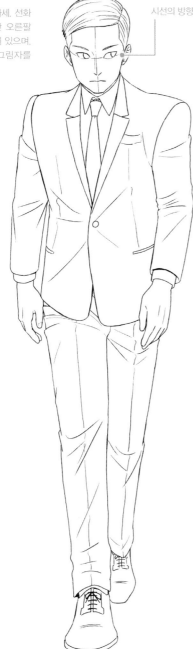

머리 형태를 확인

모자를 고쳐 쓰는 행동마저
멋있게! 팔이나 모자에 가려
진 부분도 대략적인 위치를
확인해 그 너머에 무엇이 있
는지 생각하며 묘사

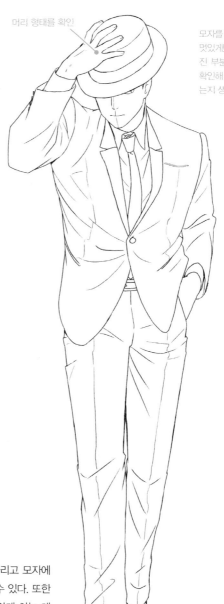

⊕ 모자에 손 얹기

모자는 유용한 아이템이다. 머리나 얼굴 일부를 가리고 모자에
시선을 유도하면 자신의 존재감을 희미하게 만들 수 있다. 또한
표정과 시선을 쉽게 가릴 수 있어 의도를 들키지 않게 하는 데
도 효과적이다.

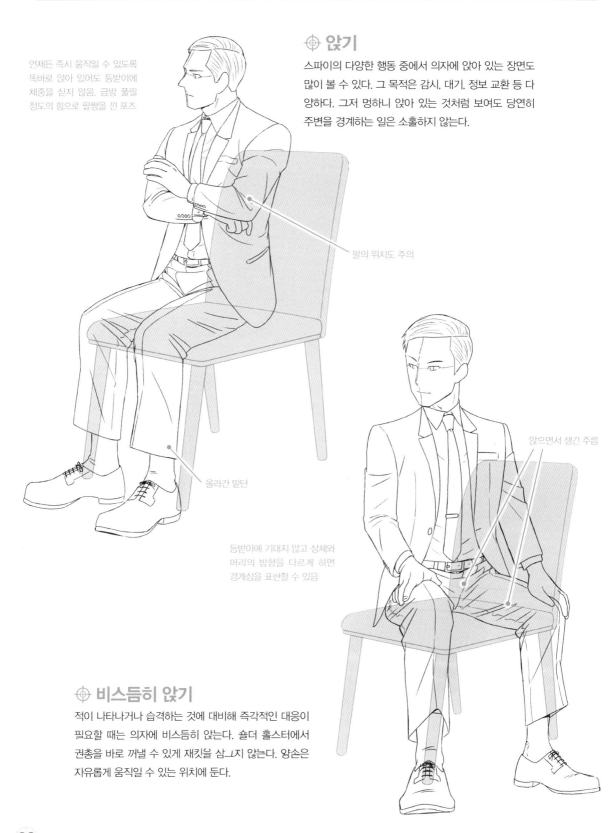

언제든 즉시 움직일 수 있도록 똑바로 앉아 있어도 등받이에 체중을 싣지 않음. 금방 풀릴 정도의 힘으로 팔짱을 낀 포즈

⊕ 앉기

스파이의 다양한 행동 중에서 의자에 앉아 있는 장면도 많이 볼 수 있다. 그 목적은 감시, 대기, 정보 교환 등 다양하다. 그저 멍하니 앉아 있는 것처럼 보여도 당연히 주변을 경계하는 일은 소홀하지 않는다.

팔의 위치도 주의

올라간 밑단

등받이에 기대지 않고 상체와 머리의 방향을 다르게 하면 경계심을 표현할 수 있음

앉으면서 생긴 주름

⊕ 비스듬히 앉기

적이 나타나거나 습격하는 것에 대비해 즉각적인 대응이 필요할 때는 의자에 비스듬히 앉는다. 숄더 홀스터에서 권총을 바로 꺼낼 수 있게 재킷을 삼ㄴ지 않는다. 양손은 자유롭게 움직일 수 있는 위치에 둔다.

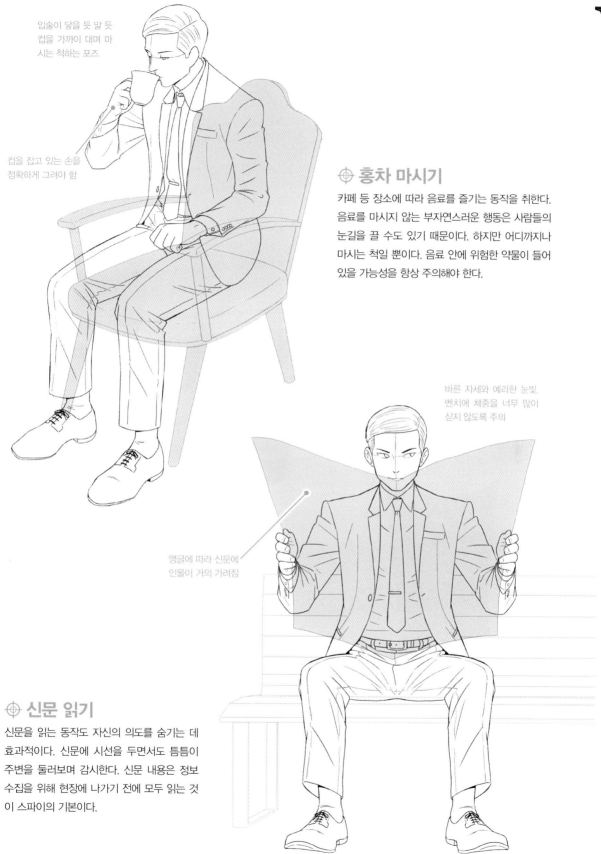

입술이 닿을 듯 말 듯
컵을 가까이 대며 마
시는 척하는 포즈

컵을 잡고 있는 손을
정확하게 그려야 함

⊕ 홍차 마시기

카페 등 장소에 따라 음료를 즐기는 동작을 취한다.
음료를 마시지 않는 부자연스러운 행동은 사람들의
눈길을 끌 수도 있기 때문이다. 하지만 어디까지나
마시는 척일 뿐이다. 음료 안에 위험한 약물이 들어
있을 가능성을 항상 주의해야 한다.

바른 자세와 예리한 눈빛.
벤치에 체중을 너무 많이
싣지 않도록 주의

앵글에 따라 신문에
인물이 거의 가려짐

⊕ 신문 읽기

신문을 읽는 동작도 자신의 의도를 숨기는 데
효과적이다. 신문에 시선을 두면서도 틈틈이
주변을 둘러보며 감시한다. 신문 내용은 정보
수집을 위해 현장에 나가기 전에 모두 읽는 것
이 스파이의 기본이다.

⊕ 소셜 댄스

VIP에게 접근하기 위해 사교 파티에 잠입할 때 댄스 실력은 필수다. 화려한 댄스는 접근할 수 있는 계기가 된다. 다만 너무 잘해서 눈에 띄는 일은 없어야 한다. 적당한 기교를 발휘하려면 상당한 테크닉이 필요하다.

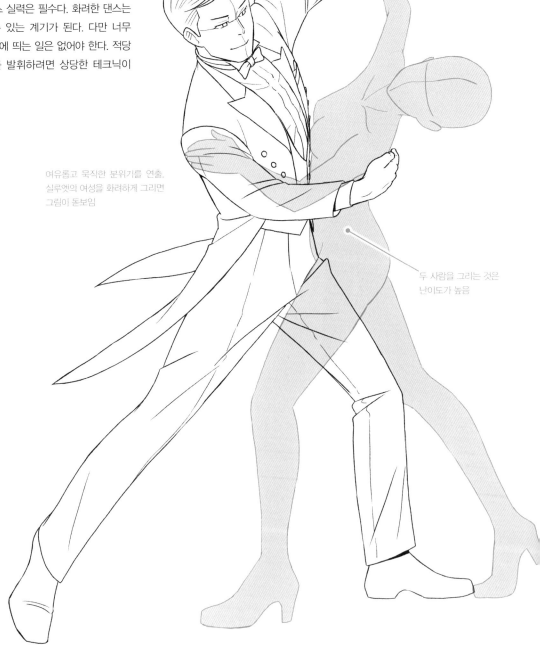

여유롭고 묵직한 분위기를 연출. 실루엣의 여성을 화려하게 그리면 그림이 돋보임

두 사람을 그리는 것은 난이도가 높음

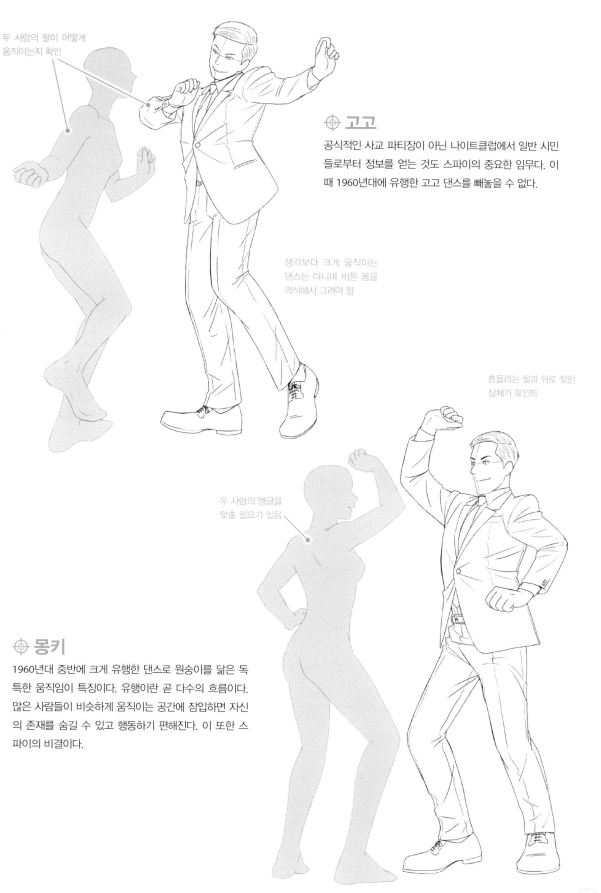

두 사람의 팔이 어떻게
움직이는지 확인

◈ 고고

공식적인 사교 파티장이 아닌 나이트클럽에서 일반 시민
들로부터 정보를 얻는 것도 스파이의 중요한 임무다. 이
때 1960년대에 유행한 고고 댄스를 빼놓을 수 없다.

생각보다 크게 움직이는
댄스는 아니며 비튼 몸을
의식해서 그려야 함

흔들리는 팔과 뒤로 젖힌
상체가 포인트

두 사람의 앵글을
맞출 필요가 있음

◈ 몽키

1960년대 중반에 크게 유행한 댄스로 원숭이를 닮은 독
특한 움직임이 특징이다. 유행이란 곧 다수의 흐름이다.
많은 사람들이 비슷하게 움직이는 공간에 잠입하면 자신
의 존재를 숨길 수 있고 행동하기 편해진다. 이 또한 스
파이의 비결이다.

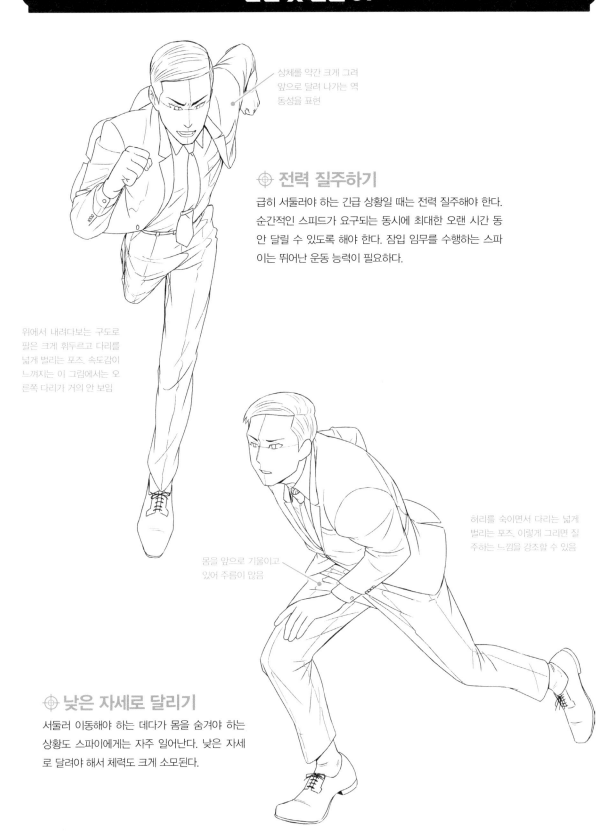

상체를 약간 크게 그려 앞으로 달려 나가는 역동성을 표현

⊕ 전력 질주하기

급히 서둘러야 하는 긴급 상황일 때는 전력 질주해야 한다. 순간적인 스피드가 요구되는 동시에 최대한 오랜 시간 동안 달릴 수 있도록 해야 한다. 잠입 임무를 수행하는 스파이는 뛰어난 운동 능력이 필요하다.

위에서 내려다보는 구도로 팔은 크게 휘두르고 다리를 넓게 벌리는 포즈. 속도감이 느껴지는 이 그림에서는 오른쪽 다리가 거의 안 보임

허리를 숙이면서 다리는 넓게 벌리는 포즈. 이렇게 그리면 질주하는 느낌을 강조할 수 있음

몸을 앞으로 기울이고 있어 주름이 많음

⊕ 낮은 자세로 달리기

서둘러 이동해야 하는 데다가 몸을 숨겨야 하는 상황도 스파이에게는 자주 일어난다. 낮은 자세로 달려야 해서 체력도 크게 소모된다.

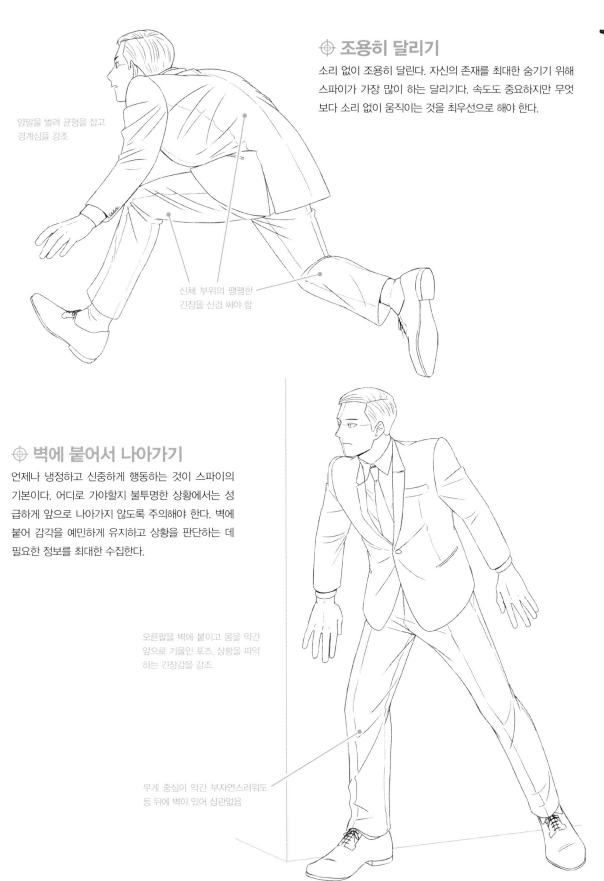

⊕ 조용히 달리기

소리 없이 조용히 달린다. 자신의 존재를 최대한 숨기기 위해 스파이가 가장 많이 하는 달리기다. 속도도 중요하지만 무엇보다 소리 없이 움직이는 것을 최우선으로 해야 한다.

양팔을 벌려 균형을 잡고 경계심을 강조

신체 부위의 팽팽한 긴장을 신경 써야 함

⊕ 벽에 붙어서 나아가기

언제나 냉정하고 신중하게 행동하는 것이 스파이의 기본이다. 어디로 가야할지 불투명한 상황에서는 성급하게 앞으로 나아가지 않도록 주의해야 한다. 벽에 붙어 감각을 예민하게 유지하고 상황을 판단하는 데 필요한 정보를 최대한 수집한다.

오른팔을 벽에 붙이고 몸을 약간 앞으로 기울인 포즈. 상황을 파악하는 긴장감을 강조

무게 중심이 약간 부자연스러워도 등 뒤에 벽이 있어 상관없음

⊕ 도약하기

체력과 신체 능력이 뛰어난 스파이라면 조금 높이 있는
장애물도 가볍게 뛰어넘을 수 있다. 빠르게 행동해야
할 때 시간이 많이 단축된다. 하지만 뛰어넘은 뒤의 상
황과 안전에는 주의가 필요하다.

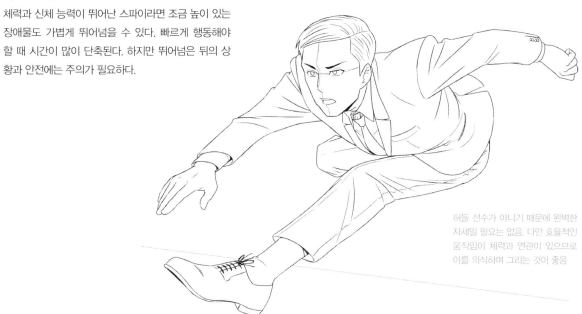

허들 선수가 아니기 때문에 완벽한
자세일 필요는 없음. 다만 효율적인
움직임이 체력과 연관이 있으므로
이를 의식하며 그리는 것이 좋음

⊕ 손 짚고 뛰어넘기

손을 짚으면 더욱 높은 장애물도 뛰어넘을 수 있다.
만약 장애물 너머에 있는 위험을 감지한다면 뛰어
내리지 않고 장애물에 매달린다. 유연한 대처도 얼
마든지 가능하다.

허리가 어느 정도 떠
있는지와 팔의 균형
을 신경 써야 함

중력이 작용

전체 중력이 작용

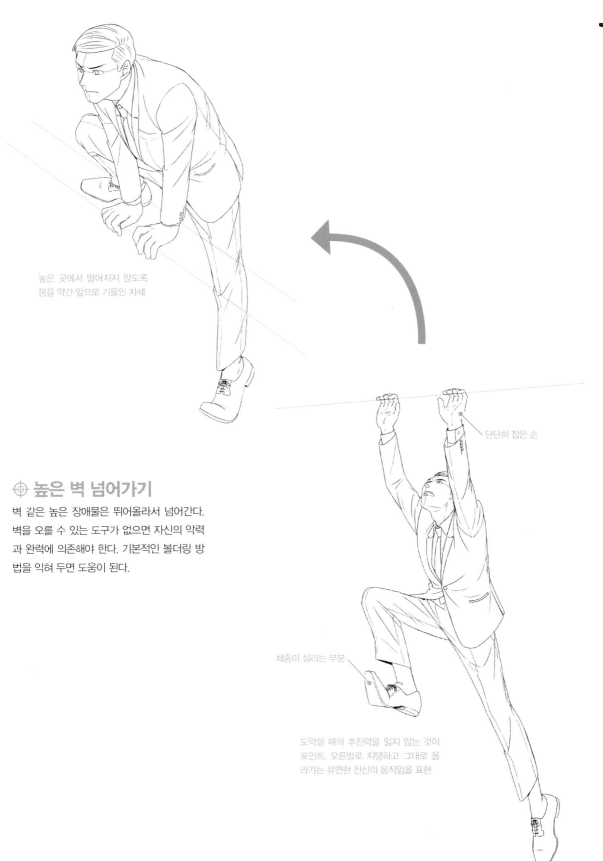

높은 곳에서 떨어지지 않도록
몸을 약간 앞으로 기울인 자세

단단히 잡은 손

⊕ 높은 벽 넘어가기

벽 같은 높은 장애물은 뛰어올라서 넘어간다. 벽을 오를 수 있는 도구가 없으면 자신의 악력과 완력에 의존해야 한다. 기본적인 볼더링 방법을 익혀 두면 도움이 된다.

채중이 실리는 부분

도약할 때의 추진력을 잃지 않는 것이
포인트. 오른발로 지탱하고 그대로 올
라가는 유연한 전신의 움직임을 표현

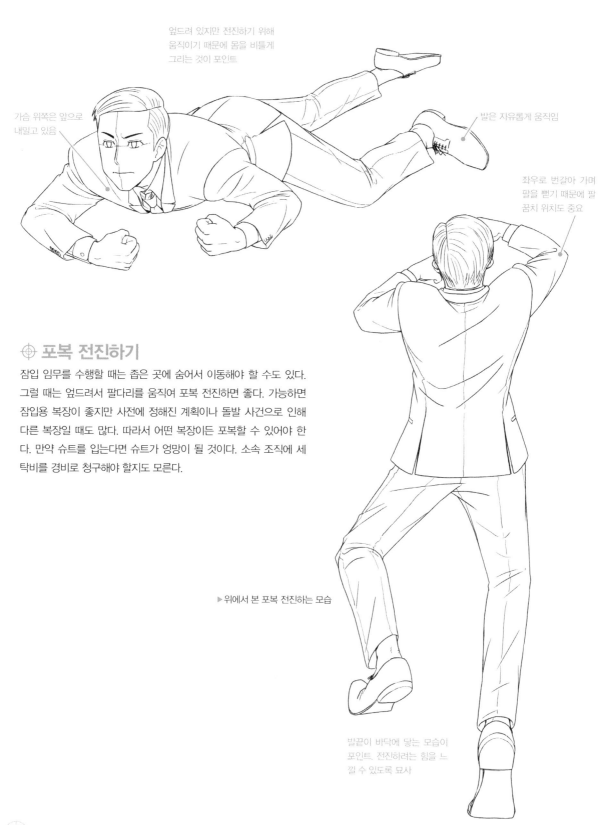

엎드려 있지만 전진하기 위해
움직이기 때문에 몸을 비틀게
그리는 것이 포인트

가슴 위쪽은 앞으로
내밀고 있음

발은 자유롭게 움직임

좌우로 번갈아 가며
팔을 뻗기 때문에 팔
꿈치 위치도 중요

⊕ 포복 전진하기

잠입 임무를 수행할 때는 좁은 곳에 숨어서 이동해야 할 수도 있다.
그럴 때는 엎드려서 팔다리를 움직여 포복 전진하면 좋다. 가능하면
잠입용 복장이 좋지만 사전에 정해진 계획이나 돌발 사건으로 인해
다른 복장일 때도 많다. 따라서 어떤 복장이든 포복할 수 있어야 한
다. 만약 슈트를 입는다면 슈트가 엉망이 될 것이다. 소속 조직에 세
탁비를 경비로 청구해야 할지도 모른다.

▶ 위에서 본 포복 전진하는 모습

발끝이 바닥에 닿는 모습이
포인트. 전진하려는 힘을 느
낄 수 있도록 묘사

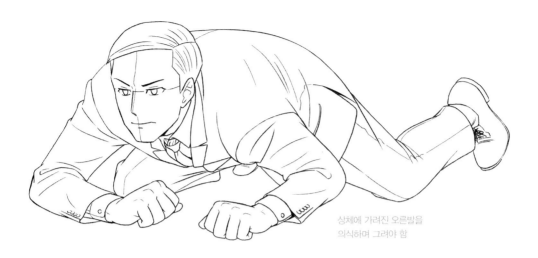

상체에 가려진 오른발을
의식하며 그려야 함

⊕ 팔다리로 기어가기

이 또한 상당한 체력이 요구되는 동작이다.
단지 기어가기만 하는 것이 아니라 소리를
내지 않고 나아가야 한다. 그렇게 하기 위해
서는 지구력이 더욱 필요하다. 평소에 하는
단련이 결실을 맺는 것이다.

아슬아슬하게 통과할 수 있을 정도의
낮은 틈을 떠올리며 위에서 짓눌리는
듯한 긴장감을 표현

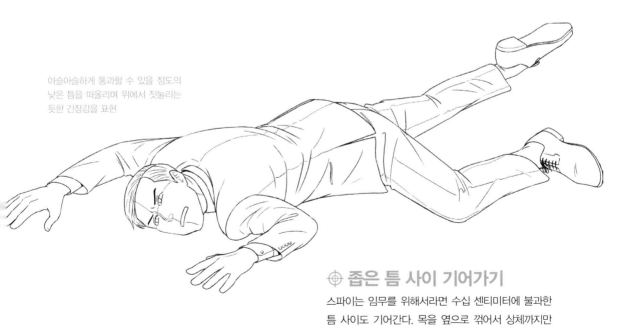

⊕ 좁은 틈 사이 기어가기

스파이는 임무를 위해서라면 수십 센티미터에 불과한
틈 사이도 기어간다. 목을 옆으로 꺾어서 상체까지만
들어가면 통과할 수 있다. 이때 초인적인 팔다리 근력
과 늘씬한 몸매는 필수다.

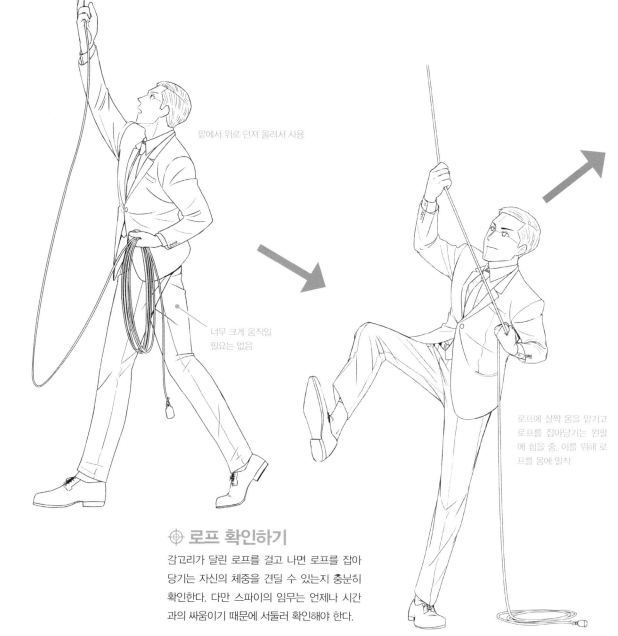

⊕ 갈고리 로프 던지기

건물 내부에 잠입할 때 외벽 등을 오르려면 전용 도구가 필요하다.
이때 가장 많이 사용되는 도구는 갈고리가 달린 로프다. 오직 사람
의 힘만으로 다룰 수 있고 대규모 장치도 따로 필요 없다. 그만큼 필
수적인 도구이기 때문에 능숙하게 다룰 수 있어야 한다. 위로 던져
벽에 걸어서 사용한다. 이때 소리가 날 가능성이 높으므로 최대한
한 번에 성공해야 한다.

밑에서 위로 던져 올려서 사용

너무 크게 움직일
필요는 없음

로프에 살짝 몸을 맡기고
로프를 잡아당기는 왼팔
에 힘을 줌. 이를 위해 로
프를 몸에 밀착

⊕ 로프 확인하기

갈고리가 달린 로프를 걸고 나면 로프를 잡아
당기는 자신의 체중을 견딜 수 있는지 충분히
확인한다. 다만 스파이의 임무는 언제나 시간
과의 싸움이기 때문에 서둘러 확인해야 한다.

⊕ 로프로 벽 오르기

로프가 제대로 걸렸다면 이제 벽을 오르기 시작한다. 이때는 무방비 상태나 다름없는 위험한 상황이다. 소리 없이 조용히 올라가야 하며 최대한 짧은 시간에 임무를 끝내야 한다.

발목이 굽혀지는 각도로 힘이 얼마나 가해지는지 표현할 수 있음

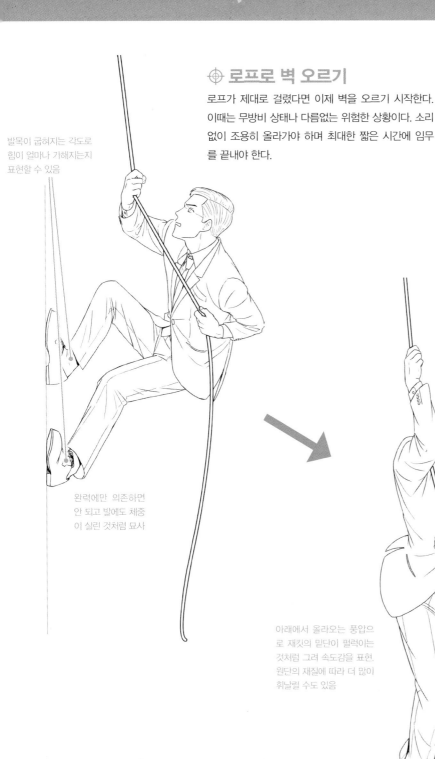

완력에만 의존하면 안 되고 발에도 체중이 실린 것처럼 묘사

로프를 몸에 밀착해 손에 가해지는 부담을 줄여야 함

아래에서 올라오는 풍압으로 재킷의 밑단이 펄럭이는 것처럼 그려 속도감을 표현. 원단의 재질에 따라 더 많이 휘날릴 수도 있음

⊕ 로프로 내려오기

로프로 올라가야 하는 높은 곳에서는 뛰어내릴 수도 없다. 따라서 내려올 때에도 로프를 사용한다. 보통 임무가 끝난 후에 하는 행동이지만 초조하지 않고 신중하게, 그러면서도 서둘러야 한다.

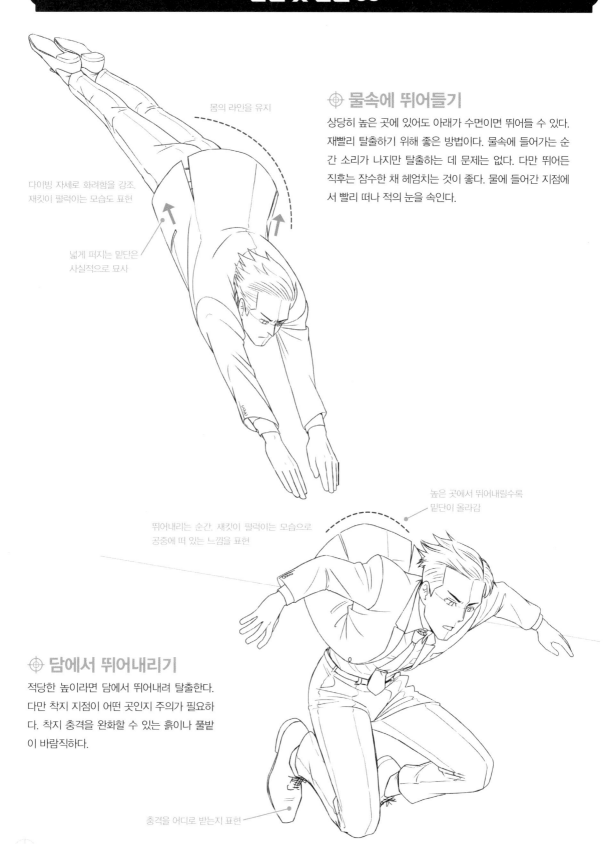

몸의 라인을 유지

다이빙 자세로 화려함을 강조.
재킷이 펄럭이는 모습도 표현

넓게 퍼지는 밑단은
사실적으로 묘사

⊕ 물속에 뛰어들기

상당히 높은 곳에 있어도 아래가 수면이면 뛰어들 수 있다.
재빨리 탈출하기 위해 좋은 방법이다. 물속에 들어가는 순
간 소리가 나지만 탈출하는 데 문제는 없다. 다만 뛰어든
직후는 잠수한 채 헤엄치는 것이 좋다. 물에 들어간 지점에
서 빨리 떠나 적의 눈을 속인다.

높은 곳에서 뛰어내릴수록
밑단이 올라감

뛰어내리는 순간, 재킷이 펄럭이는 모습으로
공중에 떠 있는 느낌을 표현

⊕ 담에서 뛰어내리기

적당한 높이라면 담에서 뛰어내려 탈출한다.
다만 착지 지점이 어떤 곳인지 주의가 필요하
다. 착지 충격을 완화할 수 있는 흙이나 풀밭
이 바람직하다.

충격을 어디로 받는지 표현

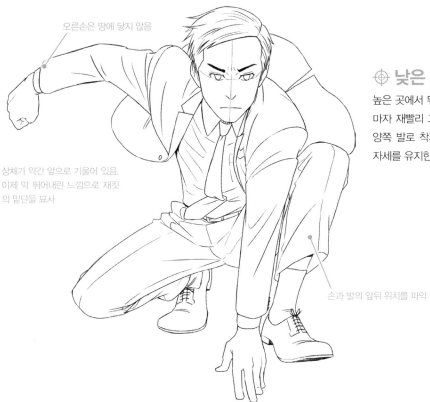

오른손은 땅에 닿지 않음

상체가 약간 앞으로 기울어 있음. 이제 막 뛰어내린 느낌으로 재킷의 밑단을 묘사

손과 발의 앞뒤 위치를 파악

⊕ 낮은 자세로 착지하기

높은 곳에서 뛰어내려 탈출할 때는 착지하자마자 재빨리 그 자리를 벗어나야 한다. 손과 양쪽 발로 착지하면 균형을 잃지 않고 낮은 자세를 유지한 채 이동할 수 있다.

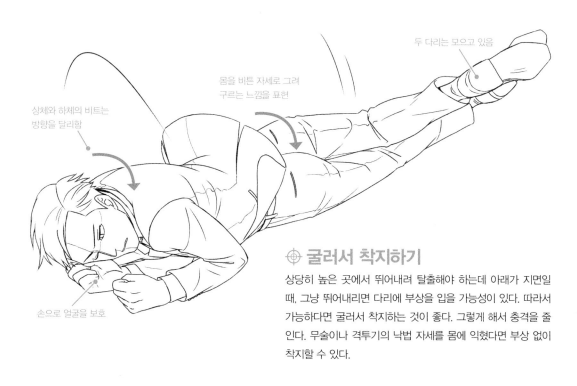

두 다리는 모으고 있음

몸을 비튼 자세로 그려 구르는 느낌을 표현

상체와 하체의 비트는 방향을 달리함

손으로 얼굴을 보호

⊕ 굴러서 착지하기

상당히 높은 곳에서 뛰어내려 탈출해야 하는데 아래가 지면일 때, 그냥 뛰어내리면 다리에 부상을 입을 가능성이 있다. 따라서 가능하다면 굴러서 착지하는 것이 좋다. 그렇게 해서 충격을 줄인다. 무술이나 격투기의 낙법 자세를 몸에 익혔다면 부상 없이 착지할 수 있다.

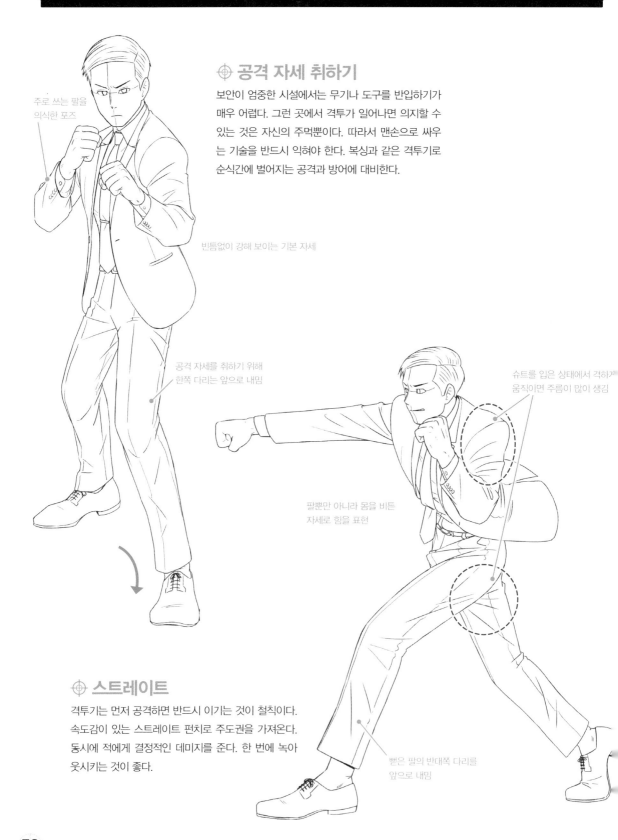

⊕ 공격 자세 취하기

보안이 엄중한 시설에서는 무기나 도구를 반입하기가 매우 어렵다. 그런 곳에서 격투가 일어나면 의지할 수 있는 것은 자신의 주먹뿐이다. 따라서 맨손으로 싸우는 기술을 반드시 익혀야 한다. 복싱과 같은 격투기로 순식간에 벌어지는 공격과 방어에 대비한다.

주로 쓰는 팔을 의식한 포즈

빈틈없이 강해 보이는 기본 자세

공격 자세를 취하기 위해 한쪽 다리는 앞으로 내밈

슈트를 입은 상태에서 격하게 움직이면 주름이 많이 생김

팔뿐만 아니라 몸을 비튼 자세로 힘을 표현

⊕ 스트레이트

격투기는 먼저 공격하면 반드시 이기는 것이 철칙이다. 속도감이 있는 스트레이트 펀치로 주도권을 가져온다. 동시에 적에게 결정적인 데미지를 준다. 한 번에 녹아웃시키는 것이 좋다.

뻗은 팔의 반대쪽 다리를 앞으로 내밈

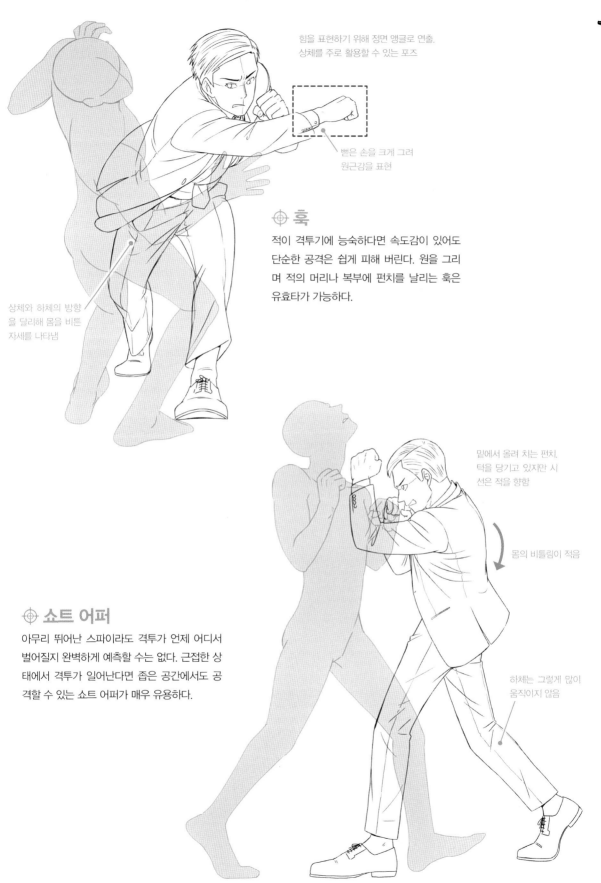

힘을 표현하기 위해 정면 앵글로 연출.
상체를 주로 활용할 수 있는 포즈

뻗은 손을 크게 그려
원근감을 표현

상체와 하체의 방향
을 달리해 몸을 비튼
자세를 나타냄

⊕ 훅

적이 격투기에 능숙하다면 속도감이 있어도
단순한 공격은 쉽게 피해 버린다. 원을 그리
며 적의 머리나 복부에 펀치를 날리는 훅은
유효타가 가능하다.

밑에서 올려 치는 펀치.
턱을 당기고 있지만 시
선은 적을 향함

몸의 비틀림이 적음

⊕ 쇼트 어퍼

아무리 뛰어난 스파이라도 격투가 언제 어디서
벌어질지 완벽하게 예측할 수는 없다. 근접한 상
태에서 격투가 일어난다면 좁은 공간에서도 공
격할 수 있는 쇼트 어퍼가 매우 유용하다.

하체는 그렇게 많이
움직이지 않음

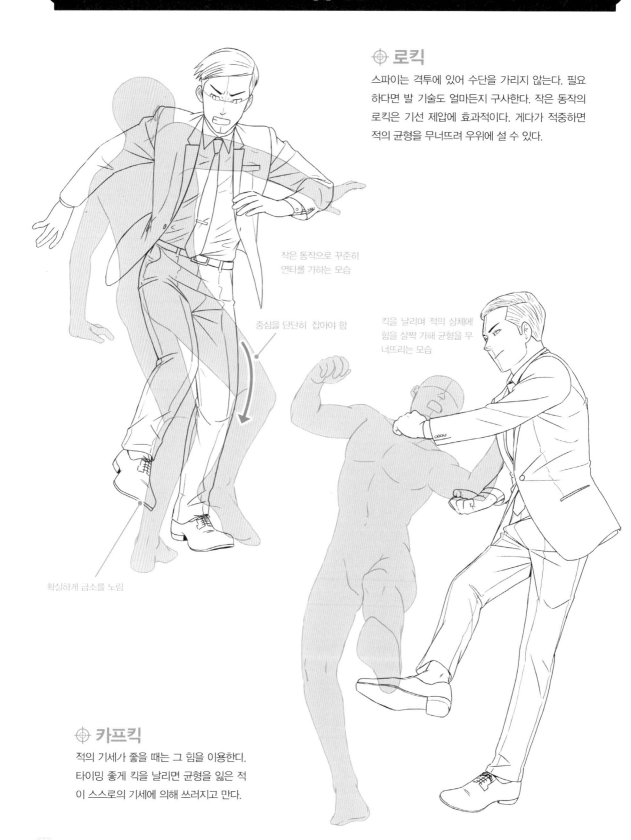

⊕ 로킥

스파이는 격투에 있어 수단을 가리지 않는다. 필요하다면 발 기술도 얼마든지 구사한다. 작은 동작의 로킥은 기선 제압에 효과적이다. 게다가 적중하면 적의 균형을 무너뜨려 우위에 설 수 있다.

작은 동작으로 꾸준히 연타를 가하는 모습

중심을 단단히 잡아야 함

킥을 날리며 적의 상체에 힘을 살짝 가해 균형을 무너뜨리는 모습

확실하게 급소를 노림

⊕ 카프킥

적의 기세가 좋을 때는 그 힘을 이용한다. 타이밍 좋게 킥을 날리면 균형을 잃은 적이 스스로의 기세에 의해 쓰러지고 만다.

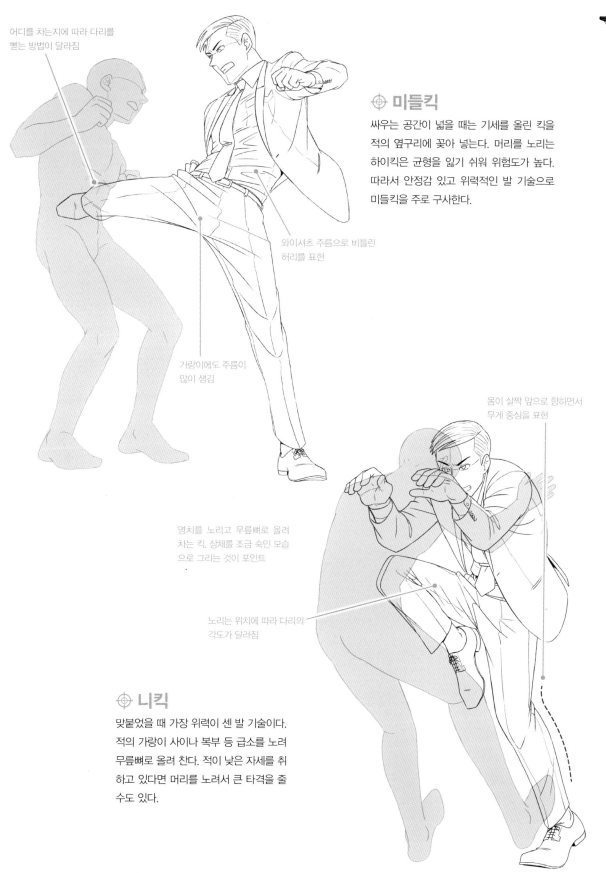

어디를 차는지에 따라 다리를
뻗는 방법이 달라짐

⊕ 미들킥

싸우는 공간이 넓을 때는 기세를 올린 킥을
적의 옆구리에 꽂아 넣는다. 머리를 노리는
하이킥은 균형을 잃기 쉬워 위험도가 높다.
따라서 안정감 있고 위력적인 발 기술로
미들킥을 주로 구사한다.

와이셔츠 주름으로 비틀린
허리를 표현

가랑이에도 주름이
많이 생김

몸이 살짝 앞으로 향하면서
무게 중심을 표현

명치를 노리고 무릎뼈로 올려
차는 킥. 상체를 조금 숙인 모습
으로 그리는 것이 포인트

노리는 위치에 따라 다리의
각도가 달라짐

⊕ 니킥

맞붙었을 때 가장 위력이 센 발 기술이다.
적의 가랑이 사이나 복부 등 급소를 노려
무릎뼈로 올려 찬다. 적이 낮은 자세를 취
하고 있다면 머리를 노려서 큰 타격을 줄
수도 있다.

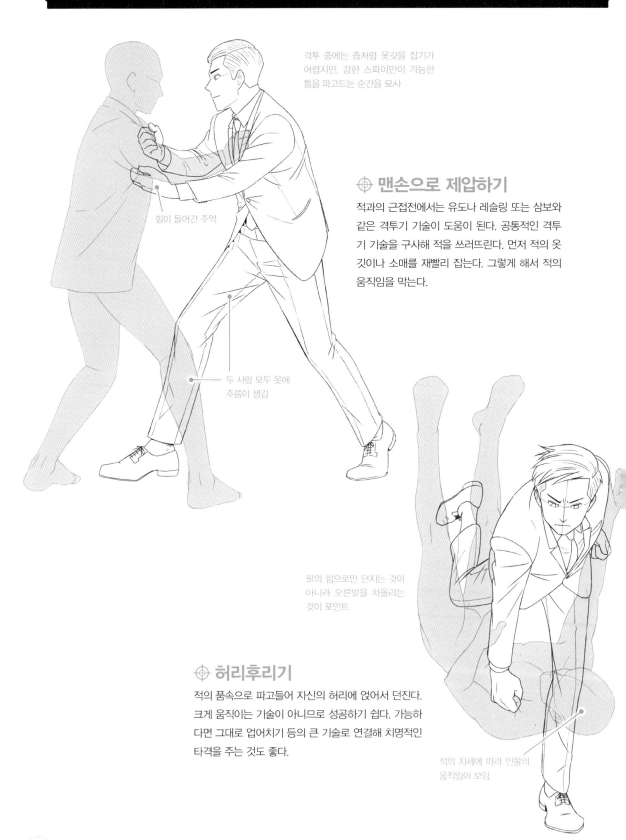

격투 중에는 좀처럼 옷깃을 잡기가
어렵지만, 강한 스파이만이 가능한
틈을 파고드는 순간을 묘사

힘이 들어간 주먹

두 사람 모두 옷에
주름이 생김

⊕ 맨손으로 제압하기

적과의 근접전에서는 유도나 레슬링 또는 삼보와
같은 격투기 기술이 도움이 된다. 공통적인 격투
기 기술을 구사해 적을 쓰러뜨린다. 먼저 적의 옷
깃이나 소매를 재빨리 잡는다. 그렇게 해서 적의
움직임을 막는다.

팔의 힘으로만 던지는 것이
아니라 오른발을 차올리는
것이 포인트

⊕ 허리후리기

적의 품속으로 파고들어 자신의 허리에 얹어서 던진다.
크게 움직이는 기술이 아니므로 성공하기 쉽다. 가능하
다면 그대로 업어치기 등의 큰 기술로 연결해 치명적인
타격을 주는 것도 좋다.

적의 자세에 따라 인물의
움직임이 보임

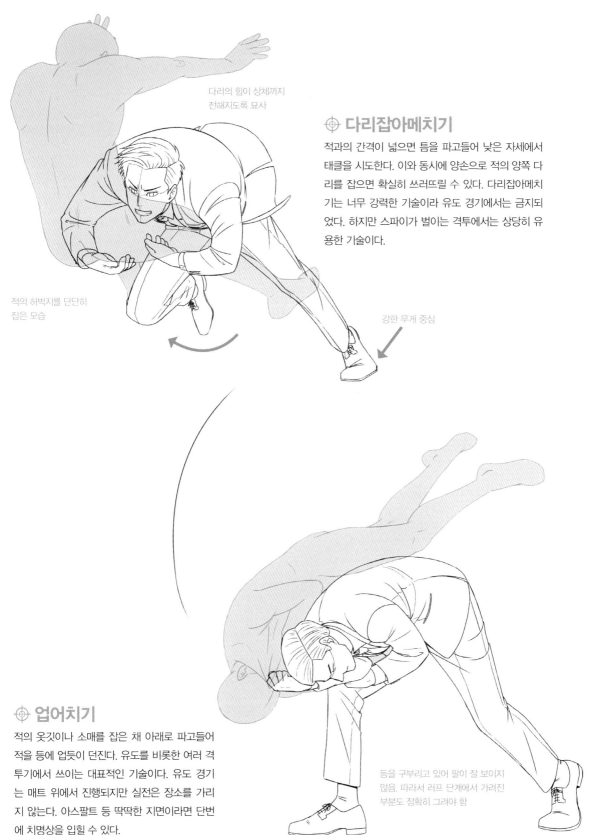

다리의 힘이 상체까지
전해지도록 묘사

⊕ 다리잡아메치기

적과의 간격이 넓으면 틈을 파고들어 낮은 자세에서
태클을 시도한다. 이와 동시에 양손으로 적의 양쪽 다
리를 잡으면 확실히 쓰러뜨릴 수 있다. 다리잡아메치
기는 너무 강력한 기술이라 유도 경기에서는 금지되
었다. 하지만 스파이가 벌이는 격투에서는 상당히 유
용한 기술이다.

적의 허벅지를 단단히
잡은 모습

강한 무게 중심

⊕ 업어치기

적의 옷깃이나 소매를 잡은 채 아래로 파고들어
적을 등에 업듯이 던진다. 유도를 비롯한 여러 격
투기에서 쓰이는 대표적인 기술이다. 유도 경기
는 매트 위에서 진행되지만 실전은 장소를 가리
지 않는다. 아스팔트 등 딱딱한 지면이라면 단번
에 치명상을 입힐 수 있다.

등을 구부리고 있어 팔이 잘 보이지
않음. 따라서 러프 단계에서 가려진
부분도 정확히 그려야 함

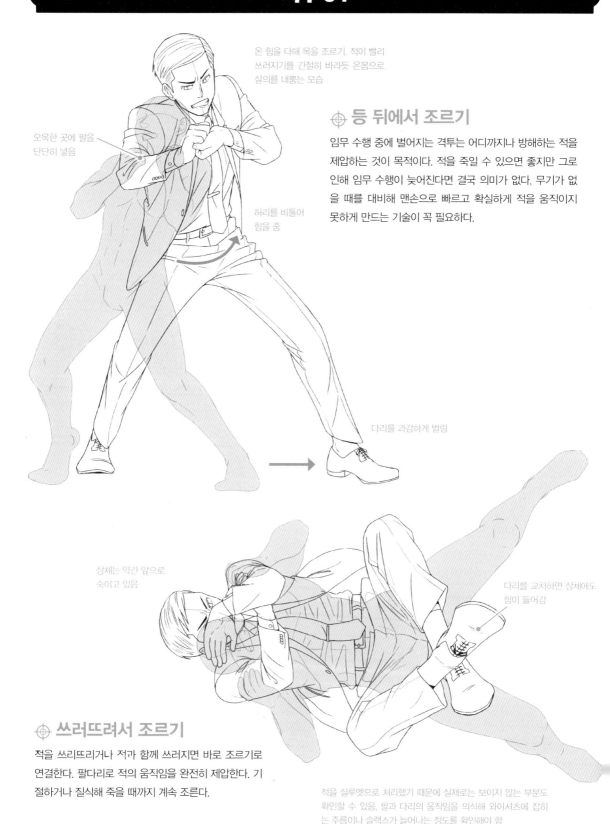

온 힘을 다해 목을 조르기. 적이 빨리 쓰러지기를 간절히 바라듯 온몸으로 살의를 내뿜는 모습

오목한 곳에 팔을 단단히 넣음

허리를 비틀어 힘을 줌

다리를 과감하게 벌림

⊕ 등 뒤에서 조르기

임무 수행 중에 벌어지는 격투는 어디까지나 방해하는 적을 제압하는 것이 목적이다. 적을 죽일 수 있으면 좋지만 그로 인해 임무 수행이 늦어진다면 결국 의미가 없다. 무기가 없을 때를 대비해 맨손으로 빠르고 확실하게 적을 움직이지 못하게 만드는 기술이 꼭 필요하다.

상체는 약간 앞으로 숙이고 있음

다리를 교차하면 상체에도 힘이 들어감

⊕ 쓰러뜨려서 조르기

적을 쓰러뜨리거나 적과 함께 쓰러지면 바로 조르기로 연결한다. 팔다리로 적의 움직임을 완전히 제압한다. 기절하거나 질식해 죽을 때까지 계속 조른다.

적을 실루엣으로 처리했기 때문에 실제로는 보이지 않는 부분도 확인할 수 있음. 팔과 다리의 움직임을 의식해 와이셔츠에 잡히는 주름이나 슬랙스가 늘어나는 정도를 확인해야 함

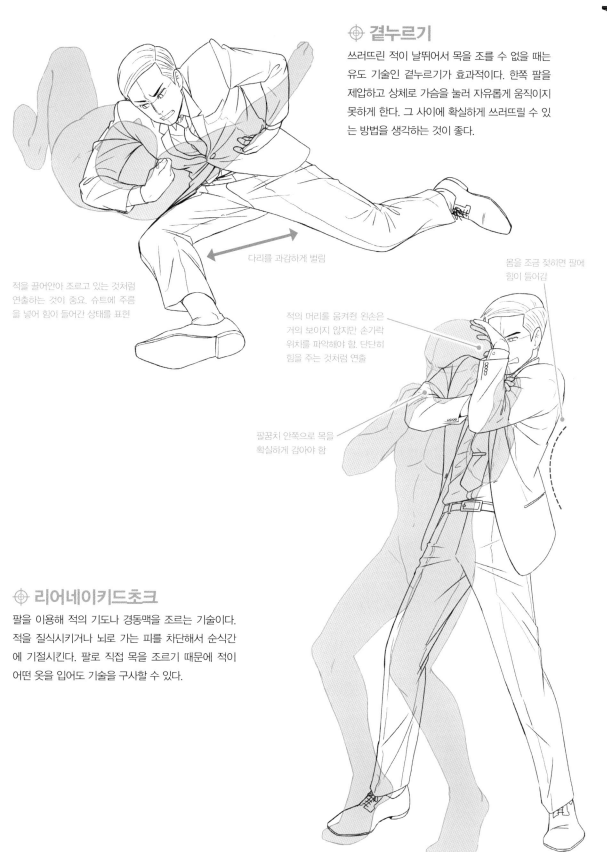

⊕ 곁누르기

쓰러뜨린 적이 날뛰어서 목을 조를 수 없을 때는 유도 기술인 곁누르기가 효과적이다. 한쪽 팔을 제압하고 상체로 가슴을 눌러 자유롭게 움직이지 못하게 한다. 그 사이에 확실하게 쓰러뜨릴 수 있는 방법을 생각하는 것이 좋다.

다리를 과감하게 벌림

적을 끌어안아 조르고 있는 것처럼 연출하는 것이 중요. 슈트에 주름을 넣어 힘이 들어간 상태를 표현

몸을 조금 젖히면 팔에 힘이 들어감

적의 머리를 움켜쥔 왼손은 거의 보이지 않지만 손가락 위치를 파악해야 함. 단단히 힘을 주는 것처럼 연출

팔꿈치 안쪽으로 목을 확실하게 감아야 함

⊕ 리어네이키드초크

팔을 이용해 적의 기도나 경동맥을 조르는 기술이다. 적을 질식시키거나 뇌로 가는 피를 차단해서 순식간에 기절시킨다. 팔로 직접 목을 조르기 때문에 적이 어떤 옷을 입어도 기술을 구사할 수 있다.

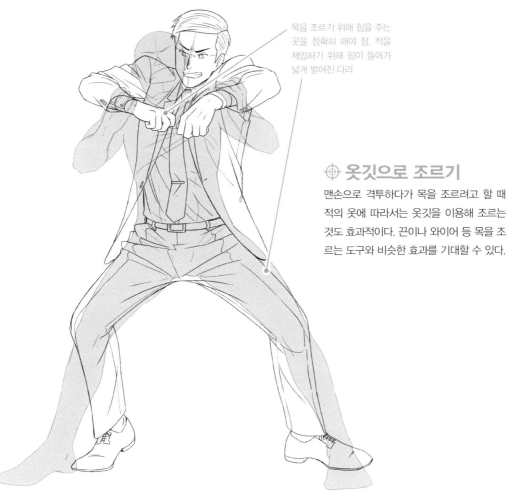

목을 조르기 위해 힘을 주는 곳을 정확히 해야 함. 적을 제압하기 위해 힘이 들어가 넓게 벌어진 다리

⊕ 옷깃으로 조르기

맨손으로 격투하다가 목을 조르려고 할 때 적의 옷에 따라서는 옷깃을 이용해 조르는 것도 효과적이다. 끈이나 와이어 등 목을 조르는 도구와 비슷한 효과를 기대할 수 있다.

적의 그림자에 가려 보이지 않는 신체 부위가 많지만 가려진 부분도 그려 볼 필요가 있음. 거기서부터 조금씩 그려 나가면 형태를 파악하기 쉬움

전체적으로 둥글게 말려 있는 모습. 알기 쉬운 앵글을 찾아보면 좋음

⊕ 정면에서 조르기

적의 뒤를 잡으면 목을 쉽게 조를 수 있다. 하지만 맞붙어 싸울 때는 밀착되어 있어 쉽게 뒤를 잡을 수 없다. 정면에서 쓸 수 있는 조르기 기술을 익혀 두면 근접전에서도 압도적으로 우위에 설 수 있다.

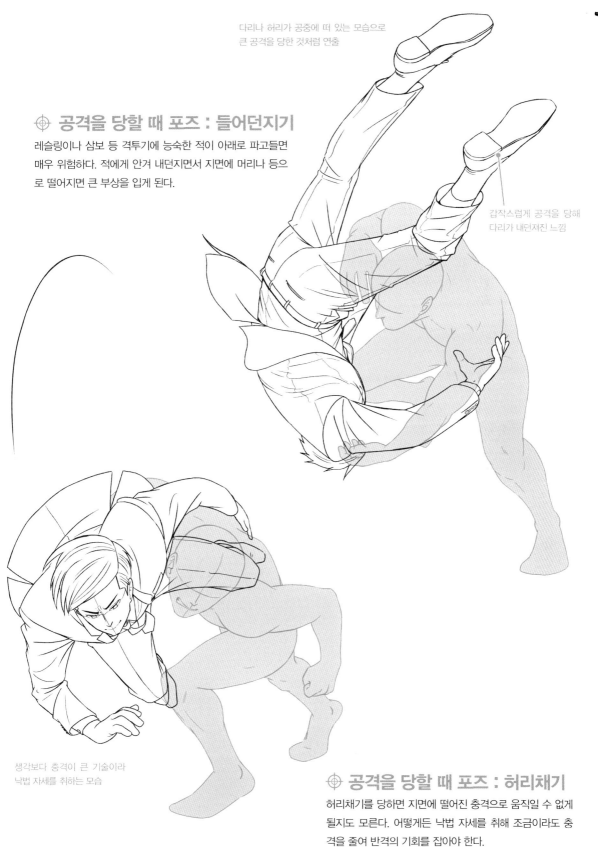

다리나 허리가 공중에 떠 있는 모습으로
큰 공격을 당한 것처럼 연출

◈ **공격을 당할 때 포즈 : 들어던지기**

레슬링이나 삼보 등 격투기에 능숙한 적이 아래로 파고들면
매우 위험하다. 적에게 안겨 내던지면서 지면에 머리나 등으
로 떨어지면 큰 부상을 입게 된다.

갑작스럽게 공격을 당해
다리가 내던져진 느낌

생각보다 충격이 큰 기술이라
낙법 자세를 취하는 모습

◈ **공격을 당할 때 포즈 : 허리채기**

허리채기를 당하면 지면에 떨어진 충격으로 움직일 수 없게
될지도 모른다. 어떻게든 낙법 자세를 취해 조금이라도 충
격을 줄여 반격의 기회를 잡아야 한다.

⊕ 등 뒤에서 후두부 가격하기

정면으로 맞서 싸우는 것은 어디까지나 차선책이다. 가능하다면 등 뒤에서 가격해 적을 쓰러뜨리거나 전투 불능 상태로 만드는 것이 좋다. 자신을 위험에 빠뜨릴 행동은 최대한 피해야 한다. 스파이가 싸우는 데 있어 페어플레이는 필요 없다.

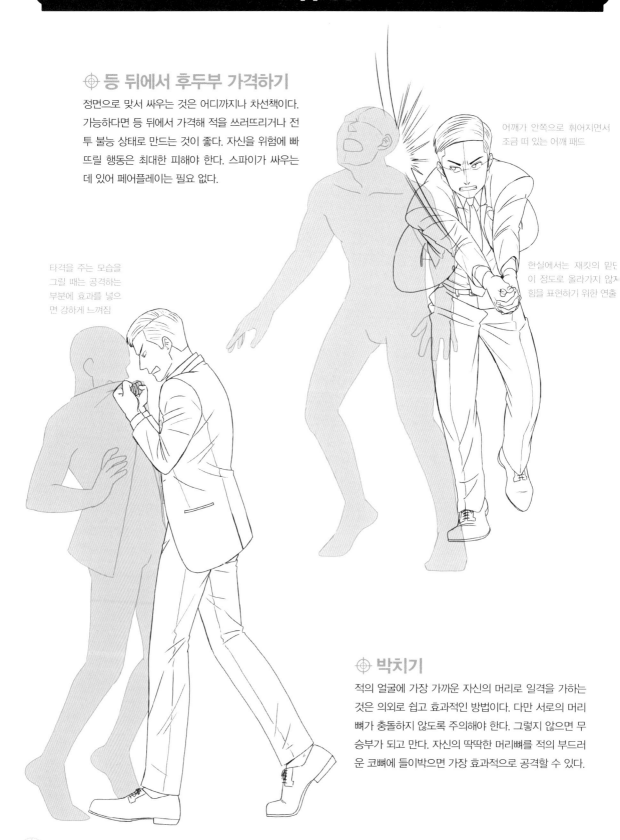

어깨가 안쪽으로 휘어지면서 조금 떠 있는 어깨 패드

현실에서는 재킷의 밑단이 이 정도로 올라가지 않지만 힘을 표현하기 위한 연출

타격을 주는 모습을 그릴 때는 공격하는 부분에 효과를 넣으면 강하게 느껴짐

⊕ 박치기

적의 얼굴에 가장 가까운 자신의 머리로 일격을 가하는 것은 의외로 쉽고 효과적인 방법이다. 다만 서로의 머리뼈가 충돌하지 않도록 주의해야 한다. 그렇지 않으면 무승부가 되고 만다. 자신의 딱딱한 머리뼈를 적의 부드러운 코뼈에 들이박으면 가장 효과적으로 공격할 수 있다.

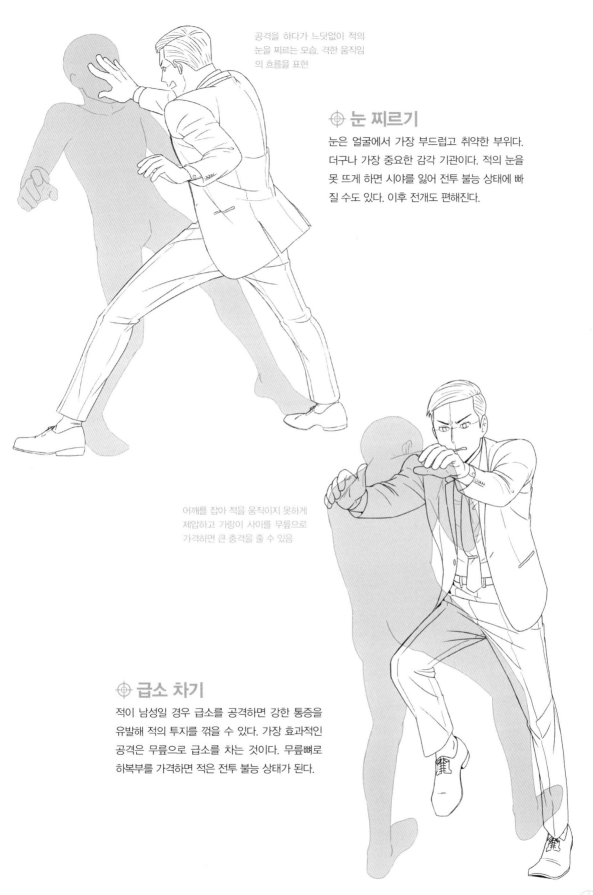

공격을 하다가 느닷없이 적의
눈을 찌르는 모습. 격한 움직임
의 흐름을 표현

⊕ 눈 찌르기

눈은 얼굴에서 가장 부드럽고 취약한 부위다.
더구나 가장 중요한 감각 기관이다. 적의 눈을
못 뜨게 하면 시야를 잃어 전투 불능 상태에 빠
질 수도 있다. 이후 전개도 편해진다.

어깨를 잡아 적을 움직이지 못하게
제압하고 가랑이 사이를 무릎으로
가격하면 큰 충격을 줄 수 있음

⊕ 급소 차기

적이 남성일 경우 급소를 공격하면 강한 통증을
유발해 적의 투지를 꺾을 수 있다. 가장 효과적인
공격은 무릎으로 급소를 차는 것이다. 무릎뼈로
하복부를 가격하면 적은 전투 불능 상태가 된다.

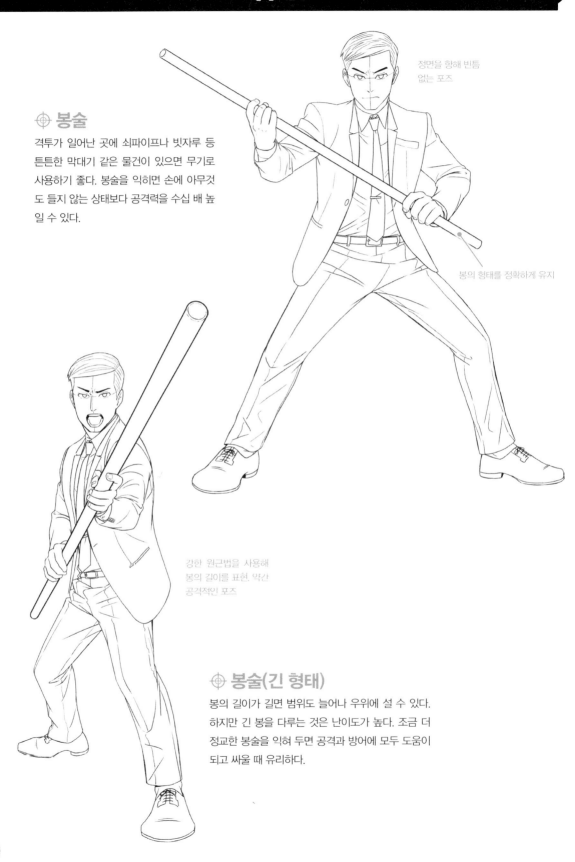

⊕ 봉술

격투가 일어난 곳에 쇠파이프나 빗자루 등 튼튼한 막대기 같은 물건이 있으면 무기로 사용하기 좋다. 봉술을 익히면 손에 아무것 도 들지 않는 상태보다 공격력을 수십 배 높 일 수 있다.

정면을 향해 빈틈 없는 포즈

봉의 형태를 정확하게 유지

강한 원근법을 사용해 봉의 길이를 표현. 약간 공격적인 포즈

⊕ 봉술(긴 형태)

봉의 길이가 길면 범위도 늘어나 우위에 설 수 있다. 하지만 긴 봉을 다루는 것은 난이도가 높다. 조금 더 정교한 봉술을 익혀 두면 공격과 방어에 모두 도움이 되고 싸울 때 유리하다.

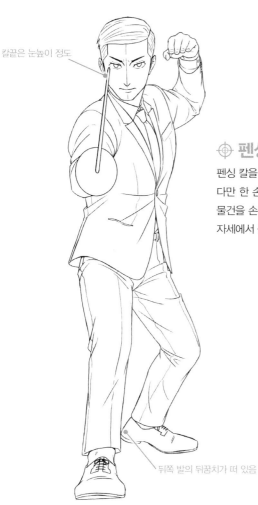

칼끝은 눈높이 정도

⊕ 펜싱 앙가르드

펜싱 칼을 소지하거나 현장에서 입수하는 경우는 거의 없다.
다만 한 손으로 다룰 수 있는 길이의 가느다란 막대기 같은
물건을 손에 넣으면 펜싱 실력이 큰 도움이 된다. 기본 준비
자세에서 공격과 방어 모두 대응이 가능하다.

뒤쪽 발의 뒤꿈치가 떠 있음

턱을 당기고 적을 주시

⊕ 펜싱 팡트

펜싱에서 체중을 실은 날카로운 찌르기는
적을 견제하고 제압하면서 공격한다. 만약
진짜 칼이라면 치명상을 입힐 수 있다.

다리를 넓게 벌리면
사실적으로 보임

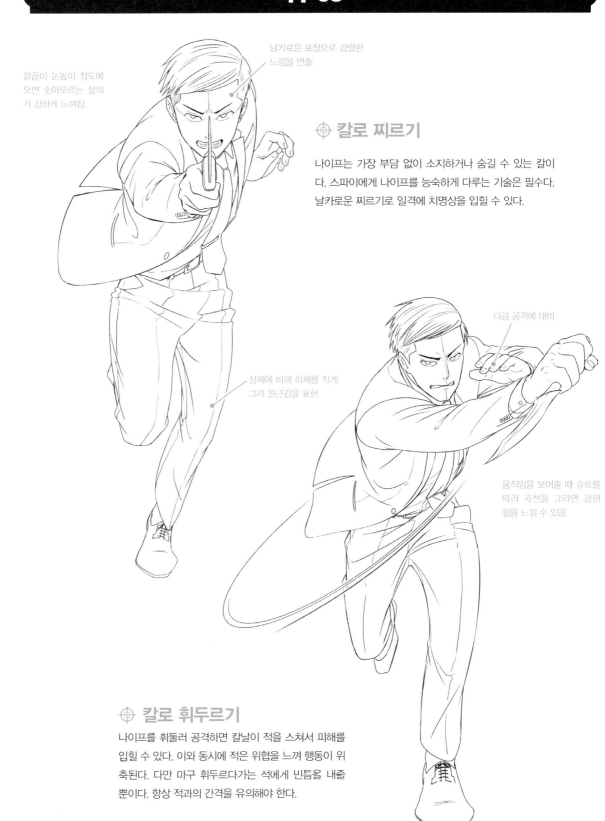

칼끝이 눈높이 정도에
오면 솟아오르는 살의
가 강하게 느껴짐

날카로운 표정으로 강렬한
느낌을 연출

⊕ 칼로 찌르기

나이프는 가장 부담 없이 소지하거나 숨길 수 있는 칼이
다. 스파이에게 나이프를 능숙하게 다루는 기술은 필수다.
날카로운 찌르기로 일격에 치명상을 입힐 수 있다.

다음 공격에 대비

상체에 비해 하체를 작게
그려 원근감을 표현

움직임을 보여줄 때 슈트를
따라 곡선을 그리면 강한
힘을 느낄 수 있음

⊕ 칼로 휘두르기

나이프를 휘둘러 공격하면 칼날이 적을 스쳐서 피해를
입힐 수 있다. 이와 동시에 적은 위협을 느껴 행동이 위
축된다. 다만 마구 휘두르다가는 적에게 빈틈을 내줄
뿐이다. 항상 적과의 간격을 유의해야 한다.

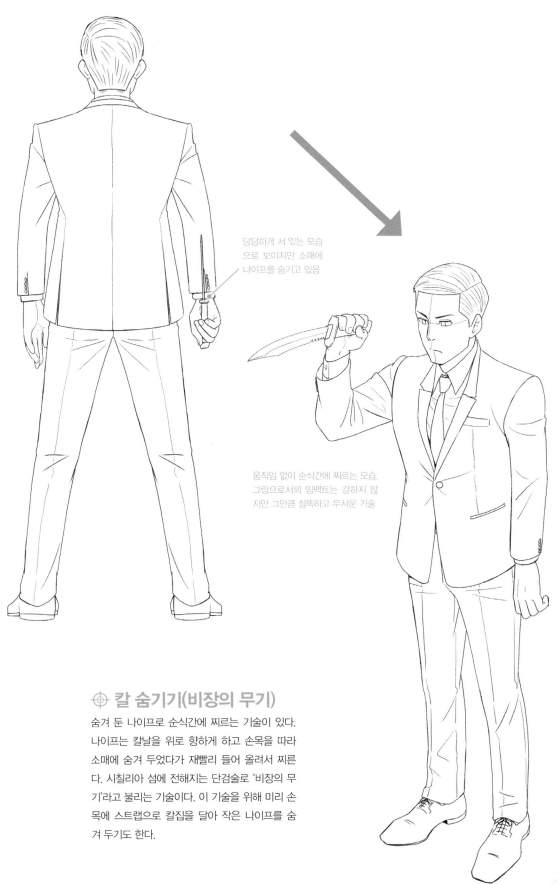

당당하게 서 있는 모습
으로 보이지만 소매에
나이프를 숨기고 있음

움직임 없이 순식간에 찌르는 모습.
그림으로서의 임팩트는 강하지 않
지만 그만큼 섬뜩하고 무서운 기술

◈ 칼 숨기기(비장의 무기)

숨겨 둔 나이프로 순식간에 찌르는 기술이 있다.
나이프는 칼날을 위로 향하게 하고 손목을 따라
소매에 숨겨 두었다가 재빨리 들어 올려서 찌른
다. 시칠리아 섬에 전해지는 단검술로 '비장의 무
기'라고 불리는 기술이다. 이 기술을 위해 미리 손
목에 스트랩으로 칼집을 달아 작은 나이프를 숨
겨 두기도 한다.

《전격 플린트》시리즈 # 데릭 플린트

한때 최고의 스파이로 활약했지만 현재는 은퇴 후 여성들에게 둘러싸여 유유자적하게 사는 호쾌하고 대담한 자유인이다.

그의 능력은 천재적이고 초인적인 경지에 이르렀으며 가라테와 펜싱의 달인으로 강력한 전투 능력을 가지고 있다. 게다가 능숙한 발레 기술은 볼쇼이 발레단에서 지도할 정도의 수준이다. 심지어 일시적으로 심장을 멈춰서 죽은 것처럼 보이게 하는 요가 비술도 지니고 있다. 뛰어난 현역 스파이마저 발밑에도 미치지 못하는 수준의 인물이다.

임무를 수행할 때도 대규모 비밀 장비가 필요하지 않다. 플린트는 82가지 기능을 가진 라이터(불 붙이는 것을 포함하면 83가지) 하나를 주머니에 숨기고 다닐 뿐이다.

매드 사이언티스트 세 명이 이끄는 조직 '갤럭시'는 지구의 기후를 자유자재로 조종하는 장치를 개발한다. 이를 이용해 세계 정복을 목표로 여러 나라를 협박한다. 갤럭시의 음모를 알아차린 Z.O.W.I.E (Zonal Organization for World Intelligence and Espionage), 즉 국제 연합 비밀 첩보 기구는 플린트에게 계획을 막아 달라고 의뢰한다. 하지만 플린트는 거부했다. 여성들에게 둘러싸인 삶을 즐기며 사는 것만으로도 충분했기 때문이다. 세계를 구한다는 숭고

한 목적 따위는 아예 없었다. 하지만 Z.O.W.I.E가 플린트에게 의뢰한 것을 알게 된 갤럭시는 플린트를 암살하기 위해 자객을 보내 선제공격을 한다. 세계 평화 따위는 하나도 관심 없는 플린트였지만 자신의 자유를 빼앗으려는 자는 용서하지 못했다. 플린트는 갤럭시의 계획을 막기 위해 거침없이 나서기 시작한다.

자객이 쏜 독화살의 깃에서 마르세유의 부야베스의 성분을 발견해 음식점을 찾아내는 예민한 감각과 요리에 관한 깊은 조예를 발휘한다. 게다가 일부러 적의 함정에 빠져 심장을 멈추는 기술로 갤럭시 아지트에 잠입하는 데 성공한다. 그리고 기후 조작 장치를 파괴해 훌륭하게 임무를 완수한다.

한편 '패뷸러스 페이스'라고 자칭하는 조직의 계획에 의해 미국 대통령이 가짜로 바꿔치기 당한다. 심지어 Z.O.W.I.E 수장도 조작된 스캔들로 인해 해임당하고 만다. 이 엄청난 위기에 마침내 플린트가 조사에 나선다. 그리고 배후에 있는 여성의 세계 지배를 목표로 한 국제 조직의 계획과 Z.O.W.I.E. 내부의 스파이를 알아낸다. 조사를 진행하는 도중 플린트는 매복해서 기다리던 적에게 죽임을 당하고 만다. 하지만 심장을 멈춰시 죽은 처하는 특기로 적을 속인 것이었다. 플린트는 조직을 쫓아 모스크바로 향한다. 마침내 핵무기를 갖춘 적의 우주정거장에 숨어 들어 세계 지배 계획을 막는다.

모든 방면에서 대활약하는 플린트를 방해하는 자는 아무도 없다! 전격 플린트, 그야말로 보기 드문 쾌남이다.

등장 작품

영화 (주연: 제임스 코번)
《전격 플린트 고고작전 Our Man Flint》(1966)
《전격 플린트 특공작전 In Like Flint》(1967)

글 : 이토 류타로 / 일러스트 : 나가이와 다케히로

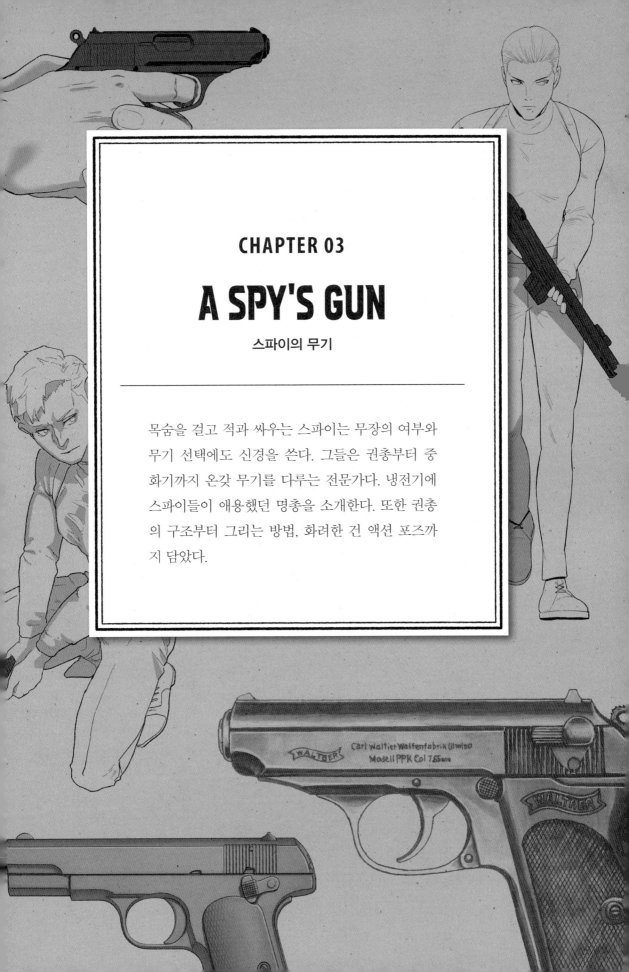

CHAPTER 03

A SPY'S GUN

스파이의 무기

목숨을 걸고 적과 싸우는 스파이는 무장의 여부와 무기 선택에도 신경을 쓴다. 그들은 권총부터 중화기까지 온갖 무기를 다루는 전문가다. 냉전기에 스파이들이 애용했던 명총을 소개한다. 또한 권총의 구조부터 그리는 방법, 화려한 건 액션 포즈까지 담았다.

권총의 구조 : 발터 PPK

글/일러스트 : 우에다 신

발터 PPK는 제임스 본드가 사용한 권총으로 유명하다. 1929년 독일 발터사(社)가 발표한 자동 권총 PP를 작게 만든 것으로 1931년부터 판매된 소형 권총이다. 덧붙여 PPK(Polizei Pistole Kriminal)란 사복 경찰 권총이라는 뜻이다.

실물 크기

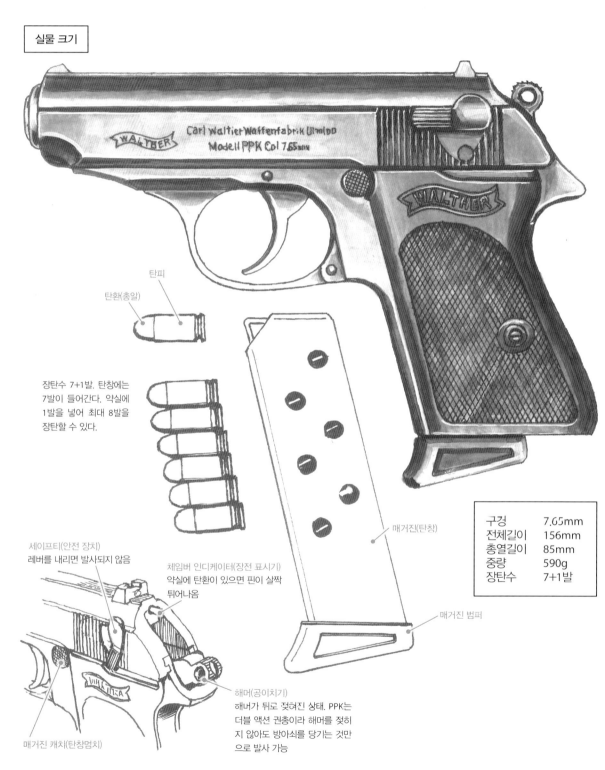

탄피

탄환(총알)

장탄수 7+1발. 탄창에는 7발이 들어간다. 약실에 1발을 넣어 최대 8발을 장탄할 수 있다.

매거진(탄창)

세이프티(안전 장치)
레버를 내리면 발사되지 않음

챔버 인디케이터(장전 표시기)
약실에 탄환이 있으면 핀이 살짝 튀어나옴

매거진 범퍼

구경	7.65mm
전체길이	156mm
총열길이	85mm
중량	590g
장탄수	7+1발

해머(공이치기)
해머가 뒤로 젖혀진 상태. PPK는 더블 액션 권총이라 해머를 젖히지 않아도 방아쇠를 당기는 것만으로 발사 가능

매거진 캐치(탄창멈치)

68

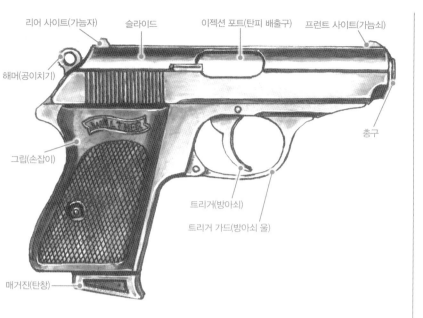

리어 사이트(가늠자)　슬라이드　이젝션 포트(탄피 배출구)　프런트 사이트(가늠쇠)

해머(공이치기)

그립(손잡이)

총구

트리거(방아쇠)

트리거 가드(방아쇠 울)

매거진(탄창)

윗면

아랫면

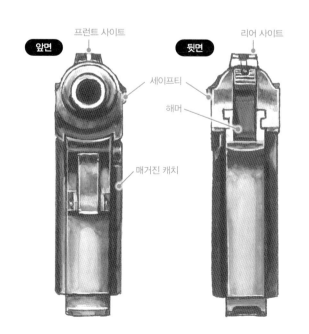

앞면　프런트 사이트

세이프티

해머

매거진 캐치

뒷면　리어 사이트

⊕ PPK 발사

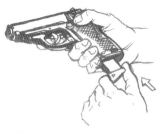

❶ 탄창을 삽입해 장전한다.

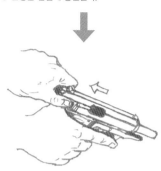

❷ 슬라이드를 당겨 초탄을 약실에 장전한다.

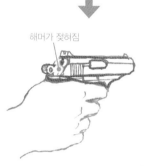

해머가 젖혀짐

❸ 표적에 조준을 맞춘다. 싱글 액션[1]은 해머를 젖혀야 한다. 더블 액션[2]은 해머를 젖히지 않는다.

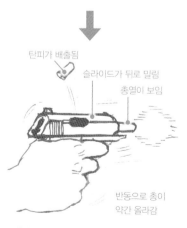

탄피가 배출됨

슬라이드가 뒤로 밀림

총열이 보임

반동으로 총이 약간 올라감

❹ 총을 발사한다. 이후 ❸의 상태로 돌아간다. 더블 액션도 두 발째부터는 해머가 젖혀져 있다.

[1]: 해머를 젖혀 고정하고 발사하는 방식
[2]: 해머를 젖히지 않아도 방아쇠를 당기는 것만으로 발사 가능

69

토이건이 있으면 어떤 각도에서도 권총을 그릴 수 있다. 미완성 모델이나 단종된 모델은 관련 도서나 인터넷에서 자료를 참고해 그리면 된다. 이때 저작권에 주의하자. 권총은 좌우 측면의 형태가 다르므로 주의해야 한다.

⊕ PPK 그리기(측면)

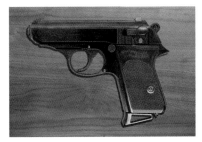

주의 토이건은 실제 총과 다른 부분이 있어 자료도 같이 확인해야 한다.

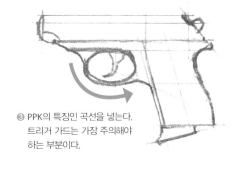

❸ PPK의 특징인 곡선을 넣는다. 트리거 가드는 가장 주의해야 하는 부분이다.

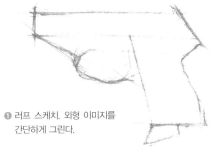

❶ 러프 스케치. 외형 이미지를 간단하게 그린다.

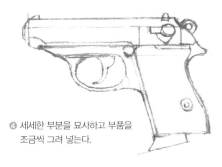

❹ 세세한 부분을 묘사하고 부품을 조금씩 그려 넣는다.

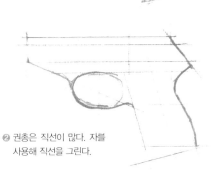

❷ 권총은 직선이 많다. 자를 사용해 직선을 그린다.

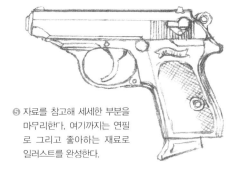

❺ 자료를 참고해 세세한 부분을 마무리한다. 여기까지는 연필로 그리고 좋아하는 재료로 일러스트를 완성한다.

⊕ 권총을 완성하는 다양한 방법

재료에 따라 그림을 완성하는 방법도 달라진다.

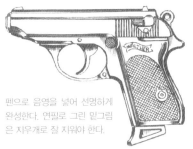

펜으로 음영을 넣어 선명하게 완성한다. 연필로 그린 밑그림은 지우개로 잘 지워야 한다.

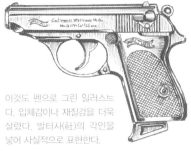

이것도 펜으로 그린 일러스트다. 입체감이나 재질감을 더욱 살렸다. 발터사(社)의 각인을 넣어 사실적으로 표현한다.

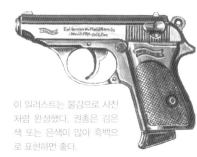

이 일러스트는 물감으로 사진처럼 완성했다. 권총은 검은색 또는 은색이 많아 흑백으로 표현하면 좋다.

⊕ PPK 그리기(입체)

❶ 자료를 보면서 전체적인 윤곽을 그린다.

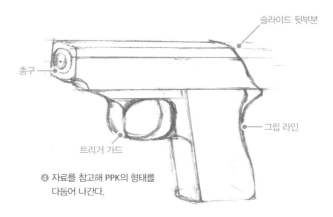

슬라이드 뒷부분
총구
그립 라인
트리거 가드

❹ 자료를 참고해 PPK의 형태를 다듬어 나간다.

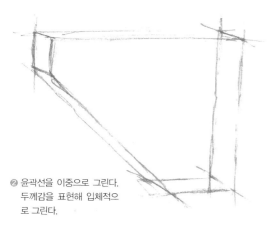

❷ 윤곽선을 이중으로 그린다. 두께감을 표현해 입체적으로 그린다.

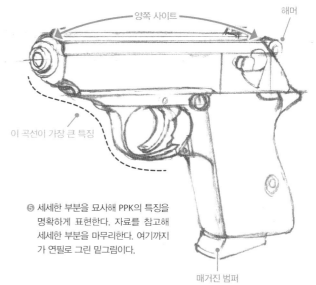

양쪽 사이트
해머
이 곡선이 가장 큰 특징
매거진 범퍼

❺ 세세한 부분을 묘사해 PPK의 특징을 명확하게 표현한다. 자료를 참고해 세세한 부분을 마무리한다. 여기까지가 연필로 그린 밑그림이다.

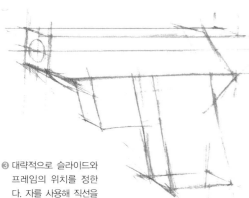

❸ 대략적으로 슬라이드와 프레임의 위치를 정한다. 자를 사용해 직선을 그린다.

사실 PPK는 곡선 부분이 섬세해 그리기 어려운 권총이다. 화살표로 표시한 포인트를 통해 특징을 표현하자.

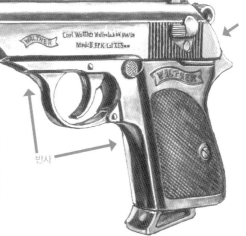

광택
반사

❻ 하이라이트와 그림자를 넣어 멋지게 완성한다. 권총은 기계이니 볼록하거나 오목한 부분을 정확하게 표현하자. 또한 슬라이드와 프레임에 광택을 넣고 곡선 부분에는 반사를 넣어 기계 느낌을 낸다. PPK는 제2차 세계대전 전후 모델, 미국 생산 모델 등 다양한 종류가 있다. 이번에는 일반적인 제2차 세계대전 이후 모델을 그렸다.

스파이가 사용하는 총은 특수 임무에 특화된 전용 총, 첩보 기관이 제공한 제식 총, 잠입한 곳에서 입수한 총 등 다양한 종류와 유형이 있다. 냉전기에 사용한 대표적인 명총을 소개한다.

⊕ 베레타 M418

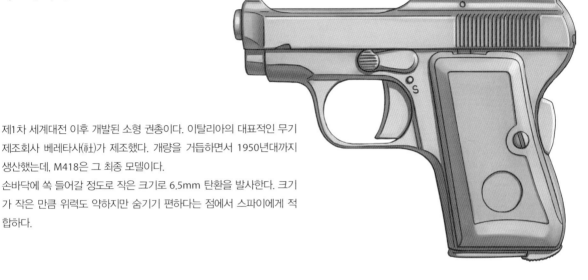

제1차 세계대전 이후 개발된 소형 권총이다. 이탈리아의 대표적인 무기 제조회사 베레타사(社)가 제조했다. 개량을 거듭하면서 1950년대까지 생산했는데, M418은 그 최종 모델이다.
손바닥에 쏙 들어갈 정도로 작은 크기로 6.5mm 탄환을 발사한다. 크기가 작은 만큼 위력도 약하지만 숨기기 편하다는 점에서 스파이에게 적합하다.

⊕ 콜트 M1903

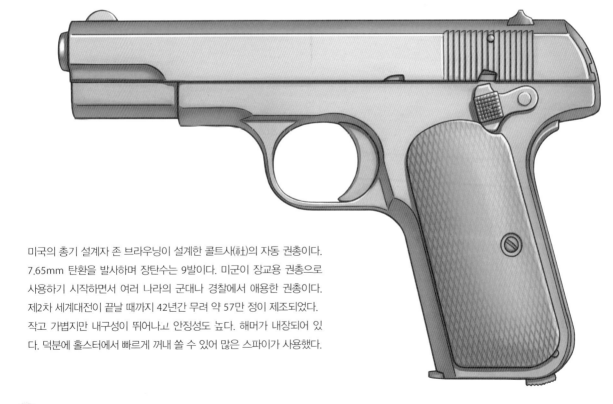

미국의 총기 설계자 존 브라우닝이 설계한 콜트사(社)의 자동 권총이다. 7.65mm 탄환을 발사하며 장탄수는 9발이다. 미군이 장교용 권총으로 사용하기 시작하면서 여러 나라의 군대나 경찰에서 애용한 권총이다. 제2차 세계대전이 끝날 때까지 42년간 무려 약 57만 정이 제조되었다. 작고 가볍지만 내구성이 뛰어나고 안정성도 높다. 해머가 내장되어 있다. 덕분에 홀스터에서 빠르게 꺼내 쏠 수 있어 많은 스파이가 사용했다.

⊕ FN 브라우닝 하이파워 M1935

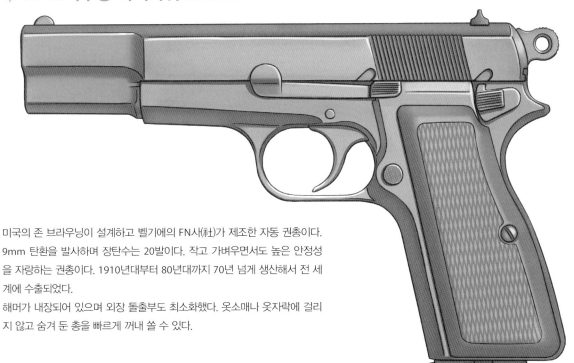

미국의 존 브라우닝이 설계하고 벨기에의 FN사(社)가 제조한 자동 권총이다. 9mm 탄환을 발사하며 장탄수는 20발이다. 작고 가벼우면서도 높은 안정성을 자랑하는 권총이다. 1910년대부터 80년대까지 70년 넘게 생산해서 전 세계에 수출되었다.

해머가 내장되어 있으며 외장 돌출부도 최소화했다. 옷소매나 옷자락에 걸리지 않고 숨겨 둔 총을 빠르게 꺼내 쏠 수 있다.

⊕ 발터 P38

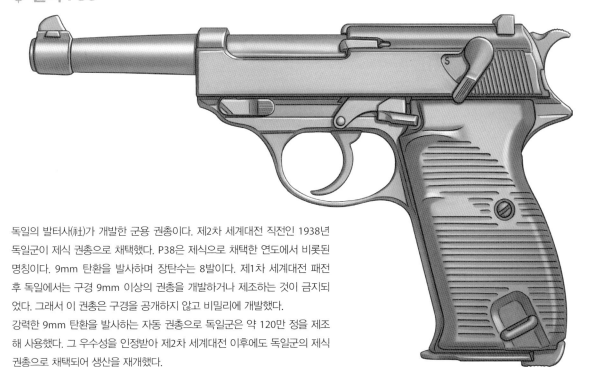

독일의 발터사(社)가 개발한 군용 권총이다. 제2차 세계대전 직전인 1938년 독일군이 제식 권총으로 채택했다. P38은 제식으로 채택한 연도에서 비롯된 명칭이다. 9mm 탄환을 발사하며 장탄수는 8발이다. 제1차 세계대전 패전 후 독일에서는 구경 9mm 이상의 권총을 개발하거나 제조하는 것이 금지되었다. 그래서 이 권총은 구경을 공개하지 않고 비밀리에 개발했다.

강력한 9mm 탄환을 발사하는 자동 권총으로 독일군은 약 120만 정을 제조해 사용했다. 그 우수성을 인정받아 제2차 세계대전 이후에도 독일군의 제식 권총으로 채택되어 생산을 재개했다.

⊕ 토카레프 TT-33

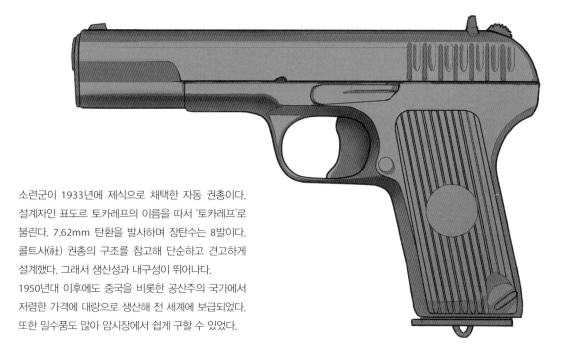

소련군이 1933년에 제식으로 채택한 자동 권총이다.
설계자인 표도르 토카레프의 이름을 따서 '토카레프'로
불린다. 7.62mm 탄환을 발사하며 장탄수는 8발이다.
콜트사(社) 권총의 구조를 참고해 단순하고 견고하게
설계했다. 그래서 생산성과 내구성이 뛰어나다.
1950년대 이후에도 중국을 비롯한 공산주의 국가에서
저렴한 가격에 대량으로 생산해 전 세계에 보급되었다.
또한 밀수품도 많아 암시장에서 쉽게 구할 수 있었다.

⊕ S&W M29

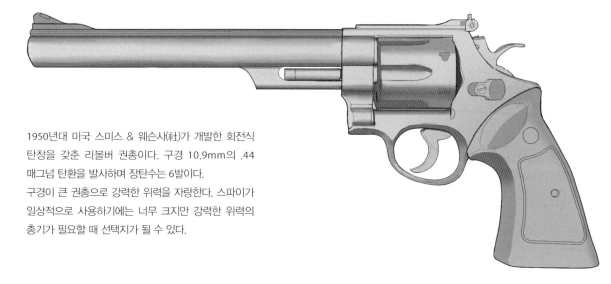

1950년대 미국 스미스 & 웨슨사(社)가 개발한 회전식
탄창을 갖춘 리볼버 권총이다. 구경 10.9mm의 .44
매그넘 탄환을 발사하며 장탄수는 6발이다.
구경이 큰 권총으로 강력한 위력을 자랑한다. 스파이가
일상적으로 사용하기에는 너무 크지만 강력한 위력의
총기가 필요할 때 선택지가 될 수 있다.

⊕ 하이 스탠다드 HDM

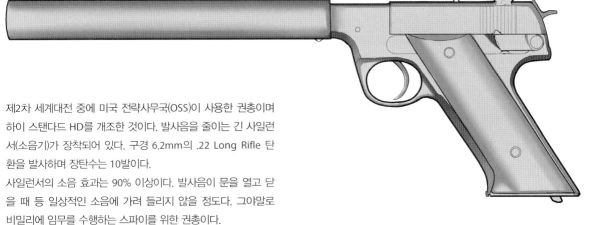

제2차 세계대전 중에 미국 전략사무국(OSS)이 사용한 권총이며 하이 스탠다드 HD를 개조한 것이다. 발사음을 줄이는 긴 사일런서(소음기)가 장착되어 있다. 구경 6.2mm의 .22 Long Rifle 탄환을 발사하며 장탄수는 10발이다.

사일런서의 소음 효과는 90% 이상이다. 발사음이 문을 열고 닫을 때 등 일상적인 소음에 가려 들리지 않을 정도다. 그야말로 비밀리에 임무를 수행하는 스파이를 위한 권총이다.

⊕ 콜트 디텍티브 스페셜

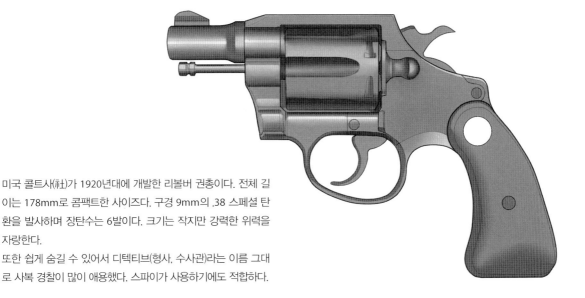

미국 콜트사(社)가 1920년대에 개발한 리볼버 권총이다. 전체 길이는 178mm로 콤팩트한 사이즈다. 구경 9mm의 .38 스페셜 탄환을 발사하며 장탄수는 6발이다. 크기는 작지만 강력한 위력을 자랑한다.

또한 쉽게 숨길 수 있어서 디텍티브(형사, 수사관)라는 이름 그대로 사복 경찰이 많이 애용했다. 스파이가 사용하기에도 적합하다.

홀스터

홀스터는 권총을 사용할 때 꼭 필요한 장비다. 권총을 집어넣어 휴대하는 장비로 언제든 권총을 빠르게 꺼내 자세를 취하고 발사할 수 있다. 이 일련의 동작은 권총이 홀스터에 꽂혀 있어야 가능하다.

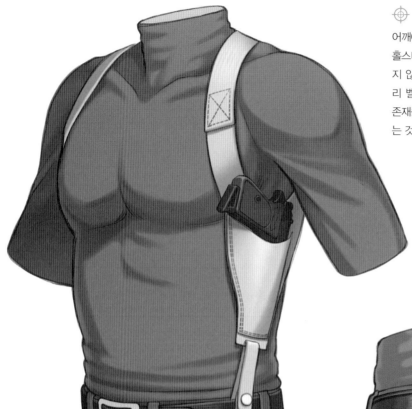

⊕ 숄더 홀스터

어깨에 걸어 겨드랑이 쪽에 권총을 꽂는 형태의 홀스터다. 재킷이나 코트를 입으면 권총이 보이지 않는다. 미국 서부 개척 시대의 총잡이는 허리 벨트에 홀스터를 자랑스럽게 매달아 권총의 존재를 과시했다. 하지만 스파이는 권총을 숨기는 것이 기본이다.

⊕ 레그 홀스터

허벅지에 착용하는 홀스터로 권총이 허벅지 측면에 위치한다. 손을 자연스럽게 아래로 내리면 가까이 있는 권총을 빠르게 꺼내 발사할 수 있다. 권총을 숨길 때는 긴 코트를 입어야 한다.

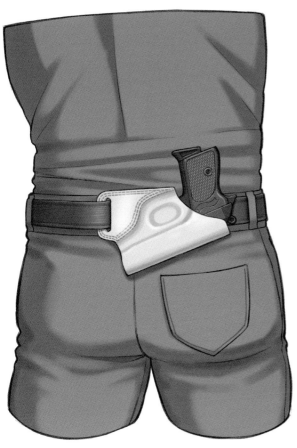

⊕ 웨이스트 홀스터(백사이드)

등 뒤에 위치한 홀스터다. 권총을 숨길 때나 예비 권총이 필요할 때 사용한다. 앞에서는 권총을 확인할 수 없다. 겉옷을 입으면 소형 권총은 완전히 숨길 수 있다. 다만 총구가 옆을 향해 있어 홀스터에서 권총을 꺼낼 때 주의해야 한다. 허리 뒤로 손을 넣어서 권총을 뺀 다음 자세를 취해야 하기 때문에 바로 대응하기는 쉽지 않다.

⊕ 앵클 홀스터

발목에 차는 홀스터로 적의 눈에 띄지 않는 위치에 권총을 숨길 수 있다. 서 있을 때 권총을 꺼내려면 몸을 숙여야 하지만 낮은 자세에서는 꺼내기 쉽다. 아주 작은 권총만 넣을 수 있다.

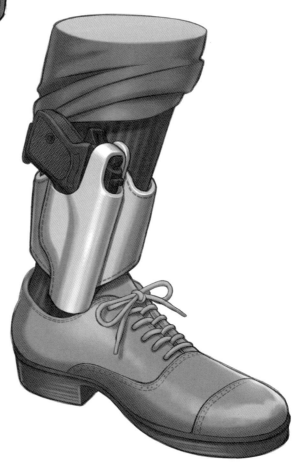

소총

스파이는 주로 권총을 많이 사용하지만 원거리에서 저격할 때는 전용 소총을 사용한다. 이때 사일런서를 장착해 발사음을 줄이고 총열이 보이지 않게 은폐에 주의를 기울여야 한다.

⊕ 윈체스터 M70(사일런서 장착)

미국 윈체스터사(社)가 1930년대 사냥용으로 개발했으며 이후 미국 해병대가 저격총으로 사용했다. 개량형에 소리 없이 적을 죽일 수 있는 사일런서와 고성능 스코프가 추가되었다. 스파이가 사용하기에 적합한 특수 사양이다.

특수 부대에서 사용했던 저격총으로 100m 이하의 거리에서 소리 없이 적을 죽일 수 있어 스파이가 사용하기에도 적합하다. .22 Long Rifle 탄환을 사용하며 탄창에는 14발을 넣을 수 있다.

⊕ 레밍턴 M40

미국 레밍턴사(社)가 1960년대에 개발한 소총이며 미국 해병대가 저격총으로 사용했다. 7.62mm 탄환을 발사한다. 성능 면에서 안정성이 높으며 명중률도 우수하다. 그래서 여러 나라의 군대나 경찰에서 이 소총을 채택하고 있다. 널리 보급되어 있어서 총과 탄환을 다양한 경로로 입수할 수 있다.

기관총

적의 거점을 단번에 무너뜨리려면 연달아 발사할 수 있는 기관총을 사용한다. 최대한 은밀하게 임무를 수행해야 하므로 사일런서가 장착된 기관총을 사용하면 좋다.

⊕ M3 기관단총(사일런서 장착)

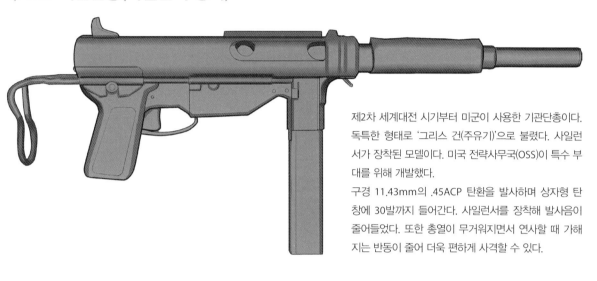

제2차 세계대전 시기부터 미군이 사용한 기관단총이다. 독특한 형태로 '그리스 건(주유기)'으로 불렸다. 사일런서가 장착된 모델이다. 미국 전략사무국(OSS)이 특수 부대를 위해 개발했다.

구경 11.43mm의 .45ACP 탄환을 발사하며 상자형 탄창에 30발까지 들어간다. 사일런서를 장착해 발사음이 줄어들었다. 또한 총열이 무거워지면서 연사할 때 가해지는 반동이 줄어 더욱 편하게 사격할 수 있다.

⊕ 스텐 Mk. VI

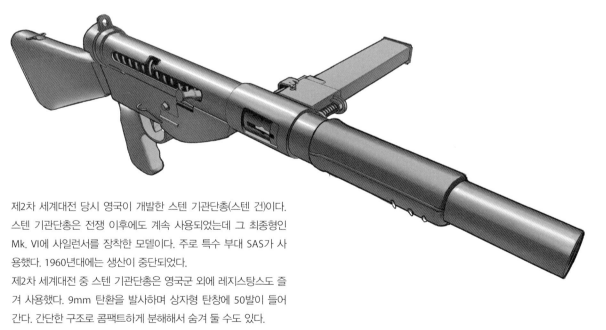

제2차 세계대전 당시 영국이 개발한 스텐 기관단총(스텐 건)이다. 스텐 기관단총은 전쟁 이후에도 계속 사용되었는데 그 최종형인 Mk. VI에 사일런서를 장착한 모델이다. 주로 특수 부대 SAS가 사용했다. 1960년대에는 생산이 중단되었다.

제2차 세계대전 중 스텐 기관단총은 영국군 외에 레지스탕스도 즐겨 사용했다. 9mm 탄환을 발사하며 상자형 탄창에 50발이 들어간다. 간단한 구조로 콤팩트하게 분해해서 숨겨 둘 수도 있다.

특수총

스파이는 군인과 경찰이 소지하는 총만 사용하지 않는다. 스파이 전용이라고 해도 될 정도로 용도나 형태가 특수한 총기도 많이 존재한다. 일반적인 총보다 성능이 좋지는 않지만 기습이 중요한 스파이에게는 유용한 무기다.

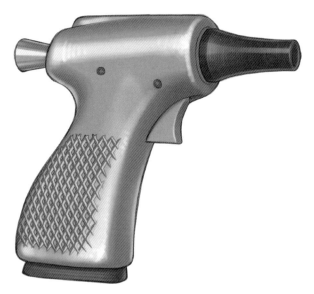

⊕ 디어 건

1960년대 개발된 손바닥만 한 크기의 총이다. 적의 점령 지역에 있는 레지스탕스에게 몰래 배포하기 위해 제조했다. 알루미늄을 녹여 만든 간소한 총신에 철로 된 총열을 장착해 사용한다.
총신 그립 안에 9mm 탄환을 3발 장전한다. 유효 거리는 1m 정도이며 적을 기습해 무기를 빼앗을 때 사용할 수 있다.

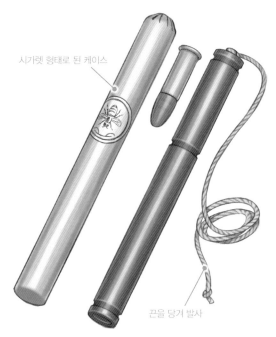

시가렛 형태로 된 케이스

끈을 당겨 발사

⊕ 시가렛 건

시가렛 케이스 안에 22 구경 탄환 1발과 발사 장치가 들어 있다. 미국 전략사무국(OSS)이 지급한 장비이며 한 번만 발사할 수 있는 비상용 무기다.
의외로 위력은 강해서 3.6m까지의 거리라면 적에게 치명상을 입힐 수 있다. 또한 발사음이 크고 총구에서 탄연이 많이 나와 적을 위협하거나 혼란스럽게 할 수 있다.

⊕ 펜 건

겉모습은 만년필이나 펜 등으로 완벽하게 위장되어 있어 총이라는 사실을 알아차리지 못한다. 22 구경 탄환 1발만 들어 있어 한 번만 발사할 수 있는 비상용 무기다.
작은 크기지만 반동은 강력하다. 따라서 반드시 명중해야 할 때는 손으로 꼭 잡고 근거리에서 발사해야 한다.

⊕ 스팅어

22 구경 탄환을 발사하는 초소형 단발총이다. 전체 길이는 겨우 8.1cm에 불과하다. 손바닥 안에 숨긴 채 방아쇠 레버를 들어 올려 고정하고(왼쪽 그림 아래) 다시 레버를 내려 발사한다. 한쪽 손만으로 다룰 수 있지만 탄환을 재장전할 수 없다.

⊕ 글러브 피스톨

가죽 장갑의 손등 부분에 단발총을 장착한 특수총이다. 장갑을 끼고 주먹을 쥐면 막대 모양의 방아쇠가 앞으로 나오게 된다. 주먹을 쥔 채 적을 때리면 .38 구경 탄환이 발사된다.

적에게 확실하게 명중할 수 있으며 주먹이 닿기 때문에 발사음도 거의 나지 않는다. 멀리 떨어진 적에게도 다른 손으로 막대 모양의 방아쇠를 눌러 발사할 수 있다. 발사 후 탄환을 재장전하는 것도 가능하다.

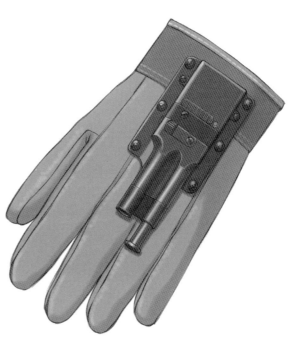

콜트 M1903

보덴 케이블

발사용 링

⊕ 벨트 건

콜트 M1903을 반원형 브래킷으로 벨트에 장착한 것이다. 벨트 건을 장비했을 때는 위에 겉옷을 착용한다. 이때 방아쇠를 당기는 케이블은 소매를 통과해 발사용 링과 연결된다. 손가락으로 링을 당기기만 하면 탄환이 발사되어 적을 기습할 수 있다.

⊕ 양손으로 권총 잡기

권총이라고 해도 어느 정도의 무게가 있으며 탄환을 발사할 때 반동도 있다. 반동을 줄이기 위해 주로 쓰는 손으로 권총을 잡고 다른 손으로 받쳐 준다. 이렇게 하면 명중률을 높일 수 있다.

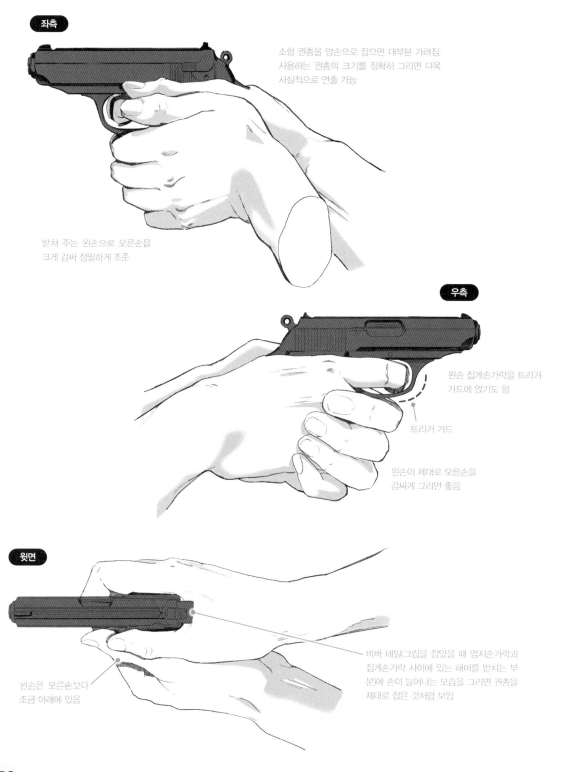

좌측

소형 권총을 양손으로 잡으면 대부분 가려짐.
사용하는 권총의 크기를 정확히 그리면 더욱
사실적으로 연출 가능

받쳐 주는 왼손으로 오른손을
크게 감싸 정밀하게 조준

우측

왼손 집게손가락을 트리거
가드에 얹기도 함

트리거 가드

왼손이 제대로 오른손을
감싸게 그리면 좋음

윗면

비버 테일(그립을 잡았을 때 엄지손가락과
집게손가락 사이에 있는 해머를 받치는 부
분)에 손이 늘어나는 모습을 그리면 권총을
제대로 잡은 것처럼 보임

왼손은 오른손보다
조금 아래에 있음

권총 : 발터 PPK → P.68 참고

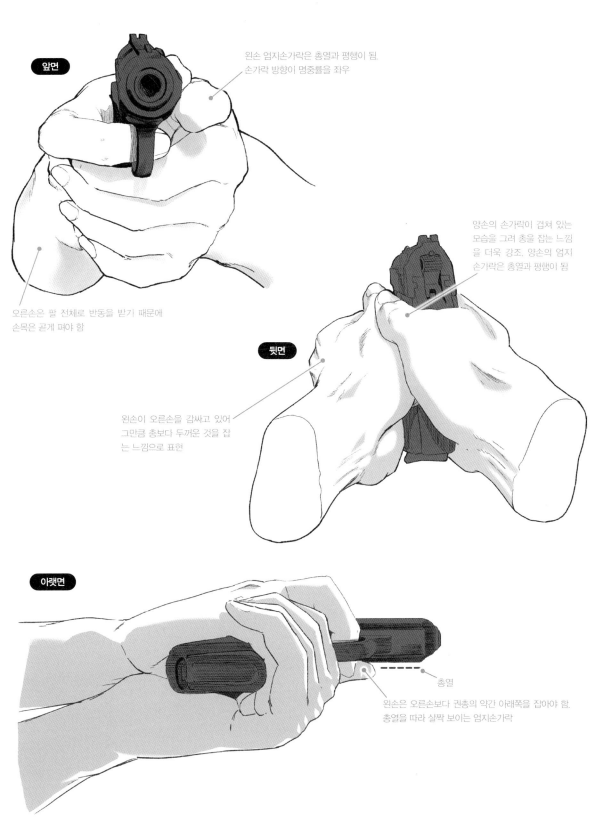

앞면

왼손 엄지손가락은 총열과 평행이 됨.
손가락 방향이 명중률을 좌우

오른손은 팔 전체로 반동을 받기 때문에
손목은 곧게 펴야 함

양손의 손가락이 겹쳐 있는
모습을 그려 총을 잡는 느낌
을 더욱 강조. 양손의 엄지
손가락은 총열과 평행이 됨

뒷면

왼손이 오른손을 감싸고 있어
그만큼 총보다 두꺼운 것을 잡
는 느낌으로 표현

아랫면

총열

왼손은 오른손보다 권총의 약간 아래쪽을 잡아야 함.
총열을 따라 살짝 보이는 엄지손가락

⊕ 한 손으로 권총 잡기

홀스터에서 총을 꺼내 한 손으로 자세를 취하면 양손으로 자세를 취할 때보다 빠르게 쏠 수 있다. 위급할 때나 적이 가까이 있을 때처럼 명중률이 그렇게 중요하지 않다면 한 손으로 쏜다. 소형 권총이라 반동이 약할 때도 마찬가지다.

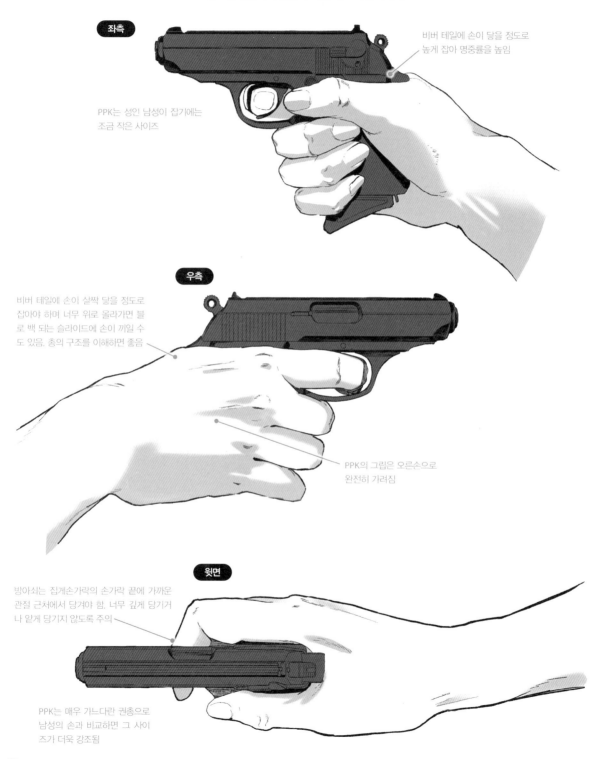

좌측

PPK는 성인 남성이 잡기에는 조금 작은 사이즈

비버 테일에 손이 닿을 정도로 높게 잡아 명중률을 높임

우측

비버 테일에 손이 살짝 닿을 정도로 잡아야 하며 너무 위로 올라가면 블로 백 되는 슬라이드에 손이 끼일 수도 있음. 총의 구조를 이해하면 좋음

PPK의 그립은 오른손으로 완전히 가려짐

윗면

방아쇠는 집게손가락의 손가락 끝에 가까운 관절 근처에서 당겨야 함. 너무 깊게 당기거나 얕게 당기지 않도록 주의

PPK는 매우 가느다란 권총으로 남성의 손과 비교하면 그 사이즈가 더욱 강조됨

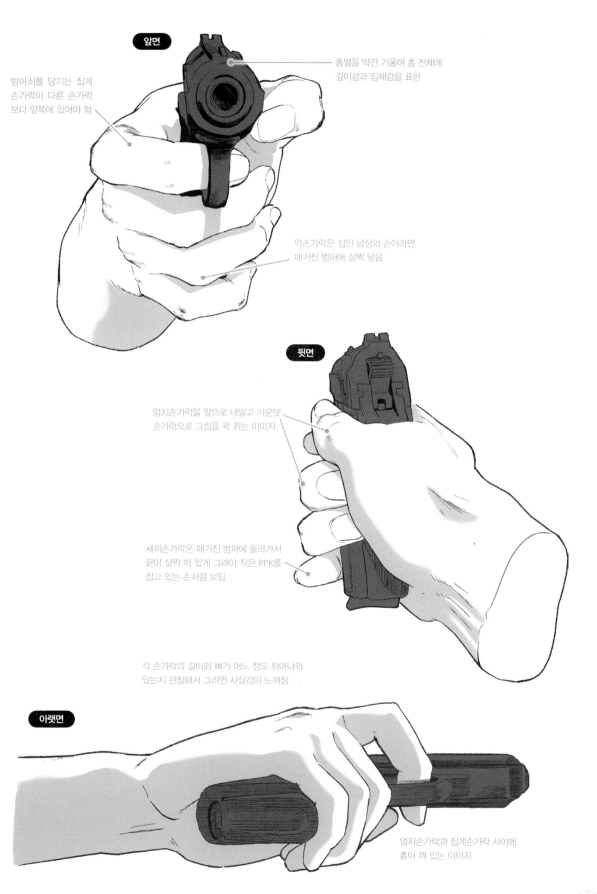

앞면

방아쇠를 당기는 집게
손가락이 다른 손가락
보다 앞쪽에 있어야 함

총열을 약간 기울여 총 전체에
깊이감과 입체감을 표현

약손가락은 성인 남성의 손이라면
매거진 범퍼에 살짝 닿음

뒷면

엄지손가락을 앞으로 내밀고 가운뎃
손가락으로 그립을 꽉 쥐는 이미지

새끼손가락은 매거진 범퍼에 올라가서
끝이 살짝 떠 있게 그려야 작은 PPK를
잡고 있는 손처럼 보임

각 손가락의 길이와 뼈가 어느 정도 튀어나와
있는지 관찰해서 그리면 사실감이 느껴짐

아랫면

엄지손가락과 집게손가락 사이에
총이 껴 있는 이미지

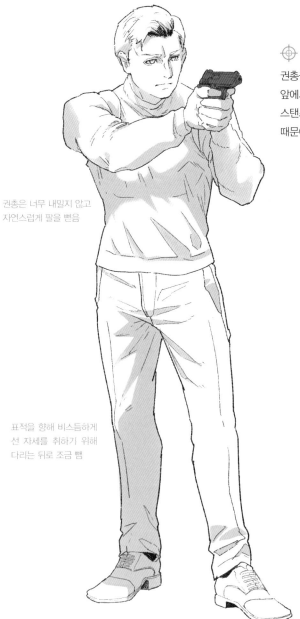

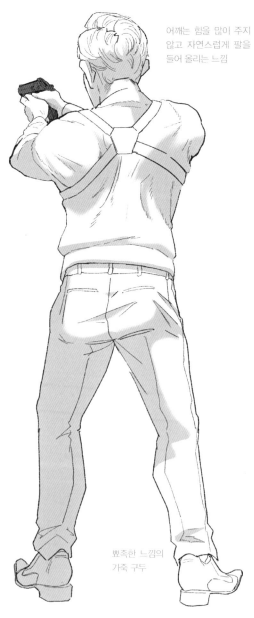

⊕ 양손으로 권총 겨누기(앞모습)

권총을 든 오른손(주로 쓰는 손) 쪽의 다리를 뒤로 뺀다. 앞에서 봤을 때 몸이 비스듬한 자세를 취한다. 이를 위버 스탠스라고 한다. 표적을 향해 비스듬한 자세를 취하기 때문에 반격당했을 때 탄환을 맞을 면적이 작다.

권총은 너무 내밀지 않고 자연스럽게 팔을 뻗음

표적을 향해 비스듬하게 선 자세를 취하기 위해 다리는 뒤로 조금 뺌

어깨는 힘을 많이 주지 않고 자연스럽게 팔을 들어 올리는 느낌

⊕ 양손으로 권총 겨누기(뒷모습)

상체를 약간 앞으로 숙인다. 반동을 팔뿐만 아니라 몸 전체로 받는 것이 포인트다. 몸의 무게 중심은 넓게 벌린 두 다리의 가운데에 둔다.

앞으로 나온 발과 발끝의 방향을 통해 표적이 어디 쯤에 있는지 표현

뾰족한 느낌의 가죽 구두

✥ 한 손으로 권총 겨누기(앞모습)

한 손으로 총을 쏠 때는 즉각적으로 발사해야 한다. 침착하게 자세를 취하지 못하는 경우도 많다. 하지만 최대한 몸 전체로 반동을 받는 것이 좋다. 권총을 들고 있는 손과 같은 쪽 다리에 무게 중심을 둔다.

권총과 리어 사이트에 눈높이를 맞추면 위압감이 느껴짐

권총은 앞으로 내밀고 몸의 중심이 살짝 비틀림

팔을 앞으로 내밀면 팔자 모양이던 어깨 뼈 형태가 바뀜

뒤에서 본 모습. 역삼각형인 남성의 골격이 더욱 강조됨

한 손으로 총을 쏘면 양손으로 쏠 때보다 탄환을 맞을 면적이 작음. 총을 들고 있지 않은 팔은 뒤로 빼야 함

✥ 한 손으로 권총 겨누기(뒷모습)

빠르게 꺼내 쏠 때 권총을 든 손과 반대쪽 다리에 무게 중심을 두고 쏘기도 한다. 몸 전체로 반동을 받는 것은 변함이 없다. 어느 쪽 다리로 몸을 지탱해도 총을 쏠 수 있도록 단련해 둔다.

87

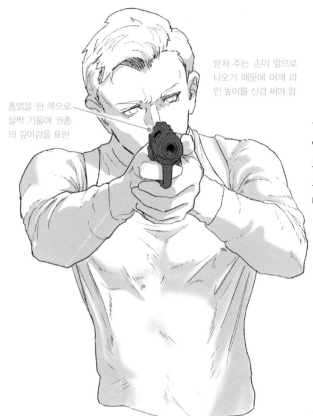

총열을 한 쪽으로 살짝 기울여 권총의 깊이감을 표현

받쳐 주는 손이 앞으로 나오기 때문에 어깨 라인 높이를 신경 써야 함

⊕ 양손으로 권총 겨누기(클로즈업)

양손으로 권총을 겨누는 이등변 삼각형 자세는 바로 위에서 보면 몸과 두 팔이 이름 그대로 이등변 삼각형을 이룬다. 좌우로 방향을 전환하기 쉽고 반동을 줄일 수 있다. 반면에 적과 마주했을 때 탄환을 맞을 면적이 늘어나는 단점도 있다.

흉곽을 크게 그리고 권총을 잡은 손의 힘줄을 묘사해 꽉 쥐고 있는 느낌을 표현

⊕ 한 손으로 권총 겨누기(클로즈업)

한 손으로 권총을 겨눌 때 총을 기울이면 시선이 리어 사이트와 가까워 조준하기 쉬워진다. 이와 동시에 원래 한 손으로는 감당하기 어려운 반동이 줄어드는 효과도 있다. 다시 말해 명중률이 높아진다.

한 손으로 권총을 겨누는 포즈를 앞에서 보면 팔이 상당히 짧아 보임. 어깨, 팔, 손까지의 형태와 거리감에 신경 써야 함

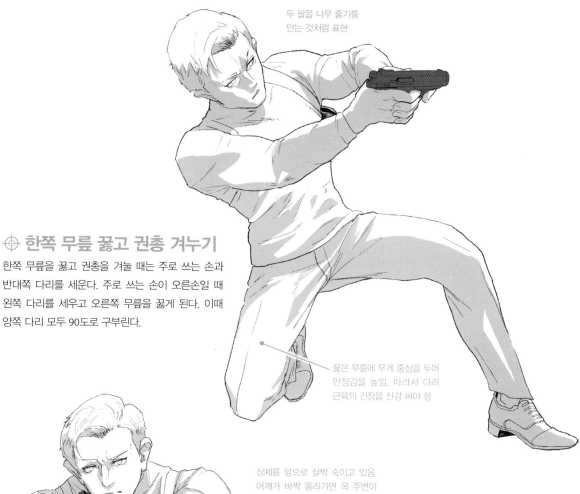

두 팔을 나무 줄기를
안는 것처럼 표현

⊕ 한쪽 무릎 꿇고 권총 겨누기

한쪽 무릎을 꿇고 권총을 겨눌 때는 주로 쓰는 손과
반대쪽 다리를 세운다. 주로 쓰는 손이 오른손일 때
왼쪽 다리를 세우고 오른쪽 무릎을 꿇게 된다. 이때
양쪽 다리 모두 90도로 구부린다.

꿇은 무릎에 무게 중심을 두어
안정감을 높임. 따라서 다리
근육의 긴장을 신경 써야 함

상체를 앞으로 살짝 숙이고 있음.
어깨가 바짝 올라가면 목 주변이
답답해 보이니 총을 자연스럽게
앞으로 내미는 모습으로 표현

⊕ 무릎 꿇고 권총 겨누기

양쪽 무릎을 꿇은 자세는 안정감이 높아 총을 쏠 때
반동을 줄일 수 있다. 위력이 강한 만큼 반동도 큰
.44 매그넘 탄환을 사용하는 S&W M29 등으로 사
격할 때 취하는 자세다.

무게 중심이 분산된 느낌을 내려면 무릎과
발끝이 땅에 닿는 부분을 신경 써야 함

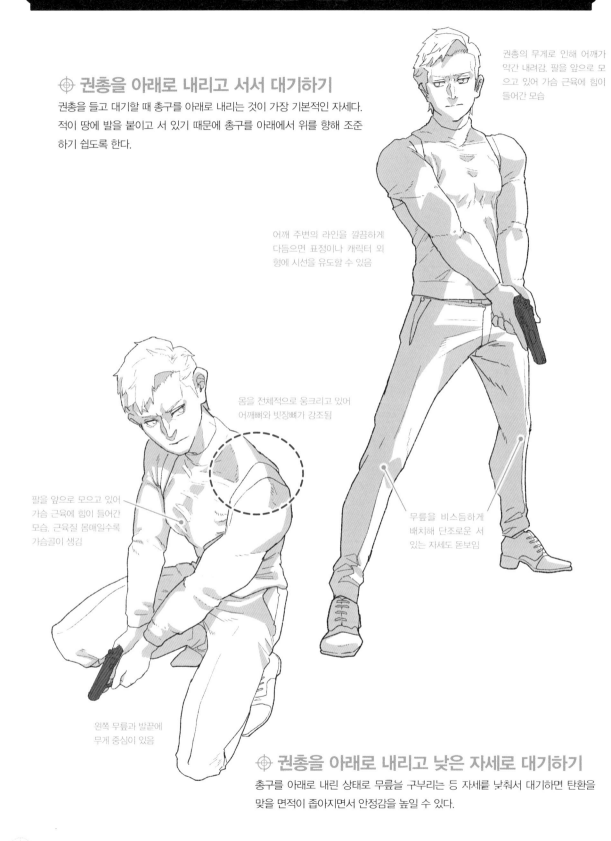

⊕ 권총을 아래로 내리고 서서 대기하기

권총을 들고 대기할 때 총구를 아래로 내리는 것이 가장 기본적인 자세.
적이 땅에 발을 붙이고 서 있기 때문에 총구를 아래에서 위를 향해 조준
하기 쉽도록 한다.

권총의 무게로 인해 어깨가
약간 내려감. 팔을 앞으로 모
으고 있어 가슴 근육에 힘이
들어간 모습

어깨 주변의 라인을 깔끔하게
다듬으면 표정이나 캐릭터 외
형에 시선을 유도할 수 있음

몸을 전체적으로 웅크리고 있어
어깨뼈와 빗장뼈가 강조됨

팔을 앞으로 모으고 있어
가슴 근육에 힘이 들어간
모습. 근육질 몸매일수록
가슴골이 생김

무릎을 비스듬하게
배치해 단조로운 서
있는 자세도 돋보임

왼쪽 무릎과 발끝에
무게 중심이 있음

⊕ 권총을 아래로 내리고 낮은 자세로 대기하기

총구를 아래로 내린 상태로 무릎을 구부리는 등 자세를 낮춰서 대기하면 탄환을
맞을 면적이 좁아지면서 안정감을 높일 수 있다.

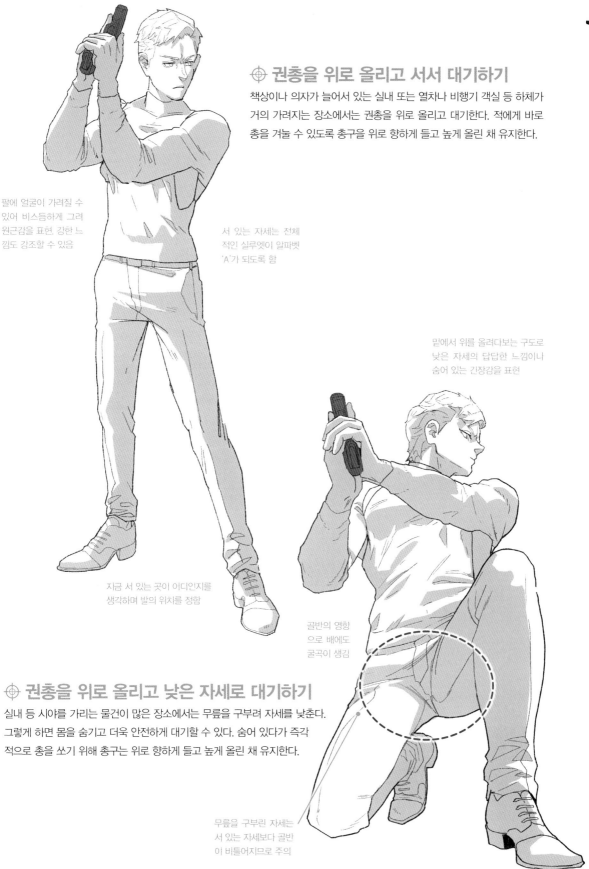

⊕ 권총을 위로 올리고 서서 대기하기

책상이나 의자가 늘어서 있는 실내 또는 열차나 비행기 객실 등 하체가 거의 가려지는 장소에서는 권총을 위로 올리고 대기한다. 적에게 바로 총을 겨눌 수 있도록 총구을 위로 향하게 들고 높게 올린 채 유지한다.

팔에 얼굴이 가려질 수 있어 비스듬하게 그려 원근감을 표현. 강한 느낌도 강조할 수 있음

서 있는 자세는 전체적인 실루엣이 알파벳 'A'가 되도록 함

밑에서 위를 올려다보는 구도로 낮은 자세의 답답한 느낌이나 숨어 있는 긴장감을 표현

지금 서 있는 곳이 어디인지를 생각하며 발의 위치를 정함

골반의 영향으로 배에도 굴곡이 생김

⊕ 권총을 위로 올리고 낮은 자세로 대기하기

실내 등 시야를 가리는 물건이 많은 장소에서는 무릎을 구부려 자세를 낮춘다. 그렇게 하면 몸을 숨기고 더욱 안전하게 대기할 수 있다. 숨어 있다가 즉각적으로 총을 쏘기 위해 총구는 위로 향하게 들고 높게 올린 채 유지한다.

무릎을 구부린 자세는 서 있는 자세보다 골반이 비틀어지므로 주의

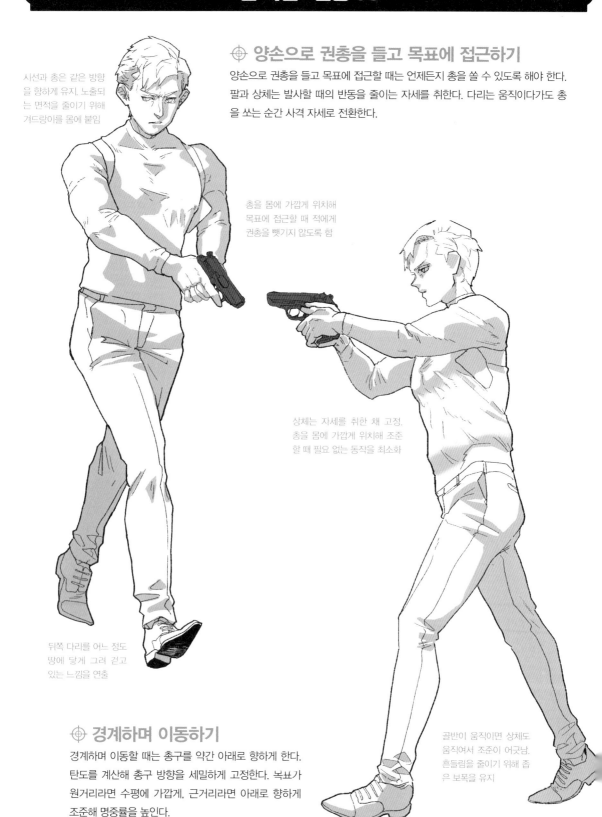

시선과 총은 같은 방향을 향하게 유지. 노출되는 면적을 줄이기 위해 겨드랑이를 몸에 붙임

⊕ 양손으로 권총을 들고 목표에 접근하기

양손으로 권총을 들고 목표에 접근할 때는 언제든지 총을 쏠 수 있도록 해야 한다. 팔과 상체는 발사할 때의 반동을 줄이는 자세를 취한다. 다리는 움직이다가도 총을 쏘는 순간 사격 자세로 전환한다.

총을 몸에 가깝게 위치해 목표에 접근할 때 적에게 권총을 뺏기지 않도록 함

상체는 자세를 취한 채 고정. 총을 몸에 가깝게 위치해 조준할 때 필요 없는 동작을 최소화

뒤쪽 다리를 어느 정도 땅에 닿게 그려 걷고 있는 느낌을 연출

⊕ 경계하며 이동하기

경계하며 이동할 때는 총구를 약간 아래로 향하게 한다. 탄도를 계산해 총구 방향을 세밀하게 고정한다. 목표가 원거리라면 수평에 가깝게, 근거리라면 아래로 향하게 조준해 명중률을 높인다.

골반이 움직이면 상체도 움직여서 조준이 어긋남. 흔들림을 줄이기 위해 좁은 보폭을 유지

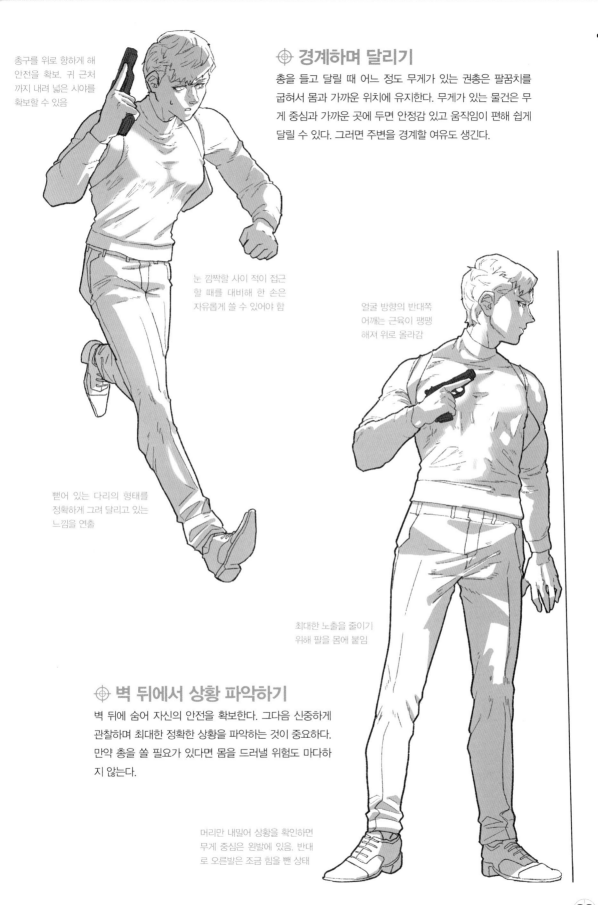

총구를 위로 향하게 해 안전을 확보. 귀 근처 까지 내려 넓은 시야를 확보할 수 있음

⊕ 경계하며 달리기

총을 들고 달릴 때 어느 정도 무게가 있는 권총은 팔꿈치를 굽혀서 몸과 가까운 위치에 유지한다. 무게가 있는 물건은 무게 중심과 가까운 곳에 두면 안정감 있고 움직임이 편해 쉽게 달릴 수 있다. 그러면 주변을 경계할 여유도 생긴다.

눈 깜짝할 사이 적이 접근 할 때를 대비해 한 손은 자유롭게 쓸 수 있어야 함

얼굴 방향의 반대쪽 어깨는 근육이 팽팽 해져 위로 올라감

뻗어 있는 다리의 형태를 정확하게 그려 달리고 있는 느낌을 연출

최대한 노출을 줄이기 위해 팔을 몸에 붙임

⊕ 벽 뒤에서 상황 파악하기

벽 뒤에 숨어 자신의 안전을 확보한다. 그다음 신중하게 관찰하며 최대한 정확한 상황을 파악하는 것이 중요하다. 만약 총을 쏠 필요가 있다면 몸을 드러낼 위험도 마다하지 않는다.

머리만 내밀어 상황을 확인하면 무게 중심은 왼발에 있음. 반대로 오른발은 조금 힘을 뺀 상태

⊕ 양손으로 쏘기

복부에 힘을 주고 상체는 약간 앞으로 기울여 자세를 취한다.
이렇게 해서 총을 쏠 때의 반동을 온몸으로 흡수한다.

슬라이드가 뒤로 밀릴 때의
충격 때문에 총구와 함께
오른손이 위로 올라감

충격이 직접 전달되는 오른손
보다 왼손이 약간 늦게 위로
올라감. 사소한 차이를 표현해
사실적으로 연출

발터 PPK 등에 사용되는 .380ACP 탄환은
반동이 적어 머즐 점프(총을 쏠 때 총구가
튀어오르는 현상)를 표현하는 것이 사실적

슬라이드가 뒤로 밀릴 때의
충격 때문에 총구가 튀어
올라 시선보다 총이 살짝
위로 향하게 표현

⊕ 한 손으로 쏘기

한 손으로 총을 쏠 때는 권총의 반동을 줄이기가 어렵다.
하지만 스파이는 반동이 적은 소형 권총을 사용할 기회가
많아 한 손으로 쏘는 일도 자주 생긴다. 무엇보다 한 손으
로 꺼내 즉시 사격하는 순발력이 중요하다.

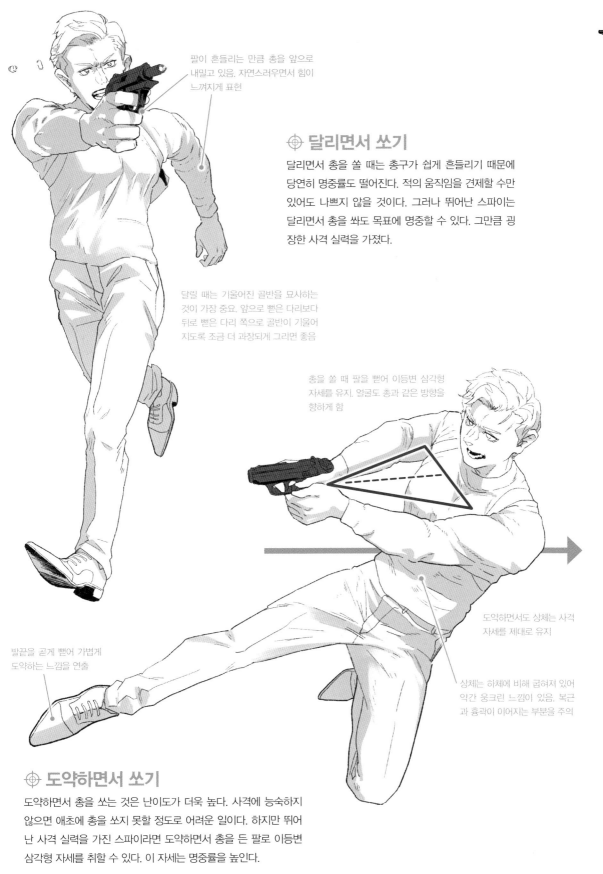

팔이 흔들리는 만큼 총을 앞으로 내밀고 있음. 자연스러우면서 힘이 느껴지게 표현

⊕ 달리면서 쏘기

달리면서 총을 쏠 때는 총구가 쉽게 흔들리기 때문에 당연히 명중률도 떨어진다. 적의 움직임을 견제할 수만 있어도 나쁘지 않을 것이다. 그러나 뛰어난 스파이는 달리면서 총을 쏴도 목표에 명중할 수 있다. 그만큼 굉장한 사격 실력을 가졌다.

달릴 때는 기울어진 골반을 묘사하는 것이 가장 중요. 앞으로 뻗은 다리보다 뒤로 뻗은 다리 쪽으로 골반이 기울어지도록 조금 더 과장되게 그리면 좋음

총을 쏠 때 팔을 뻗어 이등변 삼각형 자세를 유지. 얼굴도 총과 같은 방향을 향하게 함

도약하면서도 상체는 사격 자세를 제대로 유지

발끝을 곧게 뻗어 가볍게 도약하는 느낌을 연출

상체는 하체에 비해 굽혀져 있어 약간 웅크린 느낌이 있음. 복근과 흉곽이 이어지는 부분을 주의

⊕ 도약하면서 쏘기

도약하면서 총을 쏘는 것은 난이도가 더욱 높다. 사격에 능숙하지 않으면 애초에 총을 쏘지 못할 정도로 어려운 일이다. 하지만 뛰어난 사격 실력을 가진 스파이라면 도약하면서 총을 든 팔로 이등변 삼각형 자세를 취할 수 있다. 이 자세는 명중률을 높인다.

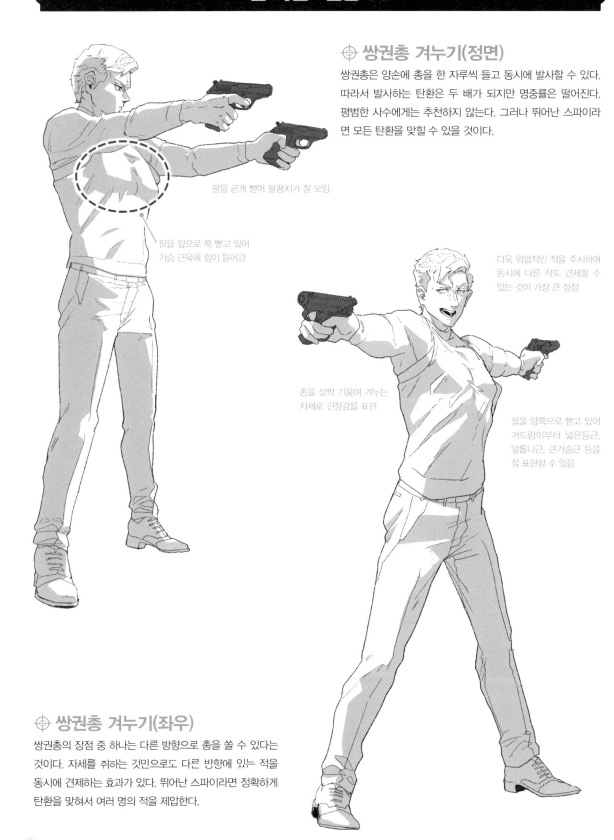

⊕ 쌍권총 겨누기(정면)

쌍권총은 양손에 총을 한 자루씩 들고 동시에 발사할 수 있다. 따라서 발사하는 탄환은 두 배가 되지만 명중률은 떨어진다. 평범한 사수에게는 추천하지 않는다. 그러나 뛰어난 스파이라 면 모든 탄환을 맞힐 수 있을 것이다.

팔을 곧게 뻗어 팔꿈치가 잘 보임

팔을 앞으로 쭉 뻗고 있어 가슴 근육에 힘이 들어감

더욱 위협적인 적을 주시하며 동시에 다른 적도 견제할 수 있는 것이 가장 큰 장점

총을 살짝 기울여 겨누는 자세로 긴장감을 표현

팔을 양쪽으로 뻗고 있어 겨드랑이부터 넓은등근, 앞톱니근, 큰가슴근 등을 잘 표현할 수 있음

⊕ 쌍권총 겨누기(좌우)

쌍권총의 장점 중 하나는 다른 방향으로 총을 쏠 수 있다는 것이다. 자세를 취하는 것만으로도 다른 방향에 있는 적을 동시에 견제하는 효과가 있다. 뛰어난 스파이라면 정확하게 탄환을 맞혀서 여러 명의 적을 제압한다.

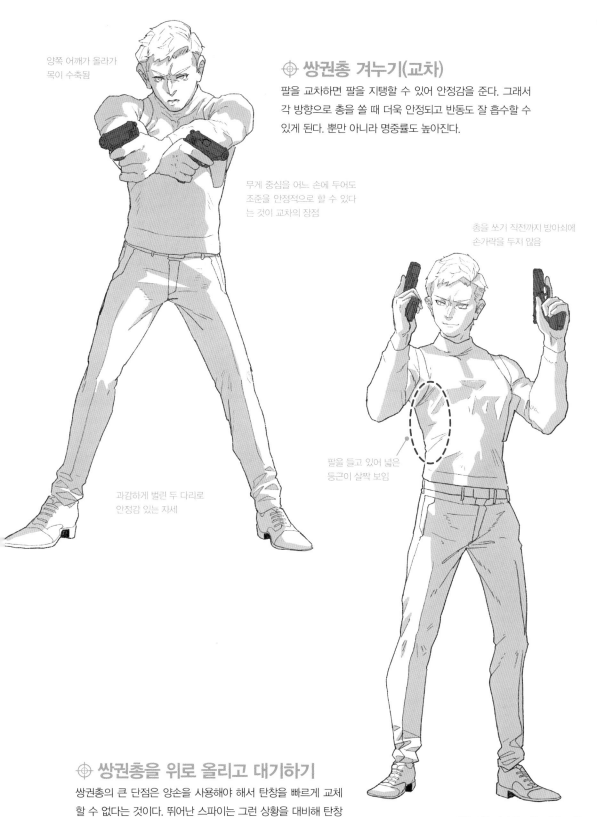

양쪽 어깨가 올라가
목이 수축됨

⊕ 쌍권총 겨누기(교차)

팔을 교차하면 팔을 지탱할 수 있어 안정감을 준다. 그래서 각 방향으로 총을 쏠 때 더욱 안정되고 반동도 잘 흡수할 수 있게 된다. 뿐만 아니라 명중률도 높아진다.

무게 중심을 어느 손에 두어도
조준을 안정적으로 할 수 있다
는 것이 교차의 장점

총을 쏘기 직전까지 방아쇠에
손가락을 두지 않음

팔을 들고 있어 넓은
등근이 살짝 보임

과감하게 벌린 두 다리로
안정감 있는 자세

⊕ 쌍권총을 위로 올리고 대기하기

쌍권총의 큰 단점은 양손을 사용해야 해서 탄창을 빠르게 교체할 수 없다는 것이다. 뛰어난 스파이는 그런 상황을 대비해 탄창의 탄환이 떨어지기 전에 결판을 낸다. 여유로운 표정을 지으며 다음 상황을 대비한다.

화력이 두 배가 된 여유로움을 표현
묵직하게 우뚝 서 있는 자세로 두 다
리에 비슷한 무게 중심을 둠

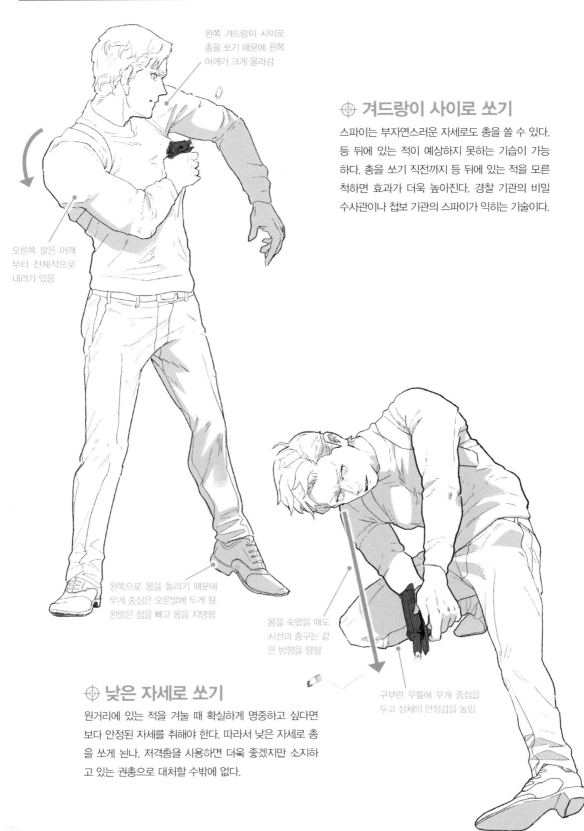

왼쪽 겨드랑이 사이로 총을 쏘기 때문에 왼쪽 어깨가 크게 올라감

오른쪽 팔은 어깨부터 전체적으로 내려가 있음

⊕ 겨드랑이 사이로 쏘기

스파이는 부자연스러운 자세로도 총을 쏠 수 있다. 등 뒤에 있는 적이 예상하지 못하는 기습이 가능하다. 총을 쏘기 직전까지 등 뒤에 있는 적을 모른 척하면 효과가 더욱 높아진다. 경찰 기관의 비밀 수사관이나 첩보 기관의 스파이가 익히는 기술이다.

왼쪽으로 몸을 돌리기 때문에 무게 중심은 오른발에 두게 됨. 왼발은 힘을 빼고 몸을 지탱함

몸을 숙였을 때도 시선과 총구는 같은 방향을 향함

구부린 무릎에 무게 중심을 두고 상체의 안정감을 높임

⊕ 낮은 자세로 쏘기

원거리에 있는 적을 겨눌 때 확실하게 명중하고 싶다면 보다 안정된 자세를 취해야 한다. 따라서 낮은 자세로 총을 쏘게 된나. 저격총을 사용하면 더욱 좋겠지만 소지하고 있는 권총으로 대처할 수밖에 없다.

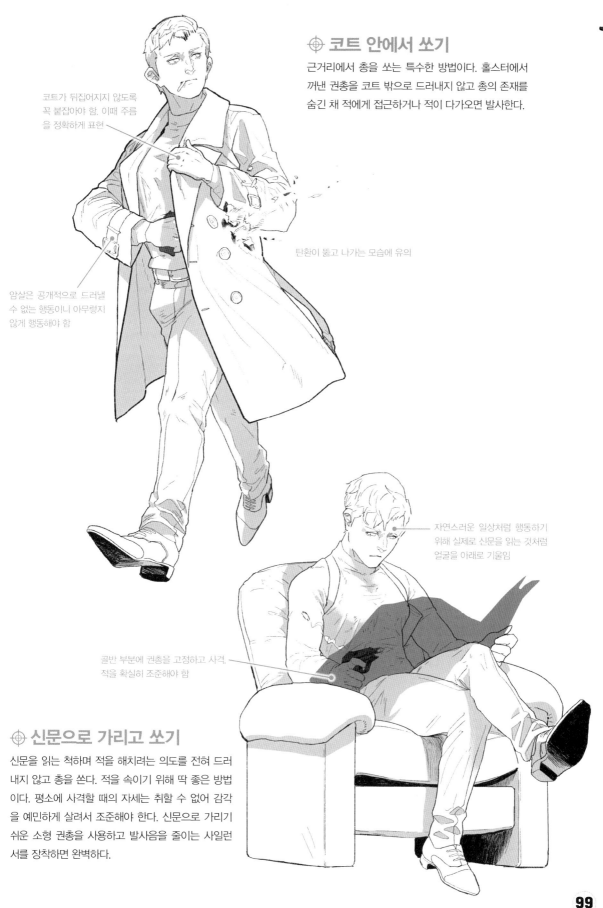

⊕ 코트 안에서 쏘기

근거리에서 총을 쏘는 특수한 방법이다. 홀스터에서
꺼낸 권총을 코트 밖으로 드러내지 않고 총의 존재를
숨긴 채 적에게 접근하거나 적이 다가오면 발사한다.

코트가 뒤집어지지 않도록
꼭 붙잡아야 함. 이때 주름
을 정확하게 표현

암살은 공개적으로 드러낼
수 없는 행동이니 아무렇지
않게 행동해야 함

탄환이 뚫고 나가는 모습에 유의

자연스러운 일상처럼 행동하기
위해 실제로 신문을 읽는 것처럼
얼굴을 아래로 기울임

골반 부분에 권총을 고정하고 사격.
적을 확실히 조준해야 함

⊕ 신문으로 가리고 쏘기

신문을 읽는 척하며 적을 해치려는 의도를 전혀 드러
내지 않고 총을 쏜다. 적을 속이기 위해 딱 좋은 방법
이다. 평소에 사격할 때의 자세는 취할 수 없어 감각
을 예민하게 살려서 조준해야 한다. 신문으로 가리기
쉬운 소형 권총을 사용하고 발사음을 줄이는 사일런
서를 장착하면 완벽하다.

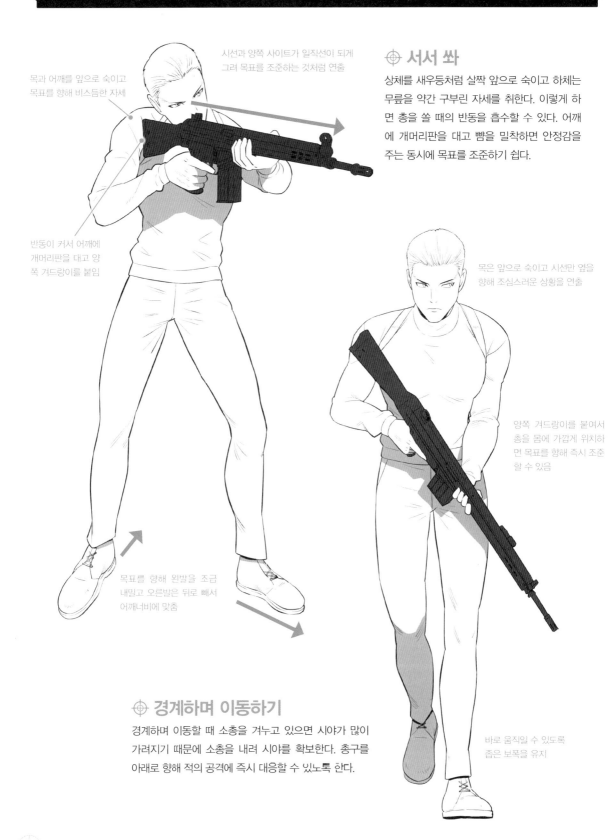

시선과 양쪽 사이트가 일직선이 되게 그려 목표를 조준하는 것처럼 연출

목과 어깨를 앞으로 숙이고 목표를 향해 비스듬한 자세

반동이 커서 어깨에 개머리판을 대고 양 쪽 겨드랑이를 붙임

목표를 향해 왼발을 조금 내밀고 오른발은 뒤로 빼서 어깨너비에 맞춤

⊕ 서서 쏴

상체를 새우등처럼 살짝 앞으로 숙이고 하체는 무릎을 약간 구부린 자세를 취한다. 이렇게 하면 총을 쏠 때의 반동을 흡수할 수 있다. 어깨에 개머리판을 대고 뺨을 밀착하면 안정감을 주는 동시에 목표를 조준하기 쉽다.

목은 앞으로 숙이고 시선만 옆을 향해 조심스러운 상황을 연출

양쪽 겨드랑이를 붙여서 총을 몸에 가깝게 위치하면 목표를 향해 즉시 조준할 수 있음

바로 움직일 수 있도록 좁은 보폭을 유지

⊕ 경계하며 이동하기

경계하며 이동할 때 소총을 겨누고 있으면 시야가 많이 가려지기 때문에 소총을 내려 시야를 확보한다. 총구를 아래로 향해 적의 공격에 즉시 대응할 수 있노록 한다.

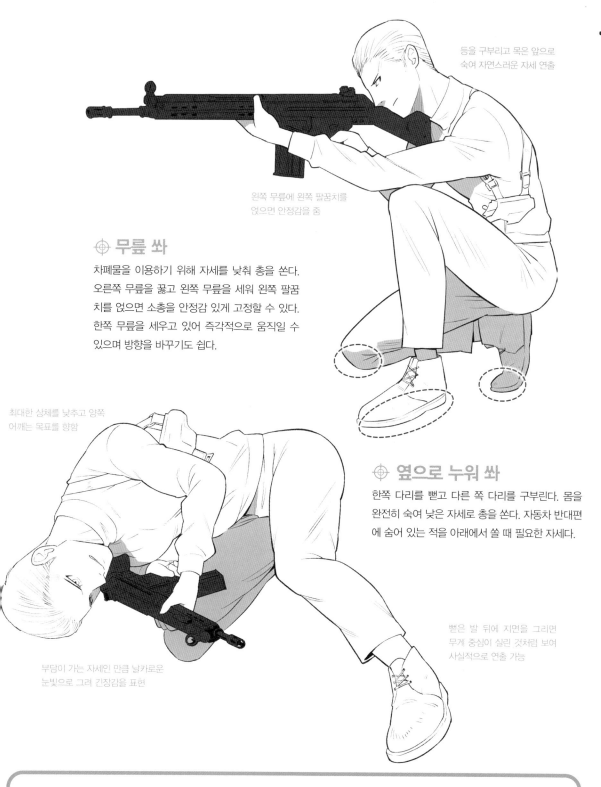

등을 구부리고 목은 앞으로 숙여 자연스러운 자세 연출

왼쪽 무릎에 왼쪽 팔꿈치를 얹으면 안정감을 줌

⊕ 무릎 쏴

차폐물을 이용하기 위해 자세를 낮춰 총을 쏜다. 오른쪽 무릎을 꿇고 왼쪽 무릎을 세워 왼쪽 팔꿈치를 얹으면 소총을 안정감 있게 고정할 수 있다. 한쪽 무릎을 세우고 있어 즉각적으로 움직일 수 있으며 방향을 바꾸기도 쉽다.

최대한 상체를 낮추고 양쪽 어깨는 목표를 향함

⊕ 옆으로 누워 쏴

한쪽 다리를 뻗고 다른 쪽 다리를 구부린다. 몸을 완전히 숙여 낮은 자세로 총을 쏜다. 자동차 반대편에 숨어 있는 적을 아래에서 쏠 때 필요한 자세다.

뻗은 발 뒤에 지면을 그리면 무게 중심이 실린 것처럼 보여 사실적으로 연출 가능

부담이 가는 자세인 만큼 날카로운 눈빛으로 그려 긴장감을 표현

소총 : H&K G3

제2차 세계대전에서 독일군이 사용한 돌격 소총이다. 1959년 H&K사와 라인메탈사가 개발 및 제조했으며 당시 독일 연방군이 제식으로 채택했다. 7.62mm NATO 탄환을 사용하며 20~50발을 탄창에 장탄할 수 있다. 발사 속도는 분당 600발이다. 수입하거나 라이선스 생산으로 여러 나라의 군대나 경찰에서 많이 사용했다.

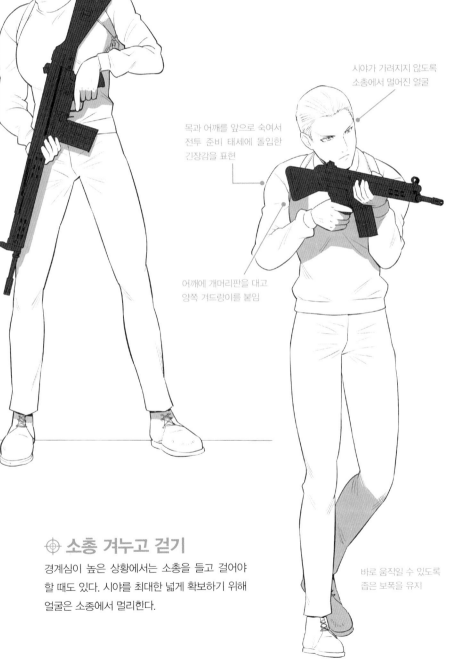

⊕ 차폐물*에 숨기

강력한 총을 가지고 있어도 적의 공격에 당하면 아무런 의미가 없다. 벽과 같은 차폐물로 안전을 확보하는 것이 우선이다. 적의 공격이 격렬할 때는 총열만 차폐물 밖으로 나오게 해서 총을 쏘기도 한다.

※벽 등과 같이 적에게 보이지 않도록 방호하는 장애물

벽에서 삐져나온 면적이 클수록 탄환을 맞을 위험도 커지기 때문에 총을 반대쪽 손으로 들고 몸의 일부만 드러냄

총이 벽에서 삐져나오지 않도록 몸 쪽으로 끌어당기고 총구는 아래를 향함

오른발에 무게 중심을 둠

시야가 가려지지 않도록 소총에서 멀어진 얼굴

목과 어깨를 앞으로 숙여서 전투 준비 태세에 돌입한 긴장감을 표현

어깨에 개머리판을 대고 양쪽 겨드랑이를 붙임

⊕ 소총 겨누고 걷기

경계심이 높은 상황에서는 소총을 들고 걸어야 할 때도 있다. 시야를 최대한 넓게 확보하기 위해 얼굴은 소총에서 멀리한다.

바로 움직일 수 있도록 좁은 보폭을 유지

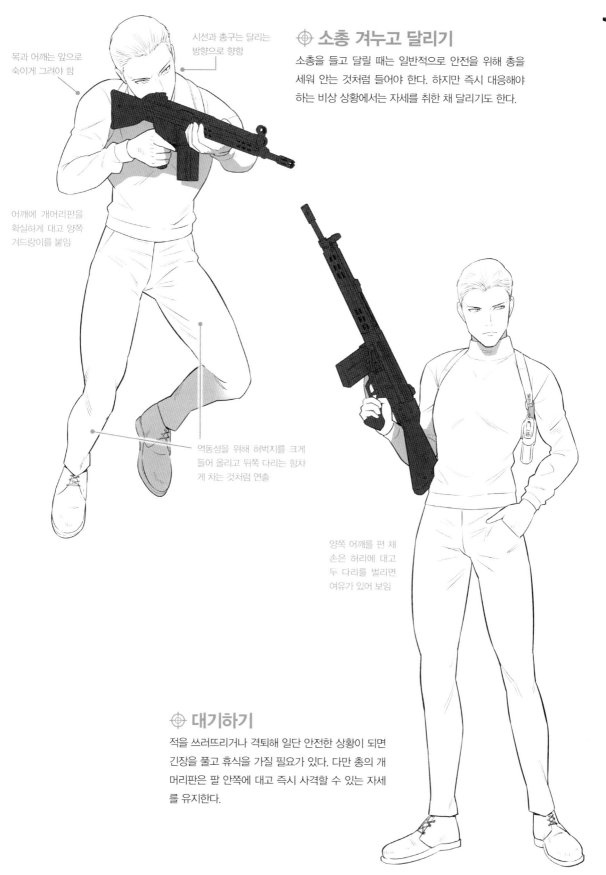

목과 어깨는 앞으로 숙이게 그려야 함

시선과 총구는 달리는 방향으로 향함

⊕ 소총 겨누고 달리기

소총을 들고 달릴 때는 일반적으로 안전을 위해 총을 세워 안는 것처럼 들어야 한다. 하지만 즉시 대응해야 하는 비상 상황에서는 자세를 취한 채 달리기도 한다.

어깨에 개머리판을 확실하게 대고 양쪽 겨드랑이를 붙임

역동성을 위해 허벅지를 크게 들어 올리고 뒤쪽 다리는 힘차게 차는 것처럼 연출

양쪽 어깨를 편 채 손은 허리에 대고 두 다리를 벌리면 여유가 있어 보임

⊕ 대기하기

적을 쓰러뜨리거나 격퇴해 일단 안전한 상황이 되면 긴장을 풀고 휴식을 가질 필요가 있다. 다만 총의 개 머리판은 팔 안쪽에 대고 즉시 사격할 수 있는 자세 를 유지한다.

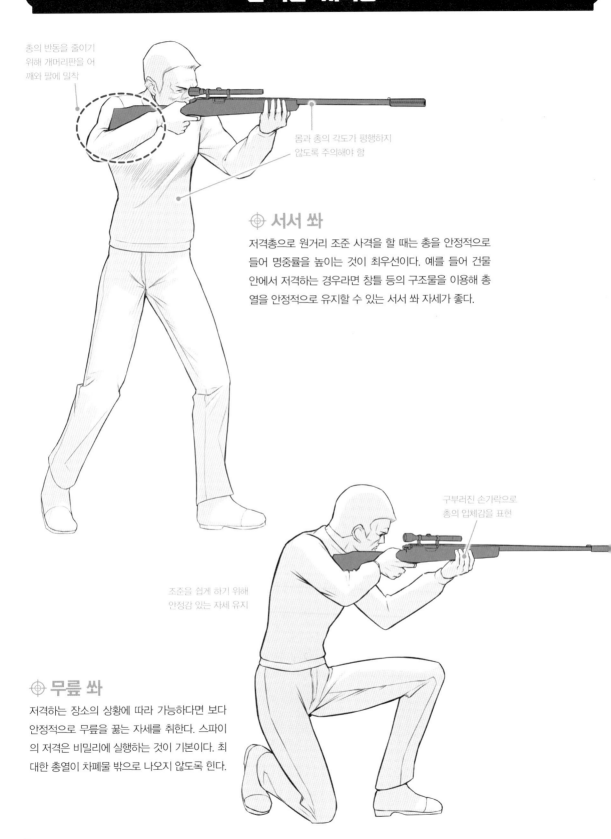

건 액션 : 저격총

총의 반동을 줄이기
위해 개머리판을 어
깨와 팔에 밀착

몸과 총의 각도가 평행하지
않도록 주의해야 함

⊕ 서서 쏴

저격총으로 원거리 조준 사격을 할 때는 총을 안정적으로
들어 명중률을 높이는 것이 최우선이다. 예를 들어 건물
안에서 저격하는 경우라면 창틀 등의 구조물을 이용해 총
열을 안정적으로 유지할 수 있는 서서 쏴 자세가 좋다.

구부러진 손가락으로
총의 입체감을 표현

조준을 쉽게 하기 위해
안정감 있는 자세 유지

⊕ 무릎 쏴

저격하는 장소의 상황에 따라 가능하다면 보다
안정적으로 무릎을 꿇는 자세를 취한다. 스파이
의 저격은 비밀리에 실행하는 것이 기본이다. 최
대한 총열이 차폐물 밖으로 나오지 않도록 힌다.

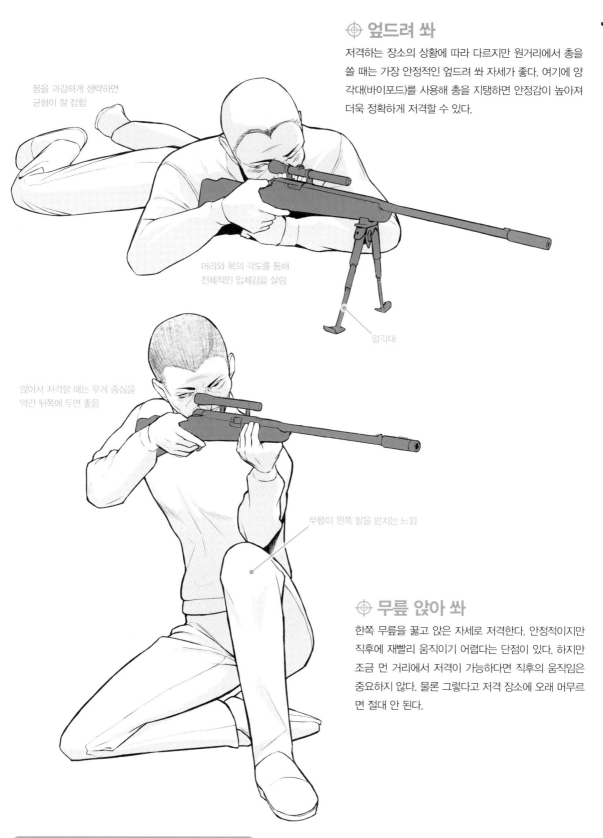

⊕ 엎드려 쏴

저격하는 장소의 상황에 따라 다르지만 원거리에서 총을 쏠 때는 가장 안정적인 엎드려 쏴 자세가 좋다. 여기에 양 각대(바이포드)를 사용해 총을 지탱하면 안정감이 높아져 더욱 정확하게 저격할 수 있다.

몸을 과감하게 생략하면 균형이 잘 잡힘

머리와 목의 각도를 통해 전체적인 입체감을 살림

양각대

앉아서 저격할 때는 무게 중심을 약간 뒤쪽에 두면 좋음

무릎이 왼쪽 팔을 받치는 느낌

⊕ 무릎 앉아 쏴

한쪽 무릎을 꿇고 앉은 자세로 저격한다. 안정적이지만 직후에 재빨리 움직이기 어렵다는 단점이 있다. 하지만 조금 먼 거리에서 저격이 가능하다면 직후의 움직임은 중요하지 않다. 물론 그렇다고 저격 장소에 오래 머무르면 절대 안 된다.

저격총 : 윈체스터 M70 (사일런서 장착) → P.78 참고

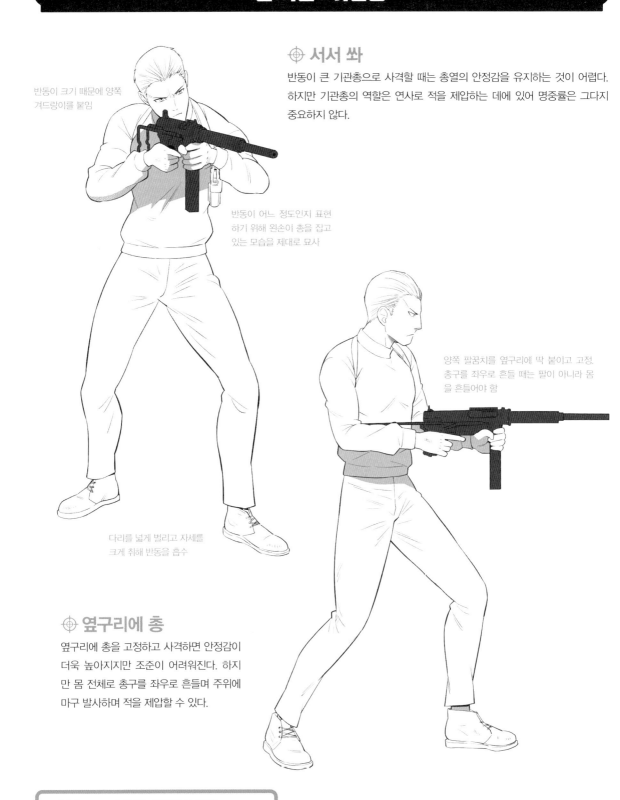

⊕ 서서 쏴

반동이 큰 기관총으로 사격할 때는 총열의 안정감을 유지하는 것이 어렵다. 하지만 기관총의 역할은 연사로 적을 제압하는 데에 있어 명중률은 그다지 중요하지 않다.

반동이 크기 때문에 양쪽 겨드랑이를 붙임

반동이 어느 정도인지 표현 하기 위해 왼손이 총을 잡고 있는 모습을 제대로 묘사

양쪽 팔꿈치를 옆구리에 딱 붙이고 고정. 총구를 좌우로 흔들 때는 팔이 아니라 몸을 흔들어야 함

다리를 넓게 벌리고 자세를 크게 취해 반동을 흡수

⊕ 옆구리에 총

옆구리에 총을 고정하고 사격하면 안정감이 더욱 높아지지만 조준이 어려워진다. 하지 만 몸 전체로 총구를 좌우로 흔들며 주위에 마구 발사하며 적을 제압할 수 있다.

기관총 : M3 기관단총 (사일런서 장착) → P.79 참고

건 액션 : 다목적 기관총

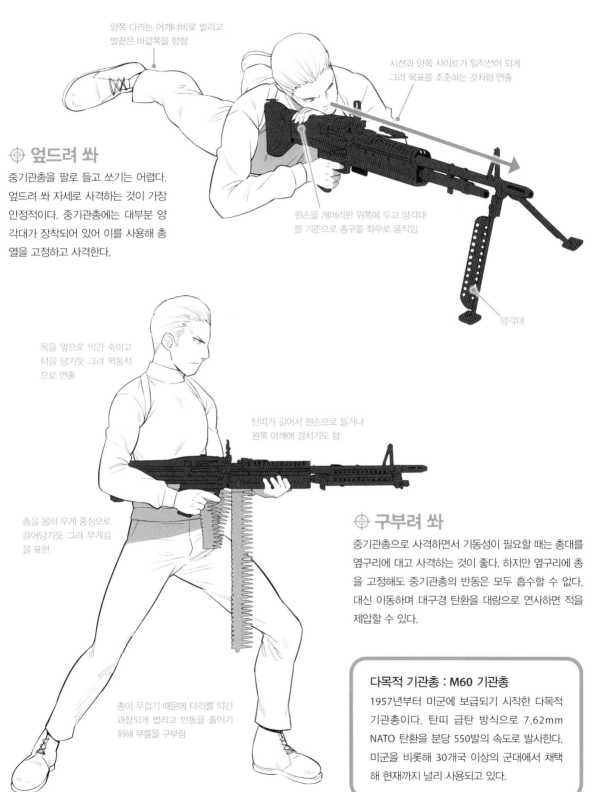

양쪽 다리는 어깨너비로 벌리고
발끝은 바깥쪽을 향함

시선과 양쪽 사이트가 일직선이 되게
그려 목표를 조준하는 것처럼 연출

⊕ 엎드려 쏴

중기관총을 팔로 들고 쏘기는 어렵다.
엎드려 쏴 자세로 사격하는 것이 가장
안정적이다. 중기관총에는 대부분 양
각대가 장착되어 있어 이를 사용해 총
열을 고정하고 사격한다.

왼손을 개머리판 위쪽에 두고 양각대
를 기준으로 총구를 좌우로 움직임

양각대

목을 앞으로 약간 숙이고
턱을 당기듯 그려 역동적
으로 연출

탄띠가 길어서 왼손으로 들거나
왼쪽 어깨에 걸치기도 함

총을 몸의 무게 중심으로
끌어당기듯 그려 무게감
을 표현

⊕ 구부려 쏴

중기관총으로 사격하면서 기동성이 필요할 때는 총대를
옆구리에 대고 사격하는 것이 좋다. 하지만 옆구리에 총
을 고정해도 중기관총의 반동은 모두 흡수할 수 없다.
대신 이동하며 대구경 탄환을 대량으로 연사하면 적을
제압할 수 있다.

총이 무겁기 때문에 다리를 약간
과장되게 벌리고 반동을 줄이기
위해 무릎을 구부림

다목적 기관총 : M60 기관총

1957년부터 미군에 보급되기 시작한 다목적
기관총이다. 탄띠 급탄 방식으로 7.62mm
NATO 탄환을 분당 550발의 속도로 발사한다.
미군을 비롯해 30개국 이상의 군대에서 채택
해 현재까지 널리 사용되고 있다.

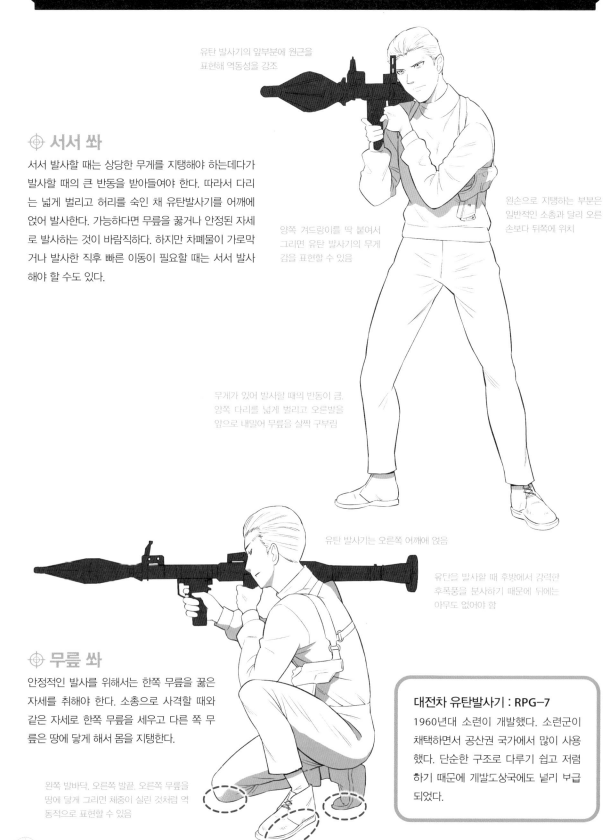

유탄 발사기의 앞부분에 원근을
표현해 역동성을 강조

⊕ 서서 쏴

서서 발사할 때는 상당한 무게를 지탱해야 하는데다가
발사할 때의 큰 반동을 받아들여야 한다. 따라서 다리
는 넓게 벌리고 허리를 숙인 채 유탄발사기를 어깨에
얹어 발사한다. 가능하다면 무릎을 꿇거나 안정된 자세
로 발사하는 것이 바람직하다. 하지만 차폐물이 가로막
거나 발사한 직후 빠른 이동이 필요할 때는 서서 발사
해야 할 수도 있다.

양쪽 겨드랑이를 딱 붙여서
그리면 유탄 발사기의 무게
감을 표현할 수 있음

왼손으로 지탱하는 부분은
일반적인 소총과 달리 오른
손보다 뒤쪽에 위치

무게가 있어 발사할 때의 반동이 큼.
양쪽 다리를 넓게 벌리고 오른발을
앞으로 내밀어 무릎을 살짝 구부림

유탄 발사기는 오른쪽 어깨에 얹음

유탄을 발사할 때 후방에서 강력한
후폭풍을 분사하기 때문에 뒤에는
아무도 없어야 함

⊕ 무릎 쏴

안정적인 발사를 위해서는 한쪽 무릎을 꿇은
자세를 취해야 한다. 소총으로 사격할 때와
같은 자세로 한쪽 무릎을 세우고 다른 쪽 무
릎은 땅에 닿게 해서 몸을 지탱한다.

왼쪽 발바닥, 오른쪽 발끝, 오른쪽 무릎을
땅에 닿게 그리면 체중이 실린 것처럼 역
동적으로 표현할 수 있음

대전차 유탄발사기 : RPG-7

1960년대 소련이 개발했다. 소련군이
채택하면서 공산권 국가에서 많이 사용
했다. 단순한 구조로 다루기 쉽고 저렴
하기 때문에 개발도상국에도 널리 보급
되었다.

수류탄

수류탄의 투척 방법은 스파이라고 해서 다르지 않다. 육군의 일반 병사와 마찬가지로 기본적인 방법에 따라 투척한다. 수류탄은 폭발할 때까지 일정한 시간이 소요된다. 따라서 너무 빨리 던지면 적이 주워서 되던질 수도 있다. 적지에 닿았을 때 타이밍 좋게 폭발하도록 던져야 한다.

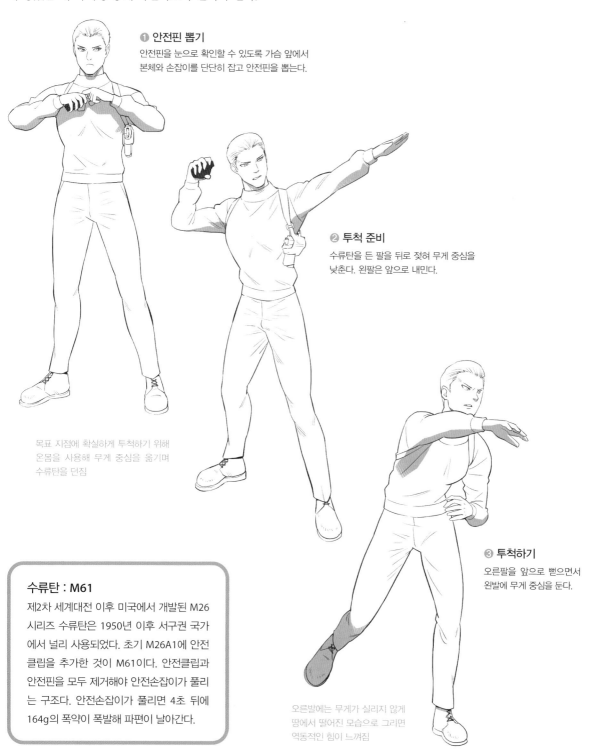

❶ 안전핀 뽑기
안전핀을 눈으로 확인할 수 있도록 가슴 앞에서
본체와 손잡이를 단단히 잡고 안전핀을 뽑는다.

❷ 투척 준비
수류탄을 든 팔을 뒤로 젖혀 무게 중심을
낮춘다. 왼팔은 앞으로 내민다.

목표 지점에 확실하게 투척하기 위해
온몸을 사용해 무게 중심을 옮기며
수류탄을 던짐

❸ 투척하기
오른팔을 앞으로 뻗으면서
왼발에 무게 중심을 둔다.

오른발에는 무게가 실리지 않게
땅에서 떨어진 모습으로 그리면
역동적인 힘이 느껴짐

수류탄 : M61
제2차 세계대전 이후 미국에서 개발된 M26
시리즈 수류탄은 1950년 이후 서구권 국가
에서 널리 사용되었다. 초기 M26A1에 안전
클립을 추가한 것이 M61이다. 안전클립과
안전핀을 모두 제거해야 안전손잡이가 풀리
는 구조다. 안전손잡이가 풀리면 4초 뒤에
164g의 폭약이 폭발해 파편이 날아간다.

《제5전선》 짐 펠프스

뛰어난 한 명의 스파이가 초인적으로 활약해 임무를 수행하는 것만이 스파이의 역할이 아니다. 오히려 여러 명의 스파이가 팀플레이를 하는 것이 스파이 본연의 활동이라고 할 수 있다.

짐 펠프스는 미국 정부가 직접 손을 댈 수 없는 극비 임무를 수행하는 비밀 첩보 부대 IMF(Impossible Missions Force)의 리더다.

팀에 내려지는 지령은 기밀유지를 위해 간접적으로 전달된다. 펠프스는 사전에 지시된 전달 장소로 가서 소형 테이프 레코더와 임무를 위한 사진이나 지도 등의 자료를 입수한다. 테이프 레코더를 재생하면 "좋은 아침, 미스터 펠프스"라는 인사말로 시작해 임무에 관한 개요와 목적을 알려준다. 그리고 "당신이나 당신의 멤버가 붙잡히거나 죽어도 장관님은 관여하지 않을 것"이라는 대사로 마무리된다. 레코더는 탑재된 소형 폭탄이 폭발하거나 내부에 설치된 발화 장치가 작동해 자동으로 소멸된다. 명석한 두뇌를 가진 펠프스는 임무 내용을 완전히 파악하고 자료를 바탕으로 작전을 세워 멤버들과 함께 행동을 개시한다.

펠프스가 이끄는 멤버들도 저마다 특별한 능력을 가진 뛰어난 요원들이다.

- 롤린 핸드＝배우. 신분을 위장하는 능력이 뛰어나며 다양한 얼굴과 목소리를 낼 수 있다. 또한 마술 실력도 대단하다.
- 패리스＝롤린 핸드의 후임으로 변장과 목소리 변조의 달인이다.
- 시나몬 카터＝한때 잡지 표지를 장식했던 전직 모델. 간호사 자격을 가지고 있으며 미모를 살려 중요한 인물에게 접근한다.
- 바니 콜리어＝콜리어 일렉트로닉스의 사장이자 뛰어난 엔지니어. 작전에 사용할 특수 장비의 개발 및 제작을 담당한다. 적지에 잠입해 공작이나 수사 활동도 한다.
- 윌리 아미티지＝전 역도 세계 챔피언. 괴력을 가지고 있으며 작전에 필요한 장비를 운반하거나 설치하는 일을 담당한다.

※시즌 1의 리더는 댄 브리그스였다.

펠프스가 변장하고 적지에 잠입할 때도 많다. 하지만 그의 가장 큰 능력은 위에서 설명한 능력자들을 이끄는 리더십이다.

등장 작품

TV 시리즈 (주연: 피터 그레이브스)
《제5전선 Mission: Impossible》 총 171회 (1966～1973)

15년 뒤 후속 시리즈 《돌아온 제5전선》이 제작되었지만 짐 펠프스 이외는 새로운 멤버들이 투입되었다. 톰 크루즈 주연을 맡은 《미션 임파서블》 시리즈의 배경이 된 작품이기도 하다.

글 : 이토 류타로 / 일러스트 : 나가이와 다케히로

CHAPTER 04

SECRET WEAPONS
OF A SPY

스파이의 비밀 장비

특수 개조된 스포츠카, 장비가 숨겨진 아타셰케이스 등 비밀 장비는 스파이 콘텐츠에 있어 묘미라 할 수 있다. 스파이가 활약했던 제2차 세계대전 이후 1940년대부터 70년대까지 그 시대만의 특별한 아이템을 중심으로 소개한다.

스파이 활동은 전 세계 곳곳에서 벌어진다. 상황에 따라 다양한 자동차를 이용한다. 시간에 쫓기는 스파이가 타는 자동차는 빨라야 하기 때문에 주로 고성능 스포츠카를 선호한다.

⊕ 애스턴 마틴 DB5 : 비밀 장비 살펴보기

1963년 영국 애스턴 마틴에서 개발한 스포츠카다. 4,000cc 직렬 6기통 엔진을 탑재해 고성능 모델은 300마력이 넘는 출력으로 230km/h가 넘는 속도를 낸다.

영국 첩보 기관은 이 스포츠카를 스파이용으로 개조했다. 레이더, 기관총, 방탄 실드, 오일 분사기, 연막 장치, 타이어 슬래셔 등 다양한 장비를 추가해 소속 요원에게 제공하고 있다.

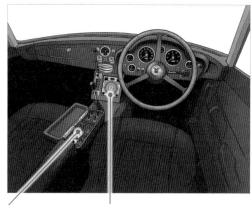

컨트롤 패널
비밀 장비를 조작하는 패널이 암 레스트 안에 숨겨져 있다.

레이더 스크린
플랩이 올라가면 나타난다. 자동 추적 장치를 통해 적의 차량을 추적할 때 사용한다.

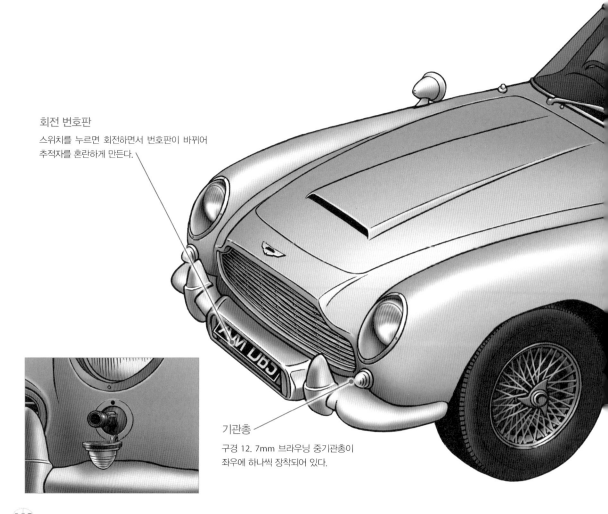

회전 번호판
스위치를 누르면 회전하면서 번호판이 바뀌어 추적자를 혼란하게 만든다.

기관총
구경 12. 7mm 브라우닝 중기관총이 좌우에 하나씩 장착되어 있다.

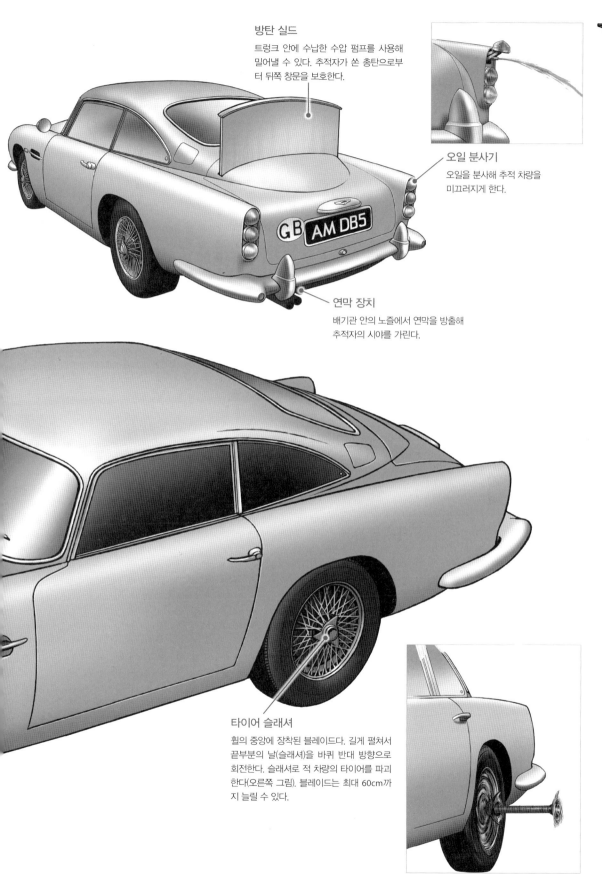

방탄 실드
트렁크 안에 수납한 수압 펌프를 사용해 밀어낼 수 있다. 추적자가 쏜 총탄으로부터 뒤쪽 창문을 보호한다.

오일 분사기
오일을 분사해 추적 차량을 미끄러지게 한다.

연막 장치
배기관 안의 노즐에서 연막을 방출해 추적자의 시야를 가린다.

타이어 슬래셔
휠의 중앙에 장착된 블레이드다. 길게 펼쳐서 끝부분의 날(슬래셔)을 바퀴 반대 방향으로 회전한다. 슬래셔로 적 차량의 타이어를 파괴한다(오른쪽 그림). 블레이드는 최대 60cm까지 늘릴 수 있다.

⊕ 토요타 2000GT

1960년대 후반 일본 토요타가 야마하 모터와 공동 개발한 스포츠카다.
기본 설계를 토요타가 담당했으며 세부 설계와 고성능화를 야마하가 맡
아서 완성했다. 1,988cc 직렬 6기통 엔진이며 150마력의 출력으로
200km/h가 넘는 속도를 낸다. '일본 최초의 슈퍼카'로 평가 받았
다. 오픈톱 모델(오른쪽 그림)은 정식으로 출시된 것이 아니다.
영국 첩보 기관이 일본에서 활동하기 위해 독자적으로
개조한 것으로 보인다.

⊕ 재규어 E-타입

1961년 영국 재규어에서 개발한 스포츠카다. 공기역학적으로 성능을 높이기 위한 유려한 실루엣을 가졌다. 그래서 '역사상 가장 아름다운
자동차'라고도 불린다. 외형의 아름다움뿐만 아니라 3,781cc 직렬 6기통 엔진으로 최고 속도 240km/h라는 빠른 속도를 자랑한다. 오픈톱
인 로드스터와 지붕이 달린 쿠페 두 가지 모델이 있다.

⊕ 로터스 에스프리

1976년 영국 로터스에서 처음으로 개발한 슈퍼 스포츠카다. 평평하게 만들어진 미래적인 외형의 첫 번째 모델은 2,000cc 직렬 4기통 엔진을 탑재했다. 최고 속도는 222km/h로 로터스 차량답게 우수한 코너링 성능을 자랑한다. 영국 첩보 기관은 놀랍게도 이 자동차를 개조해 수중 항행을 할 수 있게 만들었다. 이 밖에 시멘트 살포기, 지대공 미사일, 소형 어뢰, 소형 폭뢰 등도 추가해 특수 차량으로 사용했다.

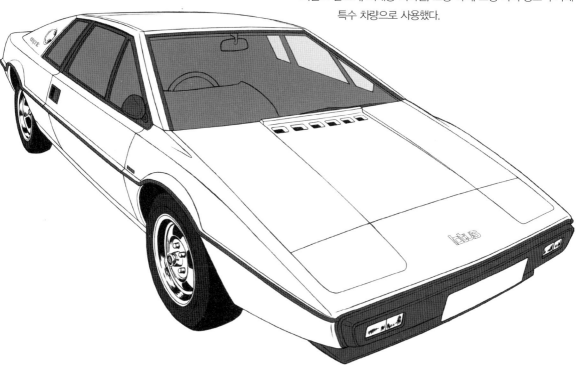

⊕ 포드 머스탱 마하1

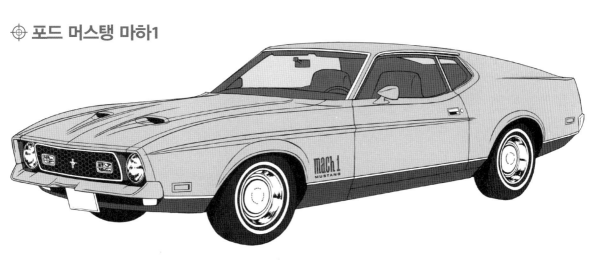

1960년대 미국 포드에서 개발한 스포츠카로 71년 대형화, 고성능화된 모델이 등장했다. '마하 1'로 불린 최고 성능 모델은 7,033cc V8 엔진을 탑재한 미국 자동차다운 몬스터 머신이다. 최고 속도도 200km/h를 가뿐히 넘는다.

⊕ BMW 2002

1966년 독일 BMW에서 개발한 2도어 세단 02시리즈의 2,000cc 엔진을 탑재한 모델이다. 전면 중앙에 세로로 긴 타원형 두 개가 늘어선 키드니 그릴은 BMW 자동차를 상징하는 전통적인 디자인이다. 심플한 라인으로 이루어진 각진 형태는 독일답게 꾸밈없이 아름다우면서 견고하다. 1970년대에는 터보차저를 장착한 모델도 개발했으며 최고 속도는 200km/h를 넘는다.

⊕ 롤스로이스 팬텀 III

영국 롤스로이스는 1920년대에 개발한 대형 고급 승용차 팬텀을 생산하고 있었다. 30년대에는 3세대 모델 팬텀 III를 개발했다. 롤스로이스 최초의 V12 엔진을 탑재한 모델로 자동차 안에서 엔진 소리가 거의 들리지 않을 정도로 조용하다. 고급스러운 디자인과 편안한 승차감 덕분에 VIP가 이동할 때 주로 사용되었다. 그들을 경호하기 위해 스파이가 동승하는 경우가 많다.

⊕ 랜드로버 레인지로버

1970년대 영국 랜드로버에서 개발한 고급 사륜 구동 자동차다. 오프로드 주행 성능과 고급 승용차 수준의 승차감을 모두 가진 자동차로 개발되었다. 견고한 차체에 3,500cc V8 엔진을 탑재해 오프로드도 어렵지 않게 주행해 낸다. 덕분에 황야를 주행하기에 제격이다.

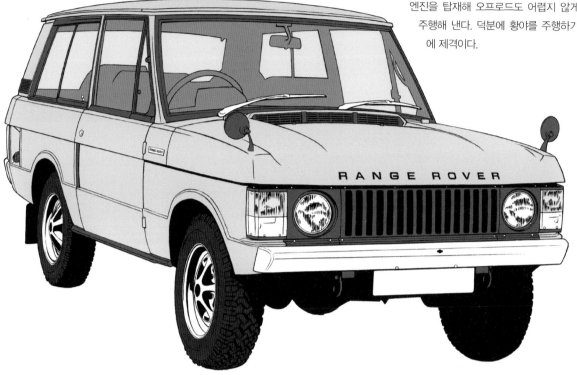

⊕ 폭스바겐 T1

1950년대 독일 폭스바겐(VW)에서 개발한 상용차다. 여러 나라에서 다양한 이름으로 부르는데, 바겐 버스도 그 중 하나다. 원래 폭스바겐 비틀 레이아웃을 바탕으로 만든 원박스카 형태로 시작했으며 이후 개량 모델을 개발해 나갔다. 작고 견고하며 운전하기 편하다는 평판을 얻어 해외로 널리 수출되었다. 세계적으로 보급되면서 비밀 조직이나 테러리스트 집단이 사용하기도 했다.

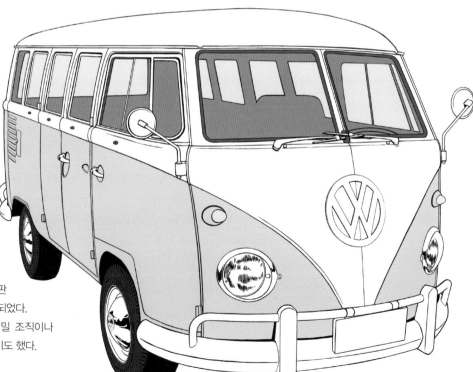

스파이의 오토바이

자동차보다 좁은 데서도 방향을 바꾸기 쉬운 오토바이는 임무에 따라 편리한 이동 수단이 된다. 스피드가 요구될 경우에는 온로드 스포츠형, 비포장도로나 황야를 달릴 경우 오프로드형 오토바이를 이용한다.

⊕ BSA A65 라이트닝

1960년대 영국에서 만들어진 온로드형 오토바이다. 제조사인 BSA는 버밍엄 소형 무기(Birmingham Small Arms)의 약자이다. 다시 말해 총기 제조사들이 오토바이 개발에도 나선 것이다. 654cc 엔진을 탑재해 최고 속도는 180km/h에 달한다. 확인되지 않은 정보지만 양쪽에 로켓 런처를 두 개씩 장착한 무장형 모델이 존재한다는 말도 있다.

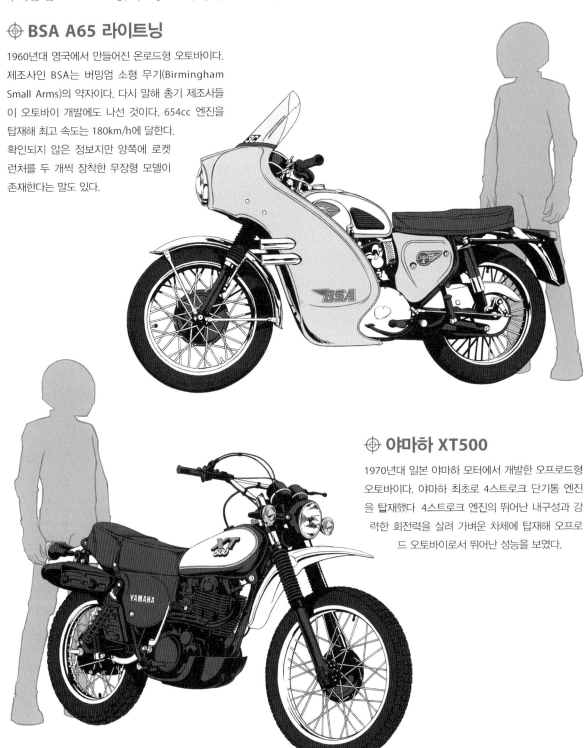

⊕ 야마하 XT500

1970년대 일본 야마하 모터에서 개발한 오프로드형 오토바이다. 야마하 최초로 4스트로크 단기통 엔진을 탑재했다 4스트로크 엔진의 뛰어난 내구성과 강력한 회전력을 살려 가벼운 차체에 탑재해 오프로드 오토바이로서 뛰어난 성능을 보였다.

스파이의 비행 장비 01

비행기나 헬리콥터는 준비하려면 일이 너무 커진다. 은밀하게 행동하기에는 적합하지 않다. 그래서 스파이는 1인승 소형 비행 장비를 선호한다.

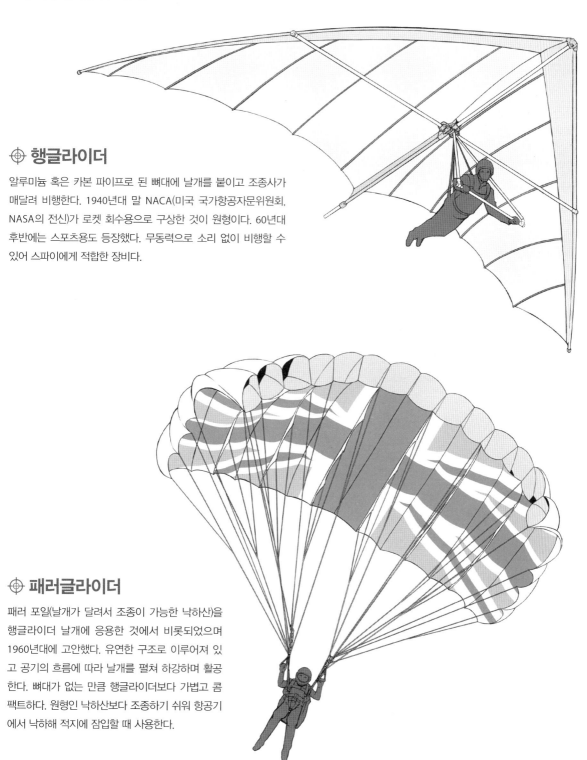

◈ 행글라이더

알루미늄 혹은 카본 파이프로 된 뼈대에 날개를 붙이고 조종사가 매달려 비행한다. 1940년대 말 NACA(미국 국가항공자문위원회, NASA의 전신)가 로켓 회수용으로 구상한 것이 원형이다. 60년대 후반에는 스포츠용도 등장했다. 무동력으로 소리 없이 비행할 수 있어 스파이에게 적합한 장비다.

◈ 패러글라이더

패러 포일(날개가 달려서 조종이 가능한 낙하산)을 행글라이더 날개에 응용한 것에서 비롯되었으며 1960년대에 고안했다. 유연한 구조로 이루어져 있고 공기의 흐름에 따라 날개를 펼쳐 하강하며 활공한다. 뼈대가 없는 만큼 행글라이더보다 가볍고 콤팩트하다. 원형인 낙하산보다 조종하기 쉬워 항공기에서 낙하해 적지에 잠입할 때 사용한다.

⊕ HZ-1 에어로사이클

1950년대 미군은 정찰용 1인승 소형 헬리콥터를 개발하는 데 힘썼다. 그 중 하나가 HZ-1 에어로사이클이다. 모터보트용 선외기를 활용한 40마력 엔진을 탑재했으며 순항 속도 89km/h로 45분간 비행할 수 있다. 탑승자가 무게 중심을 옮기면서 조종한다. 그러나 유감스럽게도 실용화까지 이르지 못했다.

⊕ VZ-1 포니

HZ-1과 마찬가지로 1950년대에 미군이 개발을 시도한 1인승 소형 헬리콥터이다. 이것도 40마력 엔진을 탑재했으며 프로펠러는 원형 덕트에 설치되어 있다. 탑승자가 덕트 위에 서는 형태다. 그러나 결국 VZ-1도 개발이 중단되어 1인승 소형 헬리콥터를 실용화하는 계획은 아쉽게도 실패로 끝났다. 만약에 성공했다면 분명히 스파이나 특수 부대원에게 유용한 비행 장비가 되었을 것이다.

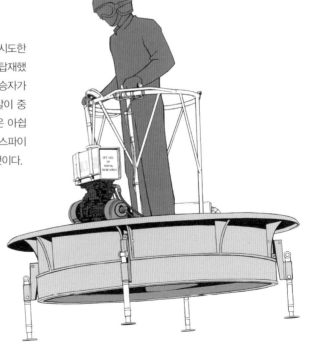

스파이의 수중 장비

적의 거점이 물가나 해안에 있으면 수중 이동용 장비가 필수다. 수상에서 이동할 때는 특히 감시를 잘 피해야 한다. 따라서 잠수해서 접근한 다음 잠입하는 것이 좋다.

◈ 수중 스쿠터

전동 모터로 구동해 프로펠러로 나아가는 1인승 수중 추진기다. 탑승자는 자급식 잠수 장치(스쿠버)를 착용하고 본체를 손으로 잡는다. 최고 속도는 10km/h 정도로 사람이 수영하는 것보다 빠르다. 체력을 소모하지 않고 물속을 이동할 수 있다.

다만 배터리 용량에 제한이 있어 연속 가동 시간은 3시간 정도뿐이기 때문에 근거리만 이동할 수 있다.

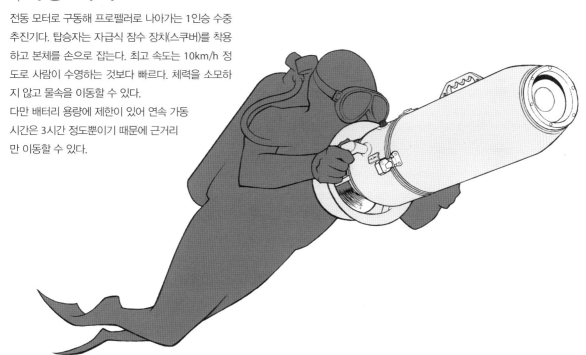

◈ 미니 잠수정

전동 모터로 구동하는 잠수 카누로 수상과 수중 모두 이동이 가능하다. 모터로 움직이지 않고 안에 수납되어 있는 노를 사용하거나 조립식 돛대를 세워서 항해할 수도 있다. 수상에서는 최고 속도 8km/h로 항속 거리 19km/h, 순항 속도 5km/h로 항속 거리는 64km다. 한편 수중에서는 3km/h로 이동하며 수심 15m까지 잠수할 수 있다. 탑승자는 잠수복과 스쿠버를 착용한다. 적의 배에 접근해 배를 파괴하거나 적지의 해안에 상륙한다.

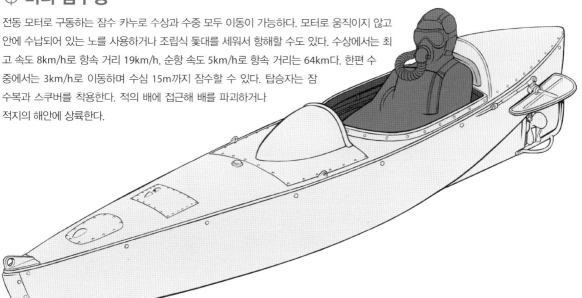

스파이가 임무를 수행하기 위해 사용하는 다양한 비밀 장비들은 그야말로 스파이 도구라고 할 수 있다. 이러한 도구들은 평범한 물건으로 교묘하게 위장되어 일상생활 곳곳에 숨어 있다.

⊕ 아타셰케이스

영국 첩보 기관이 소속 요원에게 지급하는 아타셰케이스다. 얼핏 보면 평범한 가방이지만 곳곳에 스파이가 사용하는 도구를 수납하는 공간이나 다양한 장치가 설치되어 있다.

탄환 튜브

케이스 프레임에 내장된 튜브에 탄환 20발이 들어간다. 튜브 끝부분에 은색 마개를 끼워 위장한다. 마개를 풀면 튜브를 꺼낼 수 있다.

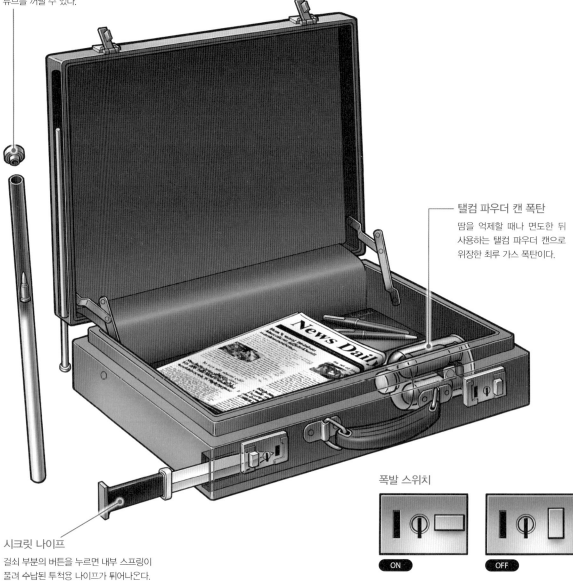

탤컴 파우더 캔 폭탄

땀을 억제할 때나 면도한 뒤 사용하는 탤컴 파우더 캔으로 위장한 최루 가스 폭탄이다.

시크릿 나이프

걸쇠 부분의 버튼을 누르면 내부 스프링이 풀려 수납된 투척용 나이프가 튀어나온다.

폭발 스위치

ON

OFF

이 케이스는 걸쇠를 수평 방향으로 90도 돌려서 여는 방식이다. 다만 이러한 조작 없이 걸쇠를 당겨서 열면 자기 센서가 작동해 탤컴 파우더 캔에 들어 있는 최루 가스 폭탄이 폭발한다.

⊕ 하드케이스 무전기

무전기를 숨겨서 들고 다니는 하드케이스다. 이 아이디어는 1930년대 후반 독일과 프랑스 첩보 기관에서 도입되었다. 초기 모델은 크기가 크고 감도가 좋지 않았다. 하지만 시간을 거치며 점점 작아지면서 통신 성능도 향상되었다. 통신은 음성보다 광범위하게 도달하는 모스 부호를 사용한다.

헤드폰

모스 전신기

⊕ 아타셰케이스 무전기

1950년대에 들어서면서 무전기는 아타셰케이스에 들어갈 정도로 작아졌다. 일러스트는 1960년대 CIA가 쿠바에서 활동하는 요원에게 제공한 아타셰케이스 무전기다. 중량은 9.5kg, 수신 범위는 480∼4,800km다.

안테나 단자

튜닝 다이얼

밴드 스위치

이어폰

모스 개폐 장치

전원 플러그

⊕ 에니그마 암호 장치

에니그마는 제2차 세계대전 중 독일이 개발한
암호 통신 장치다. 명칭은 그리스어 '수수께끼'
에서 유래했다. 당시 널리 쓰이던 모스 부호를
암호화해 송수신했다.

연합국은 에니그마로 만든 암호 통신을 해독하
는 데 성공하지 못했다. 하지만 폴란드를 통해
에니그마를 입수한 영국이 해독에 성공했다. 감
청한 암호를 해독한 정보는 'Ultra 정보'라고 불
렸다. Ultra 정보의 존재는 전쟁 중이나 전쟁이
끝난 이후에도 오랜 시간 동안 극비 사항이었다.

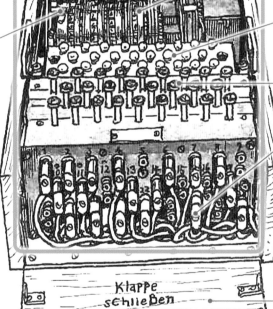

예비 백열 전구

덮개

예비 플러그

고정 플러그

회전자

암호 문자가 보이는 창

램프보드

회전자 해제 레버

키보드

플러그보드
플러그보드의 배선은
보안을 위해 정기적으
로 변경함

프런트 패널

▲ 에니그마를 사용하는 독일군

램프보드 위에 설치해
빛을 차단하는 필터

에니그마의 구조

에니그마의 보안성은 키 세팅이 포인트다.
같은 기계를 가지고 있어도 이 키 세팅을
모르면 암호를 해독할 수 없다.

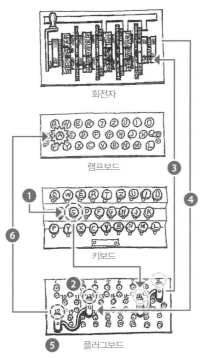

회전자

램프보드

> **원문 'S'를 암호 'A'로
> 변환하는 방법**

① 원문의 첫 글자를 누른다. 여기서는 설명을
위해 'S'를 입력한다.

② 'S'의 전기 신호가 '16'으로 흘러 '9'로 전달
되는데 이 단계에서 문자가 변환된다.

키보드

플러그보드

③ '9'에서 전달된 신호가 세 개의
회전자를 통과할 때마다 경로
를 바꿔 마지막 회전자에 도달
하면 다시 각 회전자를 통과해
되돌아온다. 이 과정에서 문자
가 여덟 번이나 변환된 셈이다.

④ 전기 신호가 다시 플러그보드
로 돌아온다.

⑤ '12'로 돌아온 전기 신호는 '18'
로 흘러 램프보드로 전달된다.

⑥ 전기 신호가 램프보드로 전달
되어 'A'의 램프가 켜진다. 이렇
게 해서 문자가 암호화된다. 이
과정을 반복해 원문을 암호화
하는 것이다.

⊕ 에니그마 사용법

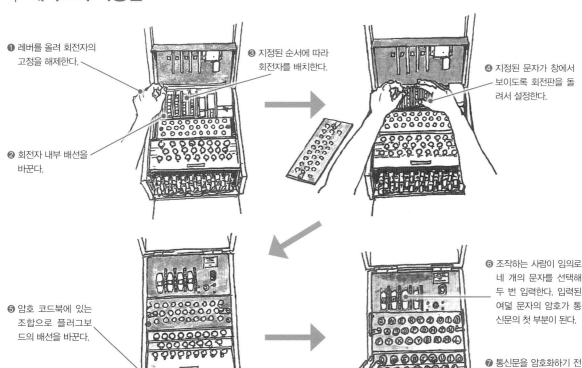

① 레버를 올려 회전자의
고정을 해제한다.

② 회전자 내부 배선을
바꾼다.

③ 지정된 순서에 따라
회전자를 배치한다.

④ 지정된 문자가 창에서
보이도록 회전판을 돌
려서 설정한다.

⑤ 암호 코드북에 있는
조합으로 플러그보
드의 배선을 바꾼다.

⑥ 조작하는 사람이 임의로
네 개의 문자를 선택해
두 번 입력한다. 입력된
여덟 문자의 암호가 통
신문의 첫 부분이 된다.

⑦ 통신문을 암호화하기 전
이 네 개의 문자가 창에
나타나도록 설정한다.

◈ 초소형 카메라

스파이의 중요한 임무는 정보를 훔치는 것이다. 정공법으로는 얻을 수 없어 다양한 도구에 소형 카메라를 설치해서 정보를 입수했다. 아래는 냉전기 미국 CIA나 소련 KGB가 사용한 카메라의 일부다.

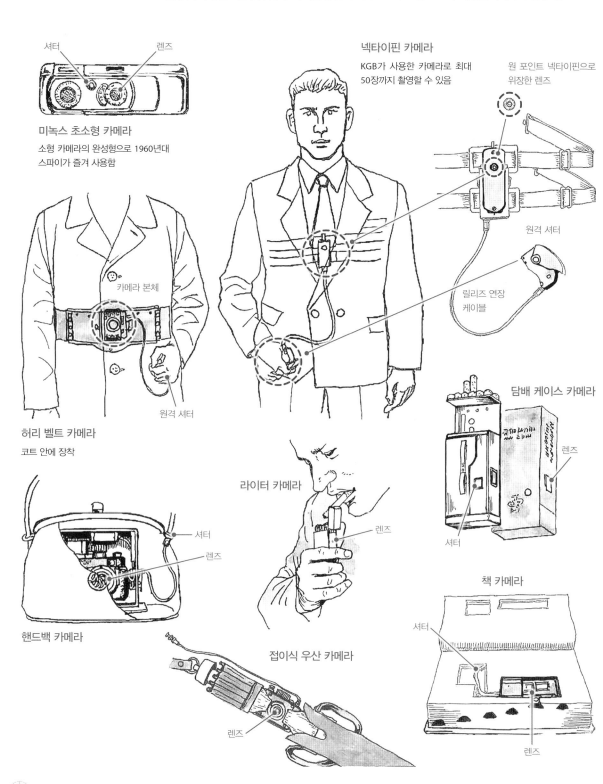

셔터
렌즈

미녹스 초소형 카메라
소형 카메라의 완성형으로 1960년대 스파이가 즐겨 사용함

넥타이핀 카메라
KGB가 사용한 카메라로 최대 50장까지 촬영할 수 있음

원 포인트 넥타이핀으로 위장한 렌즈

원격 셔터

릴리즈 연장 케이블

카메라 본체

원격 셔터

허리 벨트 카메라
코트 안에 장착

담배 케이스 카메라
렌즈
셔터

셔터
렌즈

핸드백 카메라

라이터 카메라
렌즈

접이식 우산 카메라
렌즈

책 카메라
셔터
렌즈

⊕ 도청기

도청기는 정보 수집을 위해 필수적인 장비다. 곳곳에 설치되어 있을 가능성이 많다. 특히 전원이 필요 없는 모델은 반영구적으로 사용할 수 있다. 정보를 지키기 위해 실내에서는 기밀 사항을 말하지 않아야 한다.

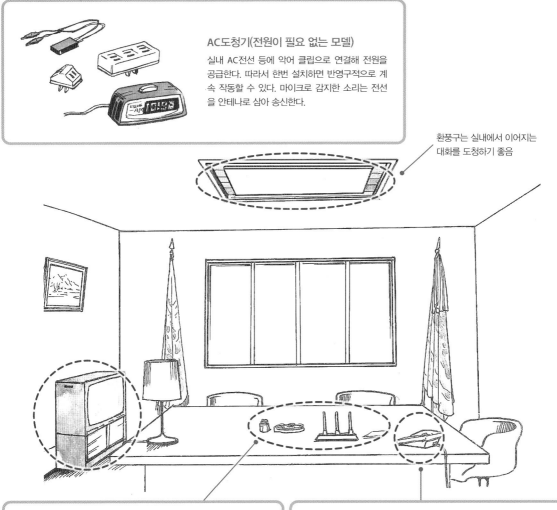

AC도청기(전원이 필요 없는 모델)
실내 AC전선 등에 악어 클립으로 연결해 전원을 공급한다. 따라서 한번 설치하면 반영구적으로 계속 작동할 수 있다. 마이크로 감지한 소리는 전선을 안테나로 삼아 송신한다.

환풍구는 실내에서 이어지는 대화를 도청하기 좋음

건전지 내장형 건전지를 전원으로 송신한다. 수명은 최대 일주일 정도다. 실제 펜이나 계산기로도 사용할 수 있다.

계산기 도청기

펜 도청기

전화 도청기
전화선을 안테나로 삼아 수화기를 들고 있을 때 음성을 송신한다.

콘크리트 마이크
옆방에서 나는 소리를 마이크로 감지할 수 있다. 불필요한 노이즈를 차단하는 기능이 있으며 전파를 사용하지 않아 쉽게 발견되지 않는다.

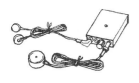

악어 클립형
악어 클립으로 도청하려는 전화 회선에 접속한다. 전화 회선을 전원으로 삼아 반영구적으로 작동한다.

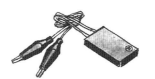

퓨즈형
퓨즈나 모듈러 케이블 중계기처럼 생긴 도청기다. 겉모습만 보고 발견하는 것은 거의 불가능하다.

ILLUST MAKING 01

일러스트 메이킹 01 : daito / 작업 도구 : Paint Tool SAI

카메라를 준비한다. 핸드폰 카메라를 사용해도 좋다. 개인적으로 무기물을 정확하게 그리는 것을 좋아한다. 하지만 아무것도 없는 상태에서 자동차를 그리기는 어렵다. 그래서 기본적으로 직접 촬영한 사진을 트레이싱해서 그린다.

❶ 현장에 가서 사진을 촬영한다.

실제로 존재하는 사물을 그릴 때는 적극적으로 취재하러 다니는 것이 좋다. 그리고 사진을 촬영한 다음 사진을 바탕으로 그려 보자. 이 과정이 작업의 기본이다. 만화가나 프로 일러스트레이터 중에서도 이런 방식으로 그리는 사람이 많을 것이다.

아무것도 없는 상태에서 그리든 인터넷 자료만 참고해서 그리든 사실 그림을 보는 사람들은 신경 쓰지 않는다. 시간을 얼마나 쏟더라도 세세한 부분을 정확하게 그리지 못하면 좋은 일러스트라고 할 수 없다. 직접 취재하며 사진을 촬영하는 것이 가장 정확하고 효율적인 방법이다.

또한 실물을 보면 그 사물의 세세한 부분이나 분위기를 직접 느낄 수 있다. 그림을 그리는 데 있어서 아주 중요한 부분이라고 생각한다.

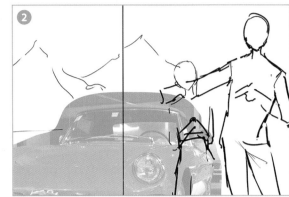

촬영한 사진을 불러온다. 투명도를 조절한 다음에 캐릭터를 배치하고 러프 스케치를 그린다.

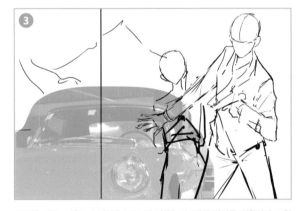

구도를 정하고 러프 스케치를 조금 더 다듬는다. 체격 차이를 정확하게 표현하기 위해 인물을 조정한다.

❸의 단계보다 러프를 더 세세하게 다듬는다. 제목의 위치도 생각하며 그린다.

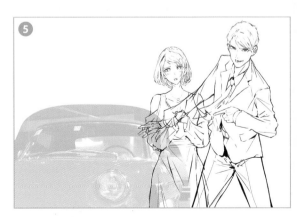

캐릭터의 얼굴이나 세세한 부분도 조금 더 그려 나간다.

⑥에서 그린 러프 스케치를 따라 깔끔하게 선을 긋는다. 러프 스케치를 바탕으로 선화를 그린다.

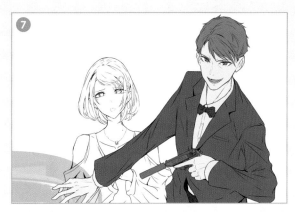

선화 그리기를 마치면 채색의 기초가 되는 밑색을 칠한다.

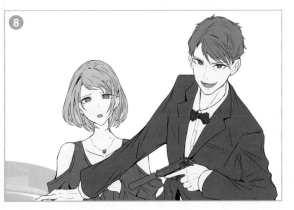

캐릭터와 자동차 컬러의 균형을 생각한다. 두 캐릭터의 머리카락과 자동차 컬러가 겹치지 않도록 한다.

음영을 넣는다. 음영을 많이 표현할수록 일러스트 전체의 밀도가 높아진다. 사람마다 취향이 다르지만 개인적으로 밀도가 높은 일러스트를 좋아한다.

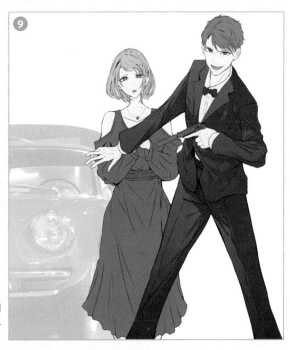

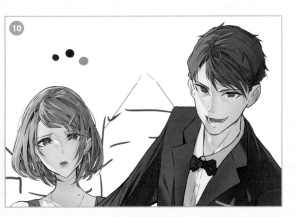

같은 방식으로 피부, 눈동자, 머리카락 등에도 음영을 넣는다.

하이라이트나 환경광 및 반사광 등을 맨 위 레이어에서 추가한다. 이때 [합성 모드-스크린] 등을 사용한다.

→ P.132에 계속

⊕ 옷 그리는 법

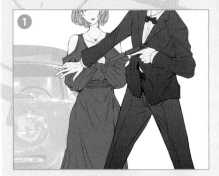

위에서 아래로 갈수록 짙어지게 슈트에 그러데이션을 넣는다. 이때 그러데이션은 위아래를 한 번에 넣지 않는다. 슈트 재킷과 팬츠를 나눠서 작업하는데 그러데이션은 팬츠부터 넣는 것이 포인트다. 그렇지 않으면 팬츠가 너무 짙어지기 때문에 주의해야 한다.

그림자를 칠할 때는 가장자리 부분만 짙게 칠해 돋보이도록 한다.

그림자 안쪽으로 블루 계열의 컬러를 조금 섞어서 칠한다. 이렇게 하면 반사광 같은 투명감이 더해진다. 단 너무 많이 칠하지 않도록 적절하게 조절하며 칠해 보자.

그림자를 칠할 때 위 그림과 같이 가장자리와 그러데이션의 균형을 신경 써야 한다. 두 가지 포인트를 생각하며 칠하면 원단 느낌을 표현할 수 있다. 이 부분을 어떻게 표현하는지에 따라 일러스트 전체의 완성도가 결정된다고 해도 과언이 아니다.

⊕ 권총 그리는 법

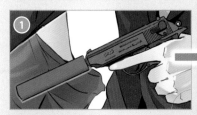

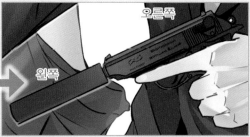

총은 왼쪽에서 오른쪽으로 그러데이션을 넣는다. 총 전체에 그러데이션을 넣어 금속의 질감을 표현한다.

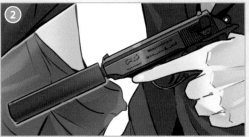

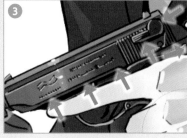

총의 중앙에 하이라이트를 조금 더한다.

왼쪽 그림과 같이 하이라이트를 더해 총의 입체감을 표현한다. 또한 태양의 반대 방향에 블루 컬러로 하이라이트(화살표 부분)를 추가해 지면에서 반사되는 빛을 표현한다.

⊕ 자동차 그리는 법

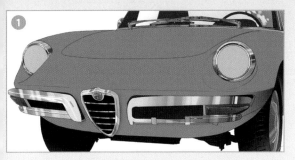

금속 범퍼는 자동차 일러스트의 완성도를 좌우하는 중요한 부분이다.

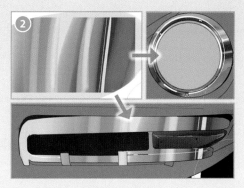

먼저 위 그림과 같이 블랙과 화이트 계열의 컬러를 칠한다.
이때 흐림 효과가 있는 브러시를 사용한다.

하이라이트와 그림자를 넣어 입체감을 표현한다. 마지막에는 [합성 모드-
더하기(발광)] 레이어를 추가해 금속 느낌을 표현한다.

헤드라이트를 그린다. 난이도
가 높은 부분이라 시행착오를
거듭하면서 어떻게든 만족스
럽게 완성했다. 이 부분만 3시
간 정도 걸렸다. 말로 설명하
기는 어려워서 과정을 담았으
니 그림을 보고 참고하길 바
란다.

보닛의 윤곽선을 따라 하이라이트를 넣어 입체감을 강조한다.

위 그림과 같이 차체 가장자리에 블루 컬러를 더해서 입체감을 표현한다.

타이어를 비롯해 자동차의 아래 부분에 블루 컬러를 흐리게 넣는다. 이때 차
체의 윤곽선을 따라 칠한다.

그림자 부분에 퍼플 계열의 컬러를 칠한다. 블랙에 가까운 컬러는 너무 눈
에 띄어서 주의해야 한다. 차체 가장자리에 옐로와 오렌지의 중간 컬러로
[합성 모드-스크린] 레이어를 가볍게 추가하면 완성이다.

옷이나 소품 등도 같은 방법으로 완성한다. 이로써 캐릭터는 완성되었다.

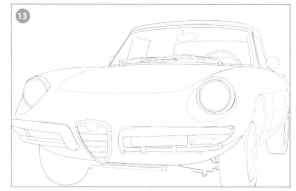

다음은 자동차를 그린다. 앞서 불러온 사진을 트레이싱한다.

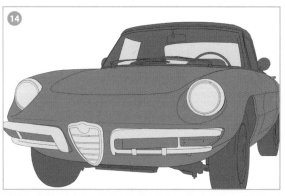

밑색을 입힌다. 이때 너무 원색에 가까운 컬러는 사용하지 않는다. 원색을 너무 많이 사용하면 일러스트의 완성도가 낮아질 수도 있다.

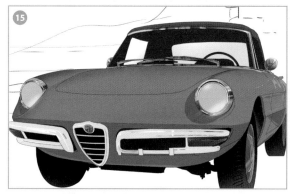

차체에 조금씩 음영을 넣는다. 이때 가장자리를 신경 쓰면서 칠하자.

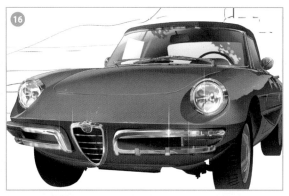

자동차가 거의 완성되었다. 범퍼의 금속 느낌을 돋보이게 하면 더욱 완성도 높은 일러스트가 된다.

아스팔트 느낌이 나도록 배경의 땅을 칠한다. 이때 질감을 잘 살리는 것이 중요하다.

배경에 건물을 추가한다. 무기물이나 인공 구조물은 기본적으로 굴곡이 없기 때문에 반드시 직선 도구를 사용해 그린다.

배경의 분위기와 잘 어울리는 요소를 추가한다.

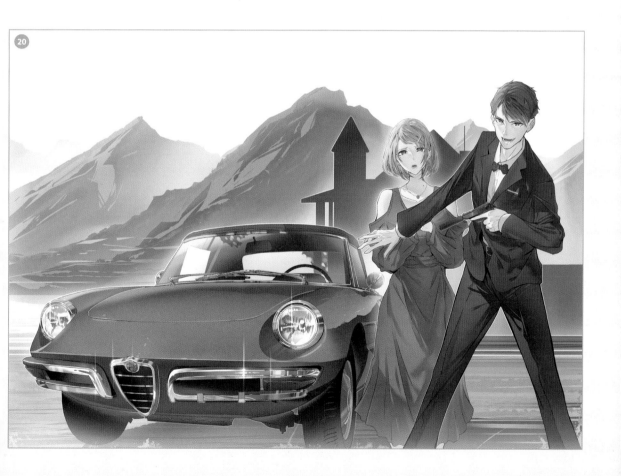

이 일러스트는 어디까지나 자동차와 캐릭터가 메인이다. 따라서 배경이나 건물은 너무 세세하게 그리지 않도록 주의했다. 자동차와 캐릭터의 존재감을 강조하기 위해 배경의 건물은 실루엣으로 처리했다. 또한 하늘은 하얗게 칠해 투명감을 표현했다. ⑲에서는 파란 하늘로 칠했지만 고민 끝에 투명감을 강조하고자 일부러 하얀 하늘로 칠했다.

ILLUST MAKING 02

일러스트 메이킹 02 : JUNNY / 작업 도구 : CLIP STUDIO PAINT EX

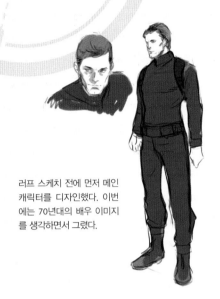

러프 스케치 전에 먼저 메인 캐릭터를 디자인했다. 이번에는 70년대의 배우 이미지를 생각하면서 그렸다.

처음에 대략적으로 그린 러프 스케치다. 70년대 첩보 액션을 떠올리며 오락 요소를 많이 담았다. 주제는 헬리콥터가 나오는 스파이 전투 장면이었는데 자동차나 군대 같은 첩보 액션 요소를 늘렸다.

❶의 러프 스케치를 바탕으로 선화를 그려 나간다. 이때 캐릭터나 사물마다 레이어를 새로 만들어서 나눈다. 이렇게 하면 나중에 마무리할 때 작업이 편해진다.

스파이, 악당, 여성 캐릭터는 겹쳐져 있지만 레이어는 나눠서 그린다. 스파이가 들고 있는 총은 레밍턴 M40(P. 78)을 참고해 그린 것이다. 이 단계에서 배경을 위한 원근선도 그린다.

헬리콥터, 자동차, 군대는 세세한 부분까지 적당히 그려서 구도를 정한다. 기계를 묘사할 때는 사진 자료 등을 참고하자. 단 기존의 이미지를 그대로 트레이싱하면 안 된다. 여러 이미지를 참고해 자신의 생각대로 직접 그려야 한다.

배경까지 그려서 선화를 완성한다.

레이어를 나눠 밑색을 칠한다. 각각의 레이어가 깔끔하게 다듬어졌다.

배경을 채색한다. 이제부터 악당의 얼굴(노란 화살표)을 채색하는 방법을 설명하려고 한다. 먼저 명암을 간단하게 구분해 칠한다.

얼굴의 어두운 부분에 다른 방향의 빛(검은 화살표)을 고려해 명암을 넣는다.

얼굴의 가장 어두운 부분에 강한 그림자를 칠한다. 이렇게 하면 포인트가 되어 일러스트가 뚜렷해진다.

다음은 스파이와 헬리콥터를 채색한다. 헬리콥터의 경계 부분은 조금 더 밝게 칠해 구분하기 쉽게 한다.

여성 캐릭터를 채색한다. 러프 스케치 단계에서 낙하산이 너무 눈에 띄어 컷을 분할하듯 테두리선을 넣었다.

자동차를 채색한다. 이 단계가 가장 까다롭다. 다양한 자료를 관찰해 실제 자동차 같은 느낌을 표현해야 한다. 스파이가 입고 있는 검은 옷과 컬러가 비슷해서 자동차는 약간 그레이 계열로 칠했다.

적의 군대는 레드 컬러를 바탕으로 칠했다. 하나의 요소이기 때문에 채도는 높지 않게 했다.

어느 정도 채색이 되었다. 이 단계에서는 컬러끼리 대립하는 느낌이 들 수 있다. 각 레이어마다 [색조 보정—컬러 밸런스]를 조절해 푸른 기를 추가했다.

각각의 선화 레이어와 채색 레이어를 결합하면서 마무리 작업에 들어간다. 빌딩은 전문 분야가 아니라서 시행착오를 거듭해 묘사했다. 좋은 일러스트를 그리기 위해서는 계속해서 고민하고 끈기 있게 그리는 것이 중요하다.

배경이 완성되면 스파이의 얼굴과 손을 채색해 마무리한다. 이 일러스트에서 가장 눈에 띄는 부분이므로 우선적으로 칠한다. 이때 메인 광원 외에 역방향에서 들어오는 환경광 등을 고려하면 입체감을 살릴 수 있다.

총, 부츠, 벨트도 채색해 마무리한다. 금속이나 딱딱한 질감의 물건은 하이라이트를 강하게 넣으면 질감이 살아난다. 이 또한 자료를 참고해서 그려 보자.

헬리콥터는 선화 단계에서 세세하게 그리면 작업이 편해진다.

자동차는 헤드라이트 위치 등을 미세하게 수정해 마무리한다.

여성 캐릭터에 음영을 넣는다. 일러스트의 정보량을 조절하기 위해 낙하산의 로프 등은 그리지 않았다.

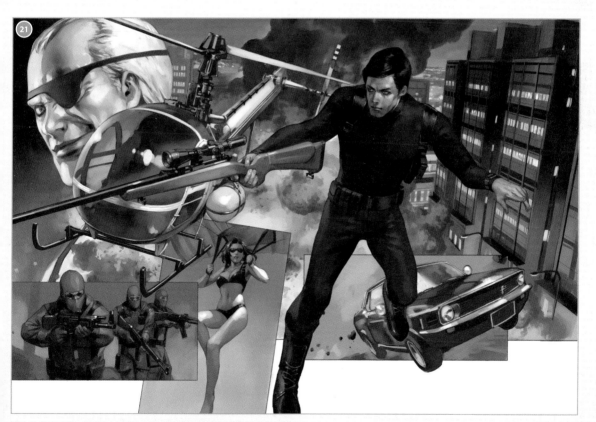

왼쪽 아래의 군대를 완성한다. 검은 부분을 강조해서 뚜렷하게 만들면 완성이다.

이 일러스트를 위해 옛날 스파이 영화 포스터 등을 참고하며 연구했다. 다만 기계 장치는 전문 분야가 아니기 때문에 어색한 부분도 있으니 너그러운 마음으로 봐주길 바란다.

PROFILES
ILLUSTRATORS

daito

평소에 총×여자, 철도×여자 그리는 것을 좋아한다. 최근에는 자동차×여자도 주로 그린다. 아무래도 무기물×여자 조합을 좋아한다는 것을 실감하고 있다.

표지 / P.002-003 / P.128-133

X(Twitter)	@daito2141
pixiv	901354

JUNNY

이번에 일러스트를 담당하게 되어서 역대 인기 스파이 영화의 포스터 등을 참고로 많은 연구를 했다. 내 그림은 어땠는지 궁금하다.

P.004-005 / P.134-137

X(Twitter)	@junny113
pixiv	17960

K.하루카

전문학교나 문화센터에서 강사로 활동한다. 만화나 일러스트도 그리며 취미에 푹 빠진 삶을 살고 있다.

P.006-007 / P.014-031

X(Twitter)	@haruharu_san

나가이와 다케히로

고이케 가즈오 학원 2기생으로 〈닛치모〉로 데뷔했다. 〈둥글고 올바른 장사를〉, 〈집에서 재해에 대비한다〉 등 주로 매뉴얼이나 컴플라이언스, 회사의 역사책에 그림을 그린다.

P.032 / P.066 / P.110

Facebook	https://www.facebook.com/profile.php?id=100024383198520
pixiv	49446417

우치다 유키

만화가이자 일러스트레이터. 전문학교 강사로 활동한다. 불고기를 좋아하며 강한 여성과 아저씨, 근육을 좋아한다.

P.034-065

X(Twitter)	@uchiuchiuchiyan
pixiv	465129

우에다 신

아오모리현 출생. 고마쓰자키 시게루에게 가르침을 받았다. 모델건 제조사인 MGC사에서 일하다가 지금은 밀리터리 일러스트레이터로 활동하고 있다.

P.068-071 / P.123-127

HP	https://uedashin.com/

KZM

프리랜서 일러스트레이터. 총기나 군용 장비와 캐릭터를 조합한 일러스트를 많이 그리고 있다.

P.072-073

X(Twitter)	@nyandgate_mil
pixiv	17539098

겐

총과 오토바이를 좋아한다. 이 책에서는 다양한 총을 그릴 수 있어서 좋았다. 좋아하는 스파이 영화는 《미션 임파서블 2》이다.

P.074-075 / P.078-079 / P.104-105

X(Twitter)	@InfernalAf25425
pixiv	16534

Samaru

무기를 좋아해서 최근에는 총과 여성 캐릭터 그림만 그리고 있다. X에서 공개하고 있으니 그림을 보러 와준다면 기쁠 것 같다.

P.076-077 / P.080-081

| X(Twitter) | @Samaru_ASGL |

U2D

평소에는 총을 든 여성 캐릭터를 메인으로 그림을 그리고 있다. 현실과 창작 사이의 활용하기 쉬운 포즈를 목표로 그렸다.

P.082-099

| X(Twitter) | @U2D14 |
| pixiv | 2962469 |

GEAR

총기, 자동차, 오토바이가 나오는 여성 캐릭터의 액션 장면 그리는 것을 좋아한다.

P.100-103 / P.106-109

| X(Twitter) | @gearBA50 |
| pixiv | 27612410 |

나카무라 준이치

프리랜서 일러스트레이터. 도쿄에 거주하며 SF, 호러, 판타지 장르의 그림을 많이 그리고 있다.

P.112-122

| X(Twitter) | @atomicbrain_j |
| HP | https://jun1n.sakura.ne.jp/ |

WRITERS

글/구성 협력
이토 류타로

프리라이터이자 게임 시나리오 작가. 일본 문예가 협회에 소속된 회원이다. 1990년대부터 가정용 게임기용, 2010년대부터는 스마트폰용 RPG 시나리오를 집필했다. 역사 잡지, 모형 잡지, 군사 잡지 등에서 기사를 집필하고 있다.

글/ 패션 감수
이이 아카리

문화학원대학 준교수. 도쿄대학 대학원, 팡테옹 소르본 대학교에서 복식 문화를 공부했다. 〈Harper's BAZAAR〉 편집부에서 근무한 뒤 패션 저널리스트로 활동하고 있다. 공동저서로 『패션 도시론』, 『모드 이야기(Histoires de la mode)』 등이 있다.

참고 문헌

小山内 宏(著)『拳銃画報 (写真で見る世界シリーズ)』(秋田書店, 1967) ／ キース・メルトン(著)『CIAスパイ装備図鑑 (ミリタリー・ユニフォーム)』(並木書房, 2001) ／ 上田 信＋毛利元貞(著)『コンバット・バイブル〈4〉情報バトル編』(日本出版社, 1999) ／ 竹内 徹(著), 佐藤 宣践 (監修)『ワールド柔道 世界で勝つための極意書』(ベースボール・マガジン社, 2022) ／ サミー・フランコ(著), 尾花 新(訳)『ザ・街殺術』(電子本ピコ第三書館販売, 2005) ／ マーク・マックヤング他(著)『ザ・秒殺術』(電子本ピコ第三書館販売, 2002) ／『DVD&動画配信でーた別冊 完全保存版 007ジェームズ・ボンドは永遠に』(KADOKAWA, 2021) ／『SCREEN5月号増刊 ぼくたちのスパイ映画大作戦』(ジャパンプリント, 2020) ／ リチャード・プラット(著), 川成 洋(訳)『スパイ事典 (「知」のビジュアル百科)』(あすなろ書房, 2006) ／ スタジオ・ハードDX(著)『武装キャラの描き方』(廣済堂出版, 2015) ／ スタジオ・ハードDX(著)『描ける! 銃 & ナイフ格闘ポーズスタイル図鑑』(MDNコーポレーション, 2012)

HOW TO DRAW SPY

스파이 그리기

초판 인쇄 2024년 5월 31일
초판 발행 2024년 5월 31일

지은이 이토 류타로 · 이이 아카리 · daito · JUNNY · K. 하루카 ·
　　　　　 나가이와 다케히로 · 우치다 유키 · 우에다 신 · KZM ·
　　　　　 겐 · Samaru · U2D · GEAR · 나카무라 준이치
옮긴이 일본콘텐츠전문번역팀
발행인 채종준

출판총괄 박능원
국제업무 채보라
책임번역 가와바타 유스케
책임편집 권새롬
디자인 김예리
마케팅 전예리 · 조희진 · 안영은
전자책 정담자리

브랜드 므큐
주소 경기도 파주시 회동길 230 (문발동)
투고문의 ksibook13@kstudy.com

발행처 한국학술정보(주)
출판신고 2003년 9월 25일 제406-2003-000012호
인쇄 북토리

ISBN 979-11-7217-308-1 13650

므큐는 한국학술정보(주)의 아트 큐레이션 출판 전문브랜드입니다.
무궁무진한 일러스트의 세계에서 가치 있는 정보를 수집하고 선별해 독자에게 소개한다는 뜻을 담고 있습니다.
'예술'이 가진 아름다운 가치를 전파해 나갈 수 있도록, 세상에 단 하나뿐인 책을 만들고자 합니다.

므큐 드로잉 컬렉션

일러스트 기초부터 나만의 캐릭터 제작까지!

최애를 위한 나만의 솜인형 옷 만들기

다큐트 외 1인 지음

손 · 발 해부학 드로잉

가토 고타 지음

최애를 닮은 나만의 솜인형 만들기

히라쿠리 아즈사 지음

효고노스케가 직접 알려주는 일러스트 그리기

효고노스케 지음

**메르헨 귀여운 소녀 그리기
동화 속 캐릭터 패션 디자인 카탈로그**

사쿠라 오리코 지음

**계절, 상황별 메르헨 소녀 그리기
동화 속 캐릭터 코디 카탈로그**

사쿠라 오리코 지음

**나만의 메르헨 캐릭터 그리기
다양한 테마 속 코스튬 카탈로그**

사쿠라 오리코 지음

**살아있는 캐릭터를 완성하는
눈동자 그리기**

오히사시부리 외 13인 지음

캐릭터를 결정짓는 눈동자 그리기

오히사시부리 외 16인 지음

수인X이종족 캐릭터 디자인

스미요시 료 지음

빌런 캐릭터 드로잉

가세이 유키미쓰 외 4인 지음

멋진 여자들 그리기

포키마리 외 8인 지음

의인화 캐릭터 디자인 메이킹

.suke 외 3인 지음

사쿠라 오리코 화집 Fluffy

사쿠라 오리코 지음

**돋보이는 캐릭터를 위한
여자아이 의상 디자인 북**

모카롤 지음

**판타지 유니버스
캐릭터 의상 디자인 도감**

모쿠리 지음

수인 캐릭터 그리기

야마히쓰지 야마 외 13인 지음

움직임이 살아있는 동물 그리기

나이토 사다오 지음

가모 씨의 귀여운 손그림 백과사전

가모 지음

환상적인 하늘 그리는 법

구메키 지음

**프로가 되는 스킬업!
배경 일러스트 테크닉**

사카이 다쓰야 · 가모카멘 지음

**나 혼자 스킬업! 바로 시작하는
배경 일러스트 메이킹**

다키 외 2인 지음

**아이패드 드로잉
with 어도비 프레스코**

사타케 슌스케 지음

**나도 한다! 아이패드로 시작하는
만화 그리기 with 클립스튜디오**

아오키 도시나오 지음

**The 감각적인 아이패드 드로잉
with 프로크리에이트 테크닉**

다다 유미 지음

**입문자를 위한 캐릭터 메이킹
with 클립스튜디오**

사이드랜치 지음

**사랑에 빠진
미소녀 구도 그리기**

구로나마코 외 4인 지음

BL 커플 캐릭터 그리기 : 학교 편

시오카라 외 4인 지음

**누구나 따라하는
설레는 손 그리기**

기비우라 외 4인 지음

뉴 레트로 드로잉 테크닉

DenQ 외 7인 지음

므큐 트위터
@mmmmmcue

QR코드를 통해 므큐 트위터
계정에 접속해 보세요!